supplier d'accepter avec indulgence un léger tribut de ceux dont je suis pénétré.

Je suis avec un profond respect,

MONSIEUR,

Votre très-humble & très-obéissant
Serviteur, Cochin.

PRÉFACE.

JE ne présente point un Ouvrage complet, ni dans lequel je prétende rendre un compte exact de toutes les belles choses que l'on voit en Italie. C'est simplement une collection des notes que j'avois faites pour conserver la mémoire de ce qui m'a paru le plus digne de curiosité, & que je n'avois faites que pour moi : mais des personnes éclairées, à qui je les ai communiquées, m'ont conseillé de les rendre publiques ; & le témoignage de quelques Amateurs, à qui je les ai confiées, m'ayant persuadé qu'elles leur ont été utiles dans leur voyage, j'ai été encouragé par leur empressement, & j'ai cru pouvoir y céder. Cependant je dois prévenir le Lecteur qu'il y a dans plusieurs villes de beaux morceaux dont je n'ai pas

VOYAGE D'ITALIE,

OU

RECUEIL DE NOTES

Sur les Ouvrages de Peinture & de Sculpture, qu'on voit dans les principales villes d'Italie.

Par M. COCHIN, Chevalier de l'Ordre de Saint Michel, Graveur du Roi, Garde des Desseins du Cabinet de S. M. Secretaire de l'Académie Royale de Peinture & de Sculpture, & Censeur Royal.

TOME PREMIER

A PARIS,

Chez CH. ANT. JOMBERT, Imprimeur-Libraire du Roi, pour l'Artillerie & le Génie, rue Dauphine.

M. DCC. LVIII.

A MONSIEUR
LE MARQUIS DE MARIGNY,

Conseiller du Roi en ses Conseils, Commandeur de ses Ordres, Directeur & Ordonnateur général de ses Bâtimens, Jardins, Arts, Académies & Manufactures Royales.

Monsieur,

Permettez-moi de vous présenter un Livre qui vous appartient à plusieurs titres : c'est un Recueil de remarques sur les Chef-d'œu-

a ij

vres qu'on voit en Italie. Si elles peuvent être de quelque utilité à ceux qui entreprendront ce voyage, le plus agréable & le plus important que puissent faire un Artiste & un Amateur, ils vous en seront redevables, MONSIEUR, puisque c'est la bonté dont vous m'avez honoré, en me choisissant pour vous y accompagner, qui a donné lieu à ce travail. C'est sans doute un ouvrage informe & très-inférieur à ces discussions de goût, dans lesquelles vous entriez avec nous sur les divers objets de curiosité qui n'y sont qu'indiqués : mais les heureux effets qui ont suivi votre voyage, en rendent les moindres circonstances intéressantes, quelque foiblement exposées qu'elles puissent être. Votre but étoit d'acquérir les connoissances nécessaires pour servir dignement un Grand Roi dans la direction des Monumens qui doivent immortaliser la gloire de son regne. Nous nous sommes efforcés de contribuer, autant qu'il étoit en nous, à de si nobles vues, en vous exposant tout ce qu'une longue étude

de nos arts pouvoit nous avoir donné de lumieres. On voit éclorre aujourd'hui les fruits de votre zele, de votre discernement & de vos réflexions. Ce projet, si glorieux au Roi & à la Patrie, d'achever le plus beau Palais qui soit en Europe, est enfin suivi de l'exécution la plus rapide. Cet ouvrage non moins utile, qui facilite la communication du plus beau quartier de Paris, en l'embellissant encore, & où la commodité du peuple n'a point été oubliée ; le triomphe du bon goût, malgré les efforts d'une habitude enracinée ; l'encouragement que produit cette certitude de l'accueil que vous accordez aux talens distingués ; enfin tout vous attire, MONSIEUR, ce concert général d'éloges, si difficile à obtenir du Public, & qui, arraché à sa reconnoissance, est le sceau du vrai mérite.

Je n'entreprendrai point, MONSIEUR, d'être l'interprete des sentimens de la Nation à votre égard, je me borne à vous

eu le loisir de prendre note; que même divers accidens m'ont fait perdre une partie de celles que j'avois recueillies: ainsi on doit trouver beaucoup de fautes d'omission dans ce Livre. Je n'ai rien écrit sur les chef-d'œuvres de l'art qu'on voit à Rome. Cette ville en renferme un si grand nombre, que je n'ai pas eu assez de temps pour en recueillir des notes. Je n'ai pas même tout remarqué dans les autres villes.

Lorsque des voyageurs sont obligés de voir en un même jour trois ou quatre palais qui contiennent une grande quantité de tableaux, il n'est pas possible qu'il n'échappe à leur attention des choses qui méritoient d'être observées. On s'attache aux ouvrages frappans, & leur excellence fait disparoître plusieurs morceaux qui toute autre part auroient attiré les regards. Il doit donc arriver que plus il sera trouvé de belles choses réunies, plus celles qui ne sont que sim-

PRÉFACE.

plement bonnes auront été oubliées, & que les mêmes Maîtres, dont les ouvrages auront été négligés dans un lieu, feront loués dans un autre où ils n'auront pas été éclipfés. J'obferverai encore que les goûts différens des plus fûrs Connoiffeurs peuvent apporter quelque variété dans leurs jugemens. Les Artiftes font fans doute les vrais juges : fi les jugemens qu'ils portent ne font pas toujours exactement les mêmes, ils ne diffèrent pas, néammoins, au point de méconnoître aucune forte de vrai mérite. Toujours émus lorfqu'ils rencontrent le vrai beau, il n'y a de conteftation entr'eux que parce que chacun, fuivant fon goût, accorde plus d'eftime à un genre de beauté qu'à un autre : mais ceux dont la connoiffance n'eft pas encore affez formée, ont des goûts exclufifs, & décident témérairement. Cette difpofition retarde beaucoup le progrès qu'ils pourroient faire par la vue des diverfes productions des arts.

PRÉFACE.

Pour moi, j'ose assurer que je n'ai porté aucun préjugé dans la révision que j'ai faite des beautés que l'Italie renferme, & je crois n'avoir pas erré considérablement dans les jugemens que je hazarde. Un plus long examen m'auroit pu faire découvrir quelques beautés de plus, & peut-être aussi dignes d'être remarquées que celles que je releve : mais j'espere qu'on ne me reprochera pas de m'être abandonné trop légérement à la critique, & qu'on appercevra évidemment les défauts que j'ai cru devoir blâmer. Je dois encore m'excuser d'un air de décision, sans appel, qu'on appercevra dans la maniere dont j'ai écrit ce Livre. Je n'ai point du tout prétendu qu'on ne puisse avec raison juger autrement que moi : à peine m'en flatterois-je après un examen bien discuté, que je n'ai pas eu le temps de faire. Ces manieres de s'exprimer: *il paroît que, il me semble, mon sentiment est, je crois qu'on peut avancer,*

PRÉFACE.

&c. auroient augmenté inutilement ce Livre & fatigué le Lecteur. Je puis n'avoir pas frappé juste en toute occasion: mais en général on peut fonder beaucoup sur les jugemens d'un homme d'art, qui n'a aucune raison de rien déprimer, & il me semble que ceux que je porte, ont, à peu de chose près, la certitude qu'on peut désirer dans les ouvrages de goût. Plusieurs Amateurs voyagent en Italie dans le dessein d'acquérir une connoissance qu'ils n'ont encore qu'imparfaitement. Avec la compagnie d'un homme d'art, ils pourroient se passer de ce Livre: mais ceux qui n'ont pas ce secours, y trouveront l'avantage d'aider leur jugement naturel par celui qui y est porté. C'est aussi à cause de ces personnes que je me suis servi des termes particuliers de l'art, parce que c'est un langage que tout Amateur doit connoître. Tous les mots dont nous nous servons, fixent une idée particuliere, & ne peuvent se remplacer l'un

par l'autre: auſſi n'ai-je point balancé à les répéter toutes les fois qu'il a été néceſſaire, quelque fatiguantes que puiſſent paroître ces répétitions. Il n'eſt point de moyen plus ſûr pour apprendre la langue des arts, que d'en voir faire l'application aux objets qu'on a ſous les yeux. Une connoiſſance profonde eſt le fruit d'une longue pratique: mais un Amateur aura déja beaucoup acquis lorſqu'il ſçaura faire une juſte application des termes. Une autre raiſon qui m'a fait croire que cet Itinéraire ſeroit utile aux voyageurs, eſt que les Livres qu'on trouve en Italie n'indiquent point avec choix (1), les choſes qu'il y a à voir dans une ville: au-contraire ils vantent également tous les ouvrages, & ne font pas grace à un voyageur de ceux même qui ſont le moins dignes de curioſité. Ce voyage qui, pour

(1) J'en excepte le Livre intitulé, *Le Pitture di Bologna*, où les plus beaux morceaux ſont diſtingués par une*.

PRÉFACE.

être fait avec fruit, demande beaucoup de temps, en emporteroit bien davantage, sans compter la satiété & la confusion que jetteroit dans l'esprit une multitude innombrable d'ouvrages médiocres, & même mauvais. J'ai affecté le plus souvent de nommer les Maîtres par leur nom Italien, quoiqu'il y en ait beaucoup que nous avons francisé. Je ne crois pas qu'il nous soit permis de défigurer ainsi les noms propres: cette différence est souvent cause qu'un voyageur qui ne sçait encore la Langue Italienne qu'imparfaitement, a peine à reconnoître les Auteurs dont on lui parle. Enfin je ne donne cet Ouvrage au Public, que parce que je n'en connois point de cette espece, & qu'il peut être utile au défaut d'un meilleur: chacun peut l'augmenter de ses réflexions particulieres. Je ne le propose que comme une ébauche, dans l'espérance qu'il pourra être porté à sa perfection par quelque Artiste plus éclairé.

Le même Libraire fait traduire de l'Italien, le Livre intitulé Defcrittione di Roma Antica e Moderna. Par ce moyen on suppléera, autant qu'il est possible, à ce qui manque dans ce Livre, où l'on ne trouve rien du tout sur la ville de Rome. On supprimera, dans l'Auteur Italien, tout ce qui n'a point de rapport aux arts, afin de s'abréger & de réduire les deux volumes à un petit & portatif. On n'y pourra pas joindre de réflexions, parce que n'étant point sur le lieu, on ne pourroit que donner des éloges fondés uniquement sur la réputation du Peintre, & qui souvent manqueroient de justesse; car les plus grands maîtres ont quelquefois produits des ouvrages foibles & peu dignes d'eux, & d'ailleurs ont tant de fois changé de maniere, que l'éloge qui caractérise un tableau, ne convient point à l'autre: cependant le même auteur se propose d'y ajouter quelques notes sur les plus beaux morceaux dont il peut avoir conservé quelque idée.

APPROBATION.

J'ai lu, par ordre de Monseigneur le Chancelier, un Ouvrage qui a pour titre, *Voyage d'Italie, ou Recueil de Notes sur les ouvrages de Peinture & de Sculpture, qu'on voit dans les principales Villes d'Italie*, par M. Cochin ; & je n'y ai rien trouvé qui m'ait paru devoir en empêcher l'Impression. A Paris, ce premier Mars 1758.

<div style="text-align: right;">DE CONDILLAC.</div>

TABLE

des Villes dont on traite dans ce premier Volume.

PREMIERE PARTIE.

TURIN.
MILAN.
LES ISLES BORRO-
 MÉES.
PLAISANCE.
PARME.
REGIO.
MODENE.
RAVENNE.
IMOLA.
FAENZA.
FORLI.
RIMINI.
PESARO.
FANO.

SINIGAGLIA.
ANCONE.
LORETTE.
FOLIGNO.
SPOLETTE.
TERNI.
NARNI.
TIVOLI.
CASTELL' GANDOL-
 FO.
LARICCI.
MARINO.
VELLETRI.
TERRACINA.
CAPOUE.

SECONDE PARTIE.

NAPLES.
PORTICI.
POUZZOLLES.
RONCIGLIONE.

CAPRAROLA.
VITERBE.
SIENNE.

VOYAGE

VOYAGE D'ITALIE.

PREMIERE PARTIE.

Monsieur le Marquis de Marigny ayant été nommé par le Roi, en 1746, à la survivance de la place de Directeur & Ordonnateur général de ses bâtimens (qui étoit alors remplie par M. de Tournehem), il crut, avec raison, qu'après avoir passé trois années à prendre toutes les connoissances relatives à cette place, il ne pouvoit mieux les perfectionner, que par un examen réfléchi de toutes les beautés de ce genre, que l'Italie renferme dans son sein.

Pour mieux remplir ses vues, il fit choix de M. Souflot, Architecte célebre, pour l'accompagner dans ce voyage, & lui faire part des lumieres qu'il avoit acquises par de longues études, sou-

tenues de l'expérience que donne une pratique suivie dans l'art de bâtir. Il associa encore à ce voyage M. l'Abbé le Blanc, à qui l'on accorde plus de connoissance dans les arts, que n'en ont communément les gens de lettres. M. le Marquis de Marigny me fit l'honneur de jetter les yeux sur moi, comme sur un artiste qu'il jugeoit capable d'examiner avec lui les chef-d'œuvres de peinture & de sculpture dont l'Italie est remplie. C'est ainsi qu'il entreprit ce voyage uniquement destiné à l'étude. L'expérience a fait voir combien il est important pour le service du Roi, & l'avantage des arts, qui fait une partie considérable de la gloire de la nation, que les personnes destinées à remplir ces places importantes, veuillent bien prendre les soins nécessaires pour se former le goût, & pour se mettre en état de juger par elles-mêmes du mérite des artistes qui sont sous leurs ordres.

Le recueil d'observations qui suit, sur les belles choses qu'on voit en Italie, est l'abrégé des réflexions que nous faisions ensemble pour les apprécier à leur juste valeur. En recherchant avec soin à connoître toutes les beautés des chef-d'œuvres que nous examinions, nous nous sommes tenus en garde contre cette admiration universelle, qui saisit trop souvent les voyageurs

pour tout ce qu'ils voient. Nous avons vu les beautés avec transport, & les défauts qui se trouvent dans les plus belles choses, sans mépris. Nous y avons appris que ce qui fait le vrai beau, n'est pas de n'avoir point de défauts, mais d'avoir des beautés capables de les compenser, & de les faire oublier.

SUZE.

On doit y voir un arc de triomphe antique. Les notes faites sur ce monument ont été perdues : c'est pourquoi nous passerons à Turin.

TURIN.

Cette ville, quoique petite, présente un aspect fort agréable dans son intérieur. Les rues en sont tirées au cordeau, & presque partout décorées de bâtimens semblables des deux côtés. On y remarque entr'autres la rue du Pô, qui est fort large. Aux deux côtés de cette rue regnent de grands portiques à arcades, dont les dessous donnent une voie très-large & fort commode aux gens de pied. Si quelque chose semble diminuer

l'agrément de cette grande & belle rue, c'est que n'étant point parallele avec les autres rues voisines, celles qui y aboutissent n'y entrent pas à angle droit, & que d'ailleurs les bâtimens semblables, qui regnent de part & d'autre, paroissent un peu trop bas pour la largeur de la rue: mais cela peut avoir été ménagé exprès, afin de ne point ôter le jour aux boutiques pratiquées sous les portiques, & qui en effet sont fort claires.

La porte de la ville, par laquelle on entre dans cette rue, est nommée aussi *Porte du Pô*, parce que c'est par-là que l'on va au bord de ce fleuve, qui coule hors de la ville. Cette porte offre un aspect assez beau : c'est un angle saillant arrondi. La porte est pratiquée dans l'arrondissement de l'angle. Les colonnes qui en décorent les côtés fuyans, sont d'un Ordre Dorique, mêlé de cannelures & de bossages, qui cependant est fort léger & agréable par l'alongement que l'auteur a donné à la colonne. Les métopes & triglyphes s'arrangent souvent assez mal dans les retours que la corniche fait au dessus des colonnes : d'ailleurs il y a un défaut qui fait un mauvais effet. La partie du milieu, dans laquelle est ouverte la porte, est trop étroite pour celles des côtés fuyans. Le défaut que nous lui reprochons, ne paroît pas si sensiblement dans l'estampe qui en est gravée,

& qui se trouve dans l'œuvre de cet auteur; mais il est choquant sur le lieu. Cet édifice est du Pere *Guarini*, Architecte de l'église des Théatins de Paris.

La principale place de cette ville, nommée la place de *S. Carlo*, est fort vaste, & deux de ses côtés sont décorés de portiques à arcades, dont les archivoltes sont portés par des colonnes grouppées. La continuité de ces arcs, sans que rien décore le milieu plus que les autres parties, a quelque chose d'insipide. Dans cette place on voit un petit portail de l'église des Carmelites, qui fait un effet très-piquant, & qui est très-ingénieusement composé : il est du Chevalier Philippe de *Giuvarra*. La porte est couronnée par une espece de fronton interrompu, terminé par deux enroulemens qui sont assez bien liés par une grosse guirlande, quoique cette maniere d'interrompre ainsi le fronton soit vicieuse en elle-même. Le cartel qui remplit l'espace que ces demi-frontons laissent vuide, est de très-mauvaise forme, & ne tient à rien. Un assez grand nombre de figures ornent le dessus de la corniche du premier Ordre : elles sont posées sur des piédestaux, tous détachés les uns des autres ; ce qui ne produit pas un bon effet. La fenêtre ovale, qui est dans le milieu de la façade du second Ordre, est mal décorée, & la console

(ou le reſſaut de toutes les moulures de la corniche), qui porte la pointe du fronton, a trop de ſaillie, & par-là devient fort lourde. Le haut du portail eſt mal terminé par des torches en baluſtres, qui ſont de beaucoup trop hautes.

Il y a dans cet égliſe, qui eſt petite, mais fort ornée, deux très-belles figures de M. le Gros, dont l'une, qui repréſente une ſainte Théreſe debout dans l'extaſe, eſt ſi ſupérieure à l'autre, qu'on auroit peine à les croire de la même main, s'il étoit poſſible d'en douter. Elle eſt drapée du plus grand goût; la tête eſt belle & bien expreſſive; les mains ſont belles; bien de chair, & d'un beau choix; la jambe ployée eſt trop longue.

Il y a pluſieurs autres égliſes très-ornées, & ſur des plans quelquefois ingénieux, plus ſouvent extravagans, ſurtout celles du Pere *Guarini*, qui étoit ennemi des lignes droites. A Saint Philippe *de Néri*, le principal autel eſt orné de trois colonnes torſes de chaque côté, qui ont le défaut d'être trop groſſes relativement à leurs baſes & à leurs chapiteaux.

La Consola de Philippe *de Giuvarra*, eſt décorée de grands pilaſtres; ce qui en rend l'aſpect impoſant. Le plan en eſt ſingulier en ce qu'elle eſt compoſée de trois égliſes, en quelque façon

séparées. La premiere, qui est une espece de vestibule, en est totalement distincte. La seconde est un ovale, dans lequel on entre par le grand côté, de maniere que l'église paroît fort petite au premier coup d'œil, & il faut jetter ses regards à droite & à gauche pour jouir de sa grandeur. Au reste elle est peinte partout d'ornemens de fort mauvais goût, quoique d'une touche & d'une couleur assez gracieuse. La troisieme est une espece de grande chapelle, avec un dôme. Le plafond de l'ovale est d'une couleur assez séduisante, & est assez bien composé de plafond.

On voit une église du Pere *Guarini*, où tout paroît porter à faux, les colonnes du second Ordre n'étant point à plomb sur celles du premier, & l'on est étonné de voir une voûte considérable portée par des corps aussi foibles. Mais l'étonnement cesse lorsqu'on apprend que cette voûte n'est point la véritable (celle-ci étant appuyée sur les murs extérieurs de l'église), & que cette voûte apparente est extrêmement mince & légere. Au reste cette idée paroît une mauvaise affectation, d'autant plus déplacée, que tout ce qui peut inquiéter le spectateur du côté de la solidité, doit être absolument banni de l'architecture.

On voit au palais de *Carignano* un escalier qui monte d'abord par deux rampes, qui se réunissent

en une qui paſſe pardeſſus la tête du ſpectateur, & ſemble propre à l'effrayer; ce qui fait un effet très-déſagréable.

Par cette même raiſon on pourroit bien déſapprouver ces eſcaliers ſuſpendus en l'air, qui ſont ſi fort en uſage à Paris. Malgré tout l'agrément qu'on prétend y trouver, ils ſont inquiétans; & quoiqu'il ſoit facile de démontrer qu'ils ſont auſſi ſolides que les autres, cette démonſtration ne ſe préſente pas d'abord à l'eſprit. En un mot ils péchent contre l'apparence de ſolidité; & c'eſt une raiſon ſuffiſante pour n'en point faire uſage dans la bonne architecture.

Une autre égliſe dite *il Carmine*, de Philippe *de Giuvarra*, eſt fort proprement exécutée, mais l'idée en eſt folle. En général, ces Architectes étoient ingénieux: mais comme le trop de génie égare, ſurtout lorſque l'on veut ſortir de tous les chemins battus, pour s'y être trop livrés, ils ont fait des ouvrages qui plaiſent à la premiere vue par leur richeſſe & la propreté avec laquelle ils ſont exécutés : mais la raiſon n'y trouve pas toujours ſon compte ; c'eſt ce qu'on remarque particuliérement dans les ouvrages du P. *Guarini*, qui ſemble ne l'avoir jamais connue.

TURIN.

Palais du Roi de Sardaigne, à Turin.

Le Roi de Sardaigne a beaucoup de tableaux précieux. Deux grands de *Paul Veronese*, dont l'un représente Moïse sauvé des eaux: il ne paroît pas de la plus grande beauté. On n'y trouve point ces belles demi-teintes dans les chairs, qui caractérisent ce maître. Celui qui est vis-à-vis est beaucoup plus beau, & a quantité de têtes de cette belle couleur, qui est une des plus brillantes parties de cet excellent Peintre. Le sujet paroît être la Reine de Saba devant Salomon.

Deux du *Bassano*, très-grands, dont l'un représente l'enlevement des Sabines, & est du plus beau de ce maître, c'est-à-dire, d'une belle couleur, mais d'un dessein & d'une composition bizarres.

Un tableau du *Guercino*, représentant l'enfant prodigue, qui est d'une couleur vigoureuse, & d'un dessein très-hardi. C'est un fort beau tableau.

Une tête que l'on dit du même Auteur, & qui est en effet d'un goût de couleur semblable, mais dont la touche & *le faire* ne paroissent pas si faciles.

Un David du *Guide*, fort beau.

Un Satyre Marsias, écorché par Apollon, dit du même Peintre. L'Apollon n'est qu'ébauché de grisaille.

Quelques petits paysages mêlés de ruines d'Architecture, & de quantité de figures touchées de grande & bonne maniere.

Une petite esquisse de *Pietro da Cortona*, l'Annonciation de la Vierge, touchée avec tout l'art possible.

Un petit tableau de l'Annonciation, par l'*Albani*. La tête de la Vierge est d'une finesse de dessein admirable. L'Ange est moindre, quoique fort beau. Les mains de la Vierge sont très-belles.

Les quatre élémens de l'*Albani* : chacun de ces tableaux peut avoir quatre pieds de diametre. Ils sont très-beaux & bien conservés, d'une belle correction, & d'une finesse de dessein admirable, parfaitement bien drapés, & d'une couleur suave. La composition en est un peu dispersée : c'est le défaut ordinaire de ce maître.

Une tête de Magdeleine pleurant, de *Rubens*.

Un autre tableau, qui représente, s'il n'y a erreur de mémoire, l'incrédulité de saint Thomas, grand comme nature, qui paroît aussi de *Rubens*, & qui est très-beau.

Un portrait en pied, grand comme nature, de

Charles I, Roi d'Angleterre, par un éleve de *Vandyk*, qui est un tableau admirable. Il est d'une vérité si étonnante, qu'il semble que ce ne soit point de la peinture. Le fond d'architecture, qui est fort riche, paroît avoir noirci; car il est trop fort pour la figure.

Un autre tableau représentant les enfans de ce Roi, par *Vandyk*, qui est de la plus belle couleur possible, soit pour la beauté des chairs, soit pour la vérité des étoffes.

Un autre grand tableau, qui est aussi du plus beau de ce maître.

Une Vierge accompagnée de l'Enfant Jesus, & de plusieurs autres figures, aussi de grandeur demi-naturelle, qui semble de *Vandyk*, & qui est fort beau.

Un portrait de *Rembrant*.

Un petit tableau d'une tête de vieillard, du même, dont l'habillement & le fond sont extrêmement noircis, mais dont la tête & les mains sont dignes d'admiration.

Un autre petit tableau du même, représentant une visitation de la Vierge, qui est admirable, très-bien conservé, & ne paroît point noirci par le temps.

Un petit tableau représentant une Vierge, avec quantité de figures. On n'a pu s'en rappeller le

sujet. Il est d'un éleve de *Pietro da Cortona*: mais il y a plusieurs figures ou enfans dans ce tableau, qui sont de *Pietro da Cortona*, lui-même, & qui sont faites avec un art & des graces admirables.

Une collection très-nombreuse des maîtres Flamands; plusieurs tableaux de *Gerard Douw*, d'une très-grande beauté; entr'autres un d'environ deux pieds huit pouces de haut, représentant un médecin qui regarde une liqueur au travers d'une phiole; une femme malade, sa fille qui lui prend la main, & sa servante. Ce tableau est de l'exécution la plus prodigieuse, & très-piquant d'effet: il paroît cependant que les ombres en sont un peu noircies, & que l'extrême fini a ôté de cette fleur de facilité que l'on voit quelquefois dans ce maître.

Un petit *Berghem*: c'est un coucher du soleil, dont tous les objets sont déja obscurs sur le ciel. Il est très-beau.

De fort beaux *Teniers*, des *Vouwermens*, d'autant plus intéressans, qu'ils représentent des sujets & des combats de cavalerie. Un *Van Ostade*, dont la magie du clair obscur est admirable, & la couleur fort bonne. La touche est comme aux autres tableaux de ce maître, c'est-à-dire, molle & indécise.

Plusieurs *Breughel*, plus harmonieux d'effet &

de couleur, qu'on ne trouve ordinairement les tableaux de ce maître, qui (quoi qu'en puissent penser les curieux qui les ont portés à un prix si haut), n'ont communément d'autre mérite que celui d'être touchés avec assez de délicatesse, & sont d'une couleur de fayance ou d'enluminure.

Il y a aussi quelques tableaux de *Claude le Lorrain*, fort beaux.

Plusieurs tableaux de Jean-Paul *Panini*, représentant diverses vues de *Rivoli*, maison de plaisance du Roi de Sardaigne. Ces tableaux sont d'une couleur fort agréable, bien exécutés, & d'une touche spirituelle & moëlleuse. Il y en a quelques-uns qui sont un peu jaunes, & la gradation de lumiere n'y est pas toujours conduite de maniere à faire beaucoup d'effet.

On voit quelques tableaux du fameux *Vanderwerf*, dont les curieux estiment les ouvrages un si grand prix. Ce peintre peignoit ses figures polies comme de l'yvoire, & les ombres fort noires. Le dessein en est cependant fin & correct, d'assez beau choix, & bien drapé : mais il est difficile de s'accoutumer à sa couleur, à sa froideur excessive, & au lissé de son exécution.

On y voit aussi quatre grands tableaux, sujets d'histoire, dont les figures sont d'un pied & demi, ou environ, de hauteur, par *Solimeni*. La maniere

de ce maître est un peu dure; ses ombres sont noires, sans presqu'aucun reflet, & les lumieres claires, avec des demi-teintes tendres; ce qui, joint à ce que ses lumieres sont fort dispersées, présente au premier coup d'œil un grand nombre de taches noires & blanches. Cependant, en regardant ces tableaux en détail, on y trouve un dessein sçavant & de grand goût, des tons de couleur d'une belle fraîcheur, des têtes bien dessinées, & d'un très-beau choix; des figures ingénieusement ajustées, & un agencement de grouppes & de composition très-bien lié, & du plus beau génie.

Il y a d'ailleurs quantité de tableaux de différentes écoles d'Italie, dont plusieurs ont de très-grandes beautés, ainsi qu'un grand nombre de tableaux Flamands, de différens maîtres.

On voit aussi un cabinet orné de glaces, où sont, dans les pilastres & dans les dessus de portes, onze petits tableaux de *Carle Vanloo*, dont les sujets sont tirés de la Jérusalem délivrée du Tasse, & qui pour la plûpart sont dignes d'admiration. La force & la fraîcheur de la couleur y sont excellentes, & les graces du dessein, surtout dans les têtes de femmes & d'enfans, y sont jointes à l'exécution la plus précieuse.

Les appartemens du Roi sont richement décorés,

& en général de bon goût, quoiqu'il y ait des pieces où le mélange de dorures & de glaces semble d'un goût un peu mesquin. Ils sont ornés de plafonds peints dans plusieurs pieces : mais en général ils sont beaux sans être excellens. Ils sont, ou du chevalier *Danieli*, dont cependant on voit ailleurs de plus belles choses, ou du chevalier *Corrado*, qui n'est pas là non plus dans toute sa force, ou du chevalier *de Beaumont*, auteur moderne, qui est abondant en génie, mais dont la couleur est un peu trop belle, c'est-à-dire qu'il manque de vigueur, & tient un peu de l'éventail.

La chapelle du *Saint-Suaire*, qui fait partie de ce palais, est fort vantée dans ce pays : le bas est orné de colonnes grouppées, & portant des arcades. Les petits Ordres sont artistement mêlés avec les grands. Tout ce bas est de marbre noir & beau : mais le dôme est de l'imagination la plus bizarre. C'est une quantité d'exagones posés les uns sur les autres, l'angle de l'un sur le côté de l'autre, & ainsi successivement; ce qui produit un grand nombre de percés triangulaires, fort extravagans. L'autel est à deux faces.

LE THÉATRE tient aussi à ce palais. Il est fort grand; la salle des spectateurs est de la forme d'un œuf tronqué; elle a six rangs de loges toutes

égales; elles sont un peu moins grandes qu'à Paris; on n'y peut tenir que trois personnes de face; les séparations sont des cloisons tout-à-fait fermées, & un peu dirigées vers le théâtre. La nécessité de pratiquer un grand nombre de loges a empêché celle du Roi d'avoir la hauteur convenable. Elle a la largeur de cinq des autres loges, & n'a de hauteur que celle de deux. Elle est élevée au second rang. Cette grande loge est ronde dans son plan: mais il n'en paroît d'ordinaire que la moitié, l'autre partie étant fermée par une fausse cloison, que l'on ôte dans les grandes cérémonies. Derriere est une chambre, d'où l'on entend fort bien les acteurs; & c'est presque le seul endroit d'où l'on entende, soit que le théâtre soit trop grand, soit par la rumeur que fait une multitude de personnes qui parlent dans leurs loges & dans le parterre, aussi haut que si elles étoient chez elles. Toutes les séparations des loges sont ornées de consoles d'assez bon goût. Le *proscenium* est fort beau au premier coup d'œil; il est composé de deux colonnes d'Ordre Corinthien, portées par un socle, & couronnées d'une corniche sans frise, qui est interrompue par une loge ovale. Les moulures de la corniche font un fronton circulaire au dessus de cette loge. Entre les colonnes il y a deux loges, qui ont le défaut

de n'être point à la même hauteur que celles de la salle, & de ne s'y point accorder. Deux enroulemens donnent naissance à deux figures, moitié gaîne, moitié femme, qui sont censées porter la partie circulaire qui soutient le couronnement, mais qui auroient besoin que quelque chose les portât elles-mêmes. Elles sont arcboutant contre une petite console couronnée de l'abaque & des volutes du chapiteau Ionique. L'architecte s'est un peu embrouillé dans sa corniche, l'ayant voulu faire paroître concave derriere les figures qui portent les armes ; il l'a contournée selon l'effet que produiroit la perspective dans une chose ceintrée, quoique réellement tout cela soit modelé sur une ligne droite. Ce n'est pas le seul endroit où l'on ait fait usage de ces mauvais effets du réel tortillé, pour s'ajuster à la perspective ; l'on en voit de moins supportables encore aux Vignes de la Reine. Ces choses ne peuvent faire leur effet que d'un point donné, & sont ridicules de tous les autres endroits. D'ailleurs tout ce couronnement est composé de parties circulaires, & d'un fronton rond ; ce qui est un manque de goût. Pour sauver le mauvais raccordement des loges avec ce *proscenium*, l'auteur l'en a séparé par une draperie réelle, qui fait un fort bon effet. Cet avant-scène a plus de quarante-cinq pieds d'ouverture. Tout

ce qui peut être utile à la commodité du théâtre a été très-bien prévu. Il est cependant singulier que dans un théâtre construit avec tant de dépense, le plafond peint dans la salle, & représentant une assemblée des Dieux, soit si mauvais.

Le bâtiment le plus beau & le plus imposant qui soit à Turin, est le palais du Duc de Savoye. Il est un peu dans le goût du péristile du Louvre, c'est-à-dire que ce sont des grandes colonnes Corinthiennes, mais non grouppées, portées par une espece de soubassement, sans ordre : mais il n'y a que le milieu qui soit décoré de colonnes isolées. Le soubassement est plus bas, & en cela mieux que celui du Louvre. Il est décoré de fort bon goût, peut-être un peu trop riche. Il a des croisées qui sont très-belles, & ornées d'une maniere ingénieuse. Toute cette façade, qui est considérable, renferme un grand escalier qui monte à droite & à gauche, & revient au milieu pour conduire dans un grand sallon. Cet escalier est en général fort beau, quoique l'on trouve que la cage, qui le renferme, soit trop étroite pour sa longueur. Il y a des détails fort ingénieusement décorés, & d'autres de mauvais goût, & d'une architecture trop tourmentée. Le sallon est bien composé, & décoré d'une maniere ingénieuse & grande. C'est un ordre & un attique. La corniche

de l'ordre est décorée de figures qui ne sont pas fort belles : mais les enfans, soit de l'escalier, soit du sallon, sont très-bien modelés, & les consoles en caryatides, qui ornent le plafond, sont très-heureusement inventées.

Il y a un grand palais tenant à celui du Roi, nommé l'*Académie*, qui est bien décoré : il est de Philippe *de Giuvarra*. Un manege commencé, où il y a d'assez bons détails, qui est très-vaste, & dont la voûte est hardie : il est du comte *Alfieri*.

La richesse des édifices étonne proportionnellement à la petitesse de cette ville. Presque tous les bâtimens y sont décorés de fenêtres ornées de chambranles saillans, travaillés & couronnés de frontons. Ces décorations sont quelquefois bonnes, plus souvent mauvaises, mais en général ingénieuses, si l'on en excepte les maisons modernes, où ce goût d'extrême enrichissement dégénere en folies du plus mauvais goût. L'entrée des maisons est un *atrio* ou vestibule sous la porte cochere, décoré de colonnes & de pilastres, & enrichi de quantité d'ornemens. Sous ce vestibule est le grand escalier. Le fond de la cour, qui se voit de la rue, est toujours décoré d'architecture, le plus souvent dans un goût théâtral. Cet *atrio* donne la commodité de descendre de carrosse à couvert, & dans un lieu orné. Il en résulte

un autre avantage. Toute la décoration est sur la rue, au contraire de ce qui est en usage à Paris, où presque tous les beaux hôtels sont au fond d'une cour, & ne contribuent point, ou très-peu, à l'embellissement de la ville.

Les églises y sont fort ornées d'architecture, mais si licencieuse, qu'il seroit dangereux à un jeune architecte d'en être trop affecté avant que d'avoir vu le reste de l'Italie. Le goût d'architecture, qui regne dans cette ville, ne doit point servir de modele. Cependant un génie froid & stérile pourroit en tirer de l'avantage, & y profiter de quelques inventions heureuses, qui réglées par un goût plus sage, fourniroient des ressources dans les occasions où l'architecture antique paroît trop sévere.

Un des principaux objets de curiosité pour ceux qui commencent le voyage d'Italie, c'est le théâtre.

Il est bien propre à donner la plus grande idée de ceux qui sont construits dans ce système moderne, puisque c'est le plus richement & le plus noblement décoré qu'il y ait en ce genre : cependant il ne paroît pas qu'il remplisse entiérement celle qu'on peut se former d'un beau théâtre. Ce n'est pas par comparaison avec les nôtres qu'on en peut juger ainsi, & il vaut mieux convenir que

nous n'avons aucun lieu qui mérite ce nom (si l'on en excepte celui qui a été nouvellement construit à Lyon), que de prétendre justifier les petites salles où nous donnons nos spectacles. On peut dire néanmoins, pour notre excuse, que l'on n'a point encore bâti en France de théâtre exprès; que tous ceux qu'on y voit ont été construits dans des lieux donnés, étroits & fort longs, & en cela directement opposés à toute bonne forme de théâtre, & contradictoires à leur destination. On a donc lieu d'espérer d'en voir un jour d'une autre espece. Cependant, malgré la connoissance que nous avons, soit des théâtres antiques, soit de ceux de l'Italie moderne, on n'oseroit conclure que, si nous en construisions de nouveaux, il y eût beaucoup d'architectes qui voulussent renoncer à notre plan ordinaire, tant l'habitude, quoique reconnue mauvaise, a de force, & tant ceux que leur mérite & leur réputation pourroient mettre en état de dompter le préjugé, ont de foiblesse, lorsqu'il s'agit de contredire l'opinion vulgaire.

La forme d'œuf tronqué, qu'on voit à celui de Turin, quoiqu'infiniment meilleure que notre quarré long, est cependant peu agréable & irréguliere. Ces six rangs de loges, toutes égales, présentent une uniformité froide, qui les fait ressembler à des cases pratiquées dans un mur. D'ail-

leurs cette égalité est contraire aux regles du goût qui exige des proportions variées dans les masses principales d'un édifice. La séparation des loges murées de biais fait un effet désagréable en, ce que ce biais n'est pas régulièrement dirigé au théâtre, & que ce mur ne laisse à celles des côtés que quatre places d'où l'on puisse voir commodément: mais comme il tient aux usages du pays, il est d'obligation. Les Italiens construisent leurs théâtres relativement à leurs mœurs, qui sont différentes des nôtres. Leurs loges sont pour eux un petit appartement, où ils reçoivent compagnie. En effet leurs opera sont si longs, que si l'on ne s'y amusoit d'autres choses, il seroit difficile d'y rester, sans ennui, quatre heures & plus que dure ce spectacle. Les habits de leurs acteurs sont de plus mauvais goût encore que ceux des nôtres (1). Non seulement ils ont également adopté la prétendue grace des paniers, tant aux hommes qu'aux femmes, mais encore ils en ont augmenté le ridicule, en les faisant beaucoup grands, & en les terminant en bas par une ligne droite; ce qui présente deux pointes, qui font un effet très-désagréable. On

(1) Depuis quelque temps le goût d'une actrice célèbre, secondée de plusieurs acteurs, gens de goût, nous a fait voir à la Comédie Françoise des habits naturels & de bon goût, mais il y a toujours à craindre qu'ils ne soient pas suivis des autres.

fait peu d'usage des machines à ces théâtres, & leur industrie se borne ordinairement à ajuster une décoration pendant que l'autre les cache. Les chassis avancés sont apportés à leur place par des hommes, & retenus par une barre qui les étaie. Néanmoins, par la grandeur de leurs théâtres, ils présentent des spectacles grands & magnifiques. Le peintre qui faisoit alors les décorations, composoit de mauvais goût, selon la mode qui est présentement en vogue en Italie ; & excepté quelques-unes de pierre grise, qu'il peignoit assez bien, le reste étoit peu de chose. Ils ont cependant le talent de présenter beaucoup de morceaux d'architecture, vus par l'angle, ce qui produit un très-bon effet au théâtre, en ce que cela sauve la difficulté des raccordemens de la perspective pour les différens aspects : méthode dont nous devrions faire un peu plus d'usage, surtout sur nos petits théâtres. En général leur couleur est grise, & ils n'ont pas, plus que nous, l'art d'augmenter l'effet de leur décoration par des parties généralement ombrées & opposées à des parties lumineuses.

LA SUPERGA.

ÉGLISE magnifique, bâtie fur une montagne peu éloignée de la ville : c'est la sépulture de Victor Amédée. Elle est ronde, décorée de colonnes non doublées, d'un ordre Corinthien, dont l'aspect est imposant, & qui a plus de quatre pieds de diametre. Elles font d'un marbre gris du pays, qui est fort beau, & d'une couleur agréable, approchante du bleu turquin. Les corniches des petites colonnes qui foutiennent les archivoltes qui font l'entrée des chapelles, s'ajustent fort mal contre les grandes, & ont obligé à laisser une espece de fente entr'elles & la colonne. Le dôme est formé & soutenu par un second ordre de colonnes de marbre rouge. Elles font de deux fortes, droites & torses jusqu'au tiers. Les colonnes qui foutiennent la corniche font droites, mais nichées d'une maniere fort désagréable dans un enfoncement pratiqué dans les pilastres. Les torses décorent les fenêtres. L'architecte a été forcé d'employer cette mauvaise forte de colonne, le Roi en ayant alors une quantité qu'il vouloit placer : mais ce qu'il a fait de lui-même, & qui néanmoins produit un très-

mauvais effet, c'est d'avoir fait bomber les piédestaux du second ordre dans un sens contraire l'un à l'autre ; ce qui d'en bas fait fort mal. Les piédestaux du premier ordre paroissent enterrés, n'ayant presque point de plinthe. L'enfoncement dans lequel est le principal autel, est décoré richement, mais n'a rien de fort beau. Les autels de cette église sont tous décorés de bas-reliefs de marbre blanc : ils sont composés comme des tableaux, & d'un relief fort saillant. Cette sorte de décoration a plus de repos à l'œil, & de majesté que n'auroient des tableaux : mais toute cette sculpture n'est pas fort belle. Le bas-relief du maître-autel est cependant assez bien composé, & fait un bon effet d'un peu loin. Cette église est en général de grande maniere, quoiqu'il y ait plusieurs détails de fort mauvais goût. On y entre par un portique quarré, dont les colonnes sont d'un plus grand diametre que celles du péristile du Louvre. Ce portique est très-beau en lui-même ; mais la balustrade qui le couronne, est ridiculement grande, & il avance beaucoup trop par rapport au reste du bâtiment. La porte qui est dessous est belle ; il y a deux niches l'une sur l'autre, de chaque côté, pour recevoir des figures. Ce portail est orné de deux campanilles très-belles, mais fort mal terminées. Le bâtiment de derriere,

où demeurent les chanoines, a de fort beaux corridors, & une cour décorée de pilastres en bas-reliefs. Cette architecture est de Dom Philippe *de Giuvarra*.

Les Vignes de la Reine, près de Turin. C'est un bâtiment assez petit, sur une hauteur, d'où l'on voit toute la ville de Turin. On monte un double escalier, dont le milieu est décoré d'une fontaine, de tables & de niches rustiques. On entre dans un sallon à deux étages à l'Italienne : ce sallon n'est orné que d'architecture peinte dans le mauvais goût italien, c'est-à-dire qu'elle est assommée de grosses moulures & d'ornemens pesans. D'ailleurs, quoique cette peinture trompe assez l'œil, elle est faite d'une maniere séche.

On voit dans les appartemens quelques plafonds fort beaux, dont la couleur est harmonieuse, & tient un peu de *Paul Véronese* : ils sont du chevalier *Danieli*. Ce peintre a hazardé dans ces plafonds des choses qu'il est bien difficile d'y faire réussir. Il y a représenté des sujets dont la scene se passe dans des palais, sur des escaliers à plusieurs marches. Quoique dans l'exacte vérité cela soit impossible, puisque la premiere marche, vue en dessous, cacheroit toutes les autres, & les figures aussi, cependant, en regardant cela avec moins de sévérité, il a rempli cette supposition

autant bien qu'il étoit possible. D'ailleurs il a traité avec succès les figures debout & vues en plafond, & la couleur & la dégradation des teintes y sont fort bien entendues. Au reste, comme les planchers ne sont pas fort élevés dans un petit bâtiment, ces plafonds sont vus de trop près; ce qui ne contribue pas peu à diminuer l'effet qu'ils pourroient faire par la maniere dont ils sont traités.

Dans cette même maison il y a plusieurs dessus de porte du chevalier *Corrado*, éleve de *Solimeni*, dont l'effet est piquant, & la composition ingénieuse. La couleur dans quelques-uns tient beaucoup de celle de feu M. *le Moine*, premier peintre du Roi, non pas cependant que les demi-teintes en soient si variées, ni si belles, mais seulement par le ton général qu'ils présentent à l'œil. Dans d'autres elle tient de celle de son maître, c'est-à-dire que les ombres en sont noirâtres & extrêmement vigoureuses. On voit plusieurs plafonds du même peintre dans ce petit palais, qui ne sont pas si bien que ses tableaux de chevalet, & qui sont extrêmement foibles de couleur: l'agencement & la liaison des grouppes y est néanmoins toujours ingénieuse.

On voit aussi dans l'église de *Sainte Thérèse*, à la chapelle de Saint Joseph, deux grands tableaux

de ce même peintre, qui sont fort beaux. Il semble, au premier coup d'œil, qu'ils ont quelque ressemblance de maniere & de couleur au tableau de M. *Halé*, qui est à Notre-Dame de Paris. La façon de traiter les draperies en est fort belle & un peu méplate.

La Venerie. C'est une maison de plaisance du Roi de Sardaigne, dont les dehors, pour la plûpart, ne sont pas encore revêtus ; mais cependant, par ce que l'on en voit, ils promettent d'être fort beaux. Dans le premier grand sallon, qui monte jusqu'au haut du bâtiment, il y a des tableaux de *Daniel Mieli*: ils représentent plusieurs momens de chasse, ornés de grand nombre de figures. Quoique ce soient des figures de modes, elles sont traitées de fort grande maniere, & d'une couleur belle & vigoureuse, mais un peu noircie par le temps. Le *faire* en est fort beau ; la couleur & les ombres sont décidées avec fermeté, à peu-près dans le goût de *Jamieli*: mais les lumieres n'y sont pas grouppées. Les têtes où il a voulu faire des portraits, sont mauvaises. Ces tableaux sont obscurs en général, & il faut les regarder avec attention pour appercevoir leur mérite. Les appartemens sont fort beaux.

L'église de cette maison de plaisance est très-

belle, & d'une architecture en général assez sage, & cependant ingénieuse : c'est un dôme en croix grecque. Le cul-de-four, où est le maître-autel, fait le plus noble effet : c'est une colonnade simple, avec entrecolonnemens étroits. L'autel est décoré d'un tabernacle de mauvais goût : c'est une autre petite église.

Cette église est, dans le rapport des parties au tout, d'une proportion qui fait plaisir à l'œil. Dans les massifs qui portent les pendentifs du dôme, il y a en bas des niches, dans lesquelles on a placé de grandes figures, qui ne font pas fort belles : les petites colonnes fort saillantes, qui les accompagnent, font un trop petit objet.

On voit dans ce même lieu un tableau de *Sébastien Ricci*, qui est une très-belle chose. Il représente un Saint Augustin, qui est très-bien peint, bien drapé, & dont la tête est belle ; Saint Sébastien & Saint Roch ; en haut, une Vierge avec des Anges. Ce tableau est très-bien dessiné, & d'une couleur argentine, fraîche & extrêmement agréable. Dans les endroits qui ne sont éclairés que de reflet, il est admirable. En général ce tableau est d'une grande beauté, d'un bel effet, & très-séduisant.

Il y a quelques autres tableaux de *Sébastien Conca* & du chevalier *Beaumont*. Le plus beau

est un Saint François de Salles, qui tient un peu du ton & de la maniere de *Boullongne*, premier peintre du Roi : mais tout cela est entiérement effacé par le *Ricci*.

Les dehors de cette église ne sont pas achevés ; mais il paroît que ce sera une confusion de bâtimens de plusieurs manieres & de différentes hauteurs.

L'orangerie de la Vénerie est un très-beau morceau d'architecture ; les voûtes en sont très-bien décorées dans un goût simple & mâle. Il y a de grandes & belles écuries La galerie n'étoit pas achevée ; mais elle est d'une très-belle grandeur, & plus élevée que celle de Versailles, parce que l'ordre qui la décore est surmonté d'un attique percé de croisées. Le tout est richement décoré, quoique tout blanc. Les deux bouts de la galerie sont décorés d'un goût théâtral, & qui fait beaucoup d'effet. Ce sera un palais magnifique lorsqu'il sera entiérement achevé : il est de *Giuvarra*.

STUPINIGI. Cette maison de plaisance du Roi de Sardaigne ne consiste presque qu'en un grand sallon & quelques appartemens ; mais il y a des projets du comte *Alfieri* pour l'augmenter considérablement. Le sallon présente un aspect fort riche, & tout-à-fait théâtral : il est entiérement

décoré de peintures & d'ornemens, mais toujours en trop grande quantité, & d'un goût trop pesant. L'architecture en est fort irréguliere & extravagante, quoique riche par le mouvement de la balustrade, qui tourne au premier étage, & conduit dans les appartemens. Cela est dans le goût des folies de *Meyssonier*. Il y a dans les appartemens plusieurs plafonds à fresque, entr'autres un de *Carle Vanloo*, qui est fort beau : il repréfente Diane & fes Nymphes. Il y en a quelques autres par des peintres Italiens, qui ne font pas beaux : on en peut cependant excepter un (dont j'ai oublié le nom), qui entendoit très-bien le raccourci des plafonds. Ces plafonds à fresque, étant clairs, décorent gaiement & très-bien. Ce bâtiment est auffi de *Giuvarra*.

MILAN.

LE dôme ou la cathédrale de cette ville est une église très-grande & très-élevée, bâtie de marbre blanc non poli. Cet édifice cause de l'étonnement par la grandeur de l'entreprise ; car, quoique de marbre, c'est un gothique des plus chargés d'ouvrage que l'on puisse voir, orné d'une quantité innombrable de statues de même matiere. On les y a prodiguées avec tant de profusion, qu'il y en a tout au haut de l'édifice, qui n'ont pas un pied de proportion, dans de petites niches qui les cachent, & qui sont elles-mêmes placées dans des endroits que l'œil ne peut découvrir. C'est le comble de la folie du travail des Architectes Gothiques. Le dôme au dessus du milieu de la croix de l'église, n'est point achevé, aussi bien que quantité d'ornemens, qui doivent terminer le haut de cet immense bâtiment. Le portail n'est point fini ; il n'y a que les portes, qui sont au nombre de cinq, quatre petites & une grande : elles sont très-belles, & d'architecture dans le goût grec. Il y a à côté de ces portes des pilastres qui ont sept pieds de diametre. On a dessiné beaucoup de projets pour la construction
de

de ce portail (qui vraisemblablement ne sera jamais achevé); plusieurs sont dans le goût de l'architecture grecque, & plusieurs dans le goût gothique, qui semble beaucoup plus convenable à une église qui l'est elle-même. Il y auroit cependant bien de la folie à faire exprès un si grand ouvrage dans un genre d'architecture de mauvais goût, qui est avec raison entièrement abandonné. Joignez à cela que ce goût augmente le travail par la multitude de petits ornemens qu'il exige, & que c'est former une entreprise qui étonne l'imagination, pour ne produire sciemment qu'une mauvaise chose, qui coûteroit plus que plusieurs bonnes, & aussi apparentes dans un meilleur goût.

Les portes de ce portail sont décorées de bas-reliefs assez médiocres. Ils sont exécutés sur des grisailles peintes par le *Cerano*, qu'on voit chez les chevaliers qui sont chargés de diriger la continuation du dôme. Ces grisailles sont d'un pinceau large & moëlleux, mais d'une incorrection insupportable.

Dans le milieu de la croix de cette église, il y a une ouverture au pavé, entourée d'une balustrade, qui donne de la lumiere à une chapelle souterreine, où repose le corps de Saint Charles Borromée. Il est dans une châsse composée de vitraux de crystal de roche, enchâssés dans des

Tome I. Part. I. C

cadres d'argent doré : le tout compofe un cercueil capable de contenir le corps du Saint revêtu de fes habits épifcopaux, la croffe entre fes bras. Le commencement du plancher, incliné autour de l'ouverture, eft orné de bas-reliefs d'argent doré, qui repréfentent les principales actions de la vie du Saint : ils font fort bien exécutés, quoique d'un relief un peu trop faillant.

On montre dans la facriftie un tréfor confidérable par fa richeffe. On y peut remarquer, quant aux chofes de goût, un calice ancien, où il y a de petites figures de Saints ou d'Apôtres, très-bien travaillées, & d'une touche fpirituelle ; une paix, où il y a en bas une defcente de croix, & en haut quelques petits anges très-bien rendus, & de la main d'un très-habile orfévre. On voit dans la même églife une ftatue de marbre, repréfentant un Saint Barthélemi écorché, qui a fa peau fur les épaules. Cette ftatue, quoiqu'affez belle, n'eft pas digne de l'admiration que les Milanois marquent pour elle. Ils racontent qu'on a voulu la leur acheter, en la troquant contre de l'argent, poids pour poids.

S. LORENZO. L'architecture en eft d'une compofition fort finguliere. Le plan eft un octogone ; quatre des côtés de cet octogone font des portions de cercle en enfoncement ; fur ces portions

de cercle sont élevées des colonnades à deux ordres l'un sur l'autre; sur les côtés de l'octogone, qui sont en lignes droites, s'élève un ordre, grand à lui seul comme les deux autres, qui porte le dôme. Cette idée est assez bizarre; cependant elle a de la beauté par cette quantité de colonnades qui y produisent des galeries tournantes: elle paroît imitée de l'église gothique de Saint Vital, à Ravenne.

Il n'y a de peintures, dans cette église, que quelques petits morceaux, derriere le maître-autel, qui ne sont pas mauvais.

On voit près de cette église un reste d'antiquité romaine: il consiste en une colonnade de seize colonnes. Ces colonnes paroissent d'une grosseur & d'une proportion semblable à celles du péristile du Louvre; les entrecolonnemens sont étroits & égaux entr'eux, excepté celui du milieu, qui paroît double des autres. Ces colonnes sont cannelées & remplies d'une baguette jusqu'au tiers; elles portent leur entablement, dont on voit encore les moulures en quelques endroits; les volutes des chapiteaux sont tombées, & les bases sont écornées: c'est un fort beau reste d'antiquité. Cependant au dessus du plus grand intervalle qui est au milieu, toute la corniche s'élève en arc, pour se couronner d'un fronton triangulaire.

Il est difficile de concevoir comment la corniche auroit pu tourner ainsi, & si les moulures de l'architrave auroient tourné aussi, ou comment elles se seroient terminées, parce que toute la corniche est ruinée : mais il n'y a nulle apparence que cette licence ait jamais pu faire un bon effet.

S. Marco. Dans le sanctuaire on voit deux tableaux. Celui à gauche, qui est du *Cerano*, représente le baptême de Saint Augustin. Il est composé avec une très-grande chaleur d'imagination, peut-être même excessive; il y a des choses excellemment bien peintes, & quelques têtes belles & de bonne couleur, mais il y a des incorrections de dessein, & des défauts d'ensemble dans les figures, qui ne sont pas supportables: tous les grouppes du devant sont des colosses, en comparaison de ceux de derriere. Celui à droite, de *Camillo Procaccino*, est plus correct, mais plus froid, & tient, pour le goût de draper & de peindre, de quelque imitation de *Raphaël*. Il y a des choses dessinées de grand caractere : cependant ce n'est qu'un tableau médiocre. C'est aussi un sujet de la vie de Saint Augustin.

A S. Victor, Moines Olivétans. Plusieurs tableaux de bons maîtres, entr'autres un de Daniel *Crespi* (c'est le même que l'on appelle le *Cerano*), qui est très-beau : il représente Saint Antoine &

Saint Paul hermite, mort. Deux Anges emportent l'ame de S. Paul, qui est représentée par une petite figure blanche, & qui a l'air d'une femme. Les deux Anges sont dignes d'admiration, soit pour la maniere dont ils sont coëffés & ajustés, soit pour la fraîcheur & la tendresse de la couleur. Les deux Saints sont traités de la maniere la plus fiere, & dans le goût du *Guercino*: surtout la tête du mort est fort belle.

S. Antonio, église des Théatins. On y voit un tableau d'une Vierge qui, aidée de l'Enfant Jesus, écrase la tête du serpent. Ce tableau est composé & drapé de grande maniere, mais il n'a point de finesse, ni de beautés de détail.

A la chapelle de l'Annonciation de la Vierge, on voit ce sujet traité par Jules-César *Procaccino*: la Vierge y est debout. Ce tableau est fort noirci, & l'on en distingue peu de chose : mais ce que l'on en apperçoit est fort beau ; les têtes sont très-bien ; la couleur en est belle & fiere. Il semble cependant que les ombres, étant d'un noir roux, ne soient pas du meilleur ton.

On dit qu'il y a dans cette église un tableau d'Annibal *Caracci*. Il y a en effet quelques tableaux qui ont des beautés, mais cependant qui paroissent peu dignes d'être donnés à ce grand maître.

Dans une autre chapelle de cette même église

on voit une Sainte Famille, où est la Vierge & l'Enfant Jesus, Saint Paul & Sainte Catherine, de *Bernardino Campi*. Ce tableau est d'une couleur aimable, surtout la Gloire de petits Anges, qui est en haut.

Autre tableau d'autel. Saint André *Avellino*, mourant dans un extase, en montant à l'autel. La figure du Saint est peinte avec la plus grande facilité, & d'une couleur brillante & fiere. Les figures de la Vierge & des Anges qui lui apparoissent, sont beaucoup trop petites pour leur plan, & d'une couleur qui, quoique agréable, est fausse, & ne tient point assez de la nature. Ce tableau est, dit-on, du chevalier *Francesco del Cayro*.

SANTA MARIA, près *San Celso*. Cette église, ainsi que le portail, est toute revêtue de marbre non poli. L'entrée est une cour quarrée, entourée d'un portique. Le portail n'est pas d'une excellente architecture, & les masses générales n'en sont pas bonnes; mais il est fort orné de sculptures, dont la plus grande partie est belle.

On voit au dessus de la porte deux figures de Sybilles couchées, qui sont d'un grand caractere, & bien drapées: elles sont de *Fontana*, aussi bien que plusieurs des bas-reliefs qui décorent cette façade, & dont le relief est fort saillant.

Dans deux niches en bas, sont deux figures, une d'Adam, & une d'Eve, par *Artaldo di Lorenzi*, Florentin: elles sont fort belles, correctes, & d'un contour coulant & pur.

Dans l'église, dont l'architecture est fort belle, on voit au dessus de la petite porte d'entrée, du côté gauche, une figure de Vierge en marbre, qui étoit autrefois tout au haut du portail, d'où on l'a ôtée, en substituant une copie à sa place. Cette figure est belle, & d'un beau travail. Les plis des draperies sont bien formés, fort légers, & en général d'assez beau choix. Elle a le défaut d'être d'une nature trop courte. D'ailleurs il paroît qu'elle n'étoit pas bien composée pour la place où elle devoit être. La tête est levée vers le ciel, de maniere que d'en bas on ne lui verroit point le visage.

Près du sanctuaire on voit quatre figures de marbre, dont l'une représente la Vierge, & les trois autres paroissent être des Propheres. Ces figures sont fort belles & de très-grand goût. La Vierge est travaillée avec le plus grand soin. Elles sont toutes de *Fontana*, & elles ont le défaut ordinaire à ce sculpteur, c'est-à-dire qu'elles sont courtes.

Les tableaux dont cette église est ornée, sont en général bons. Les plus remarquables sont:

premiere chapelle, un tableau de Jesus-Christ, & Sainte Thérese, d'une maniere fort large.

Seconde à droite, un Saint-Esprit & une Gloire d'enfans, fort bien peints.

Troisieme à droite, Saint Sébastien, bien peint: la maniere en est large, & la couleur belle. Les enfans sont fort beaux; la figure du Saint est moins bien.

Quatrieme arcade à droite, un tableau de plusieurs Martyrs, très-beau. Il y a une figure de bourreau, qui est trop forte.

Cinquieme, une Sainte Lucie, fort belle, & qui tient un peu du goût de *Rubens*.

Une Chûte de Saint Paul, du *Moretti*.

Un Baptême de Saint Jean, tableau ancien, bien dessiné & vrai de couleur. La Gloire d'enfans est fort belle.

Une Résurrection si singuliérement composée, que les soldats remplissent presque tout le tableau. Le dessein en est d'assez grand caractere, mais le *faire* en est sec, & la couleur mauvaise.

S. ALEXANDRE, Barnabites. Belle église, toute couverte de peintures médiocres. Il y a dans la chapelle de la croisée, à droite, un tableau fort noirci, mais qui est assez beau.

SAINTE MARIE DES GRACES. Dans une chapelle à droite, un Saint Paul, de *Gaudentio Ferrari*

Novarese. Ce tableau est assez beau, & bien drapé; la couleur en est dure, & la maniere séche; la téte est belle.

Au maître-autel, une Résurrection de *Pamphilo Nuvoloni*, très-bien composée, & d'une belle imagination; la maniere en est un peu molle & pesante.

A la chapelle de la croisée de l'église, à gauche, il y a un Couronnement d'épines du *Tiziano*. Ce tableau est d'une couleur admirable, d'un pinceau moëlleux: les têtes sont de la plus grande beauté. Il est très-bien composé, & doit avoir fait un très-bel effet de clair obscur; mais il est noirci par le temps, & placé dans un endroit fort sombre: les cuisses du Christ, qui est assis, ne s'attachent pas bien aux hanches.

On fait voir dans la chapelle qui précede celle-là, une Vierge miraculeuse, peinte par Léonard *de Vinci*. Il y a deux figures au bas, qui sont des portraits: c'est un assez médiocre tableau.

On croit que c'est dans le couvent de cette église, ou à Saint Victor, que l'on voit dans le réfectoire un grand tableau peint à fresque sur le mur (figures plus grandes que nature), de Léonard *de Vinci*: il représente la Cene, & Saint Jean appuyé sur la poitrine de Notre Seigneur. Ce tableau a de grandes beautés; les têtes sont belles,

de grand caractere, & bien coëffées ; il est bien drapé, & en général fort dans le goût de *Raphael*. Il y a un défaut assez singulier : la main du Saint Jean a six doigts.

Saint Fedel, maison professe des Jésuites. L'église est assez belle ; il y a un autel dont la pensée est fort bizarre & ridicule : c'est qu'aux deux côtés du tableau sont deux Anges de sculpture, figures humaines jusqu'aux hanches, & le reste en gaîne. Ils soutiennent d'une main l'architrave, & tiennent de l'autre la colonne qui devroit la porter, comme n'étant pas encore posée, & voulant la mettre dessous, & en effet elle est inclinée : ce sont de ces folies que produit l'envie de faire du nouveau.

Santa Maria *della Vittoria*, petite église décorée de marbre blanc, d'une architecture fort sage. Il y a trois chapelles. Le tableau du maître-autel est de *Salvator Rosa*, & représente une Assomption ; les Apôtres regardent dans le tombeau. Ce tableau est beau, & fort bien conservé, surtout bien drapé & bien composé, quoiqu'il n'y ait aucune de ces idées extraordinaires qu'on trouve quelquefois dans ce grand peintre.

Deux tableaux aux deux côtés du sanctuaire du maître-autel. L'un représente un petit Saint Jean dans le désert, de l'âge de dix à douze ans. La

figure, de *Francefco Mola*, eft deffinée avec beaucoup de vérité, & d'une belle couleur; mais le payfage, qui eft de *Gafparo Poffino*, ne femble pas d'une bien belle touche.

Autre tableau repréfentant Saint Paul hermite: le payfage eft ici fort beau, & de cette maniere à grandes branches pendantes, dans le goût de *Salvator Rofa*.

Dans la chapelle de Saint Charles, à droite, on voit ce Saint adminiftrant la communion aux peftiférés. Ce tableau eft compofé avec beaucoup de feu, & d'une couleur vigoureufe; les têtes font belles: il eft de *Giacinto Brandi*.

Dans la chapelle à gauche, un Saint Pierre aux liens, de *Giovanni Ghifolfi*, qui n'eft pas fort beau: la tête de l'Ange eft cependant affez belle.

Un Tabernacle, où l'on voit deux Anges de bronze, dont les draperies font dorées, qui portent un petit temple de même métal. La penfée de ce tabernacle eft fort belle, mais les deux Anges ne font pas d'une grande perfection: les draperies en font pliffées trop mollement dans le goût du *Bernini*.

Deux Candelabres de bronze doré, fort beaux & d'un très-grand goût, foit pour la diftribution des ornemens, foit pour les formes. Une

Lampe d'église, de bronze, fort belle, & d'une composition simple & ingénieuse : ce sont trois petits enfans, dont les jambes se grouppent, & qui portent une couronne de fleurs. Le cartel au dessus de la porte, & où l'on voit un papier déployé, qui porte le nom du Cardinal fondateur, est fort beau & de bon goût. Tout cela paroît du *Bernini*, ou de quelqu'un de ses éleves.

GALERIE DE L'ARCHEVÊCHÉ. On y voit plusieurs tableaux. Une Adoration des Rois, du *Tiziano*. Ce morceau paroît avoir été fait avant que ce maître fût dans sa force ; car il n'est pas fort beau, non plus qu'un tableau qui lui fait pendant.

Un tableau du *Giorgione*, qui est beau, & d'une couleur fort vigoureuse : il paroît avoir beaucoup noirci.

Il y a un tableau de trois peintres différens, dans lequel on voit Sainte Rufienne prête à avoir la tête tranchée, peinte par Jules-César *Procaccino* ; Sainte Seconde, morte, la tête tranchée, du *Cerano* ; & un Cavalier & un Negre, du *Morazzone*. Ce tableau est beau, malgré ce mélange ; la Sainte à genoux est de bonne couleur, quoique les ombres soient d'un roux noir. Ce qui est du *Cerano* est peint avec facilité, & d'un beau moëlleux.

MILAN.

Du *Cerano*, une Magdeleine, demi-figure, grande comme nature, avec un Ange qui lui parle, & une Sainte Famille, où une Sainte paroît vouloir baiser la main de l'Enfant Jésus, demi-figures, de grandeur naturelle. Ces deux tableaux sont du plus beau pinceau, & d'un *faire* facile: ils sont dessinés de très-bon goût, & du plus beau moëlleux. La couleur en est d'une fraîcheur charmante; les tons en sont extrêmement agréables, quoiqu'un peu manierés, & plus beaux que nature; le dessein en est plus hardi que correct.

La Femme adultere, du *Tintoretto*: ce tableau n'est pas fort beau.

Un petit Saint Jean, du *Guide*, dont la tendresse de couleur, & les graces du dessein, sont dignes d'admiration.

Deux fort petits tableaux, du *Guercino*, représentant, l'un, une Judith; l'autre, un David, avec la tête de Goliath. Ces tableaux sont précieux, & il y a des beautés; la maniere en est un peu molle, à force d'être moëlleuse.

Il y a encore quelques tableaux (demi-figures) qui ont des beautés, dont nous n'avons point sçu les auteurs: au reste il y a beaucoup de tableaux à qui l'on donne des noms fameux, quoiqu'ils ne valent pas grande chose.

L'archevêque a dans ses appartemens particu-

liers plusieurs tableaux de Jean-Paul *Panini*, fort beaux, & quelques tableaux de vues, d'un peintre Vénitien, nommé *Canaletti*. Ils sont bien touchés, quoique la couleur en soit d'un gris noirâtre.

BIBLIOTHEQUE AMBROISIENNE. On entre par la bibliotheque, qui est une salle quarré-long, assez grande, mais qui n'a rien de particulier dans sa décoration. On passe ensuite sous un petit portique, qui entoure une petite cour; ensuite on parvient dans les salles de l'Académie de peinture & de sculpture. La salle de sculpture contient les plâtres de plusieurs antiques, & deux plâtres des figures dont *Michelange* a orné le tombeau de Médicis. Ces figures sont de la plus grande maniere, mais la figure de femme est un peu tortillée, & le tour en est outré.

Dans la salle de peinture on voit entr'autres quelques têtes de Léonard *de Vinci*, & d'Albert *Durer*, qui ne sont pas belles, & qui sont peintes d'une maniere seche & sans goût.

Une d'un vieillard, que l'on dit de *Raphael*, qui est beaucoup plus belle.

Un petit tableau d'une Vierge & l'Enfant Jesus, dans une bordure de fleurs: il paroît de *Rubens*. La Vierge & l'Enfant sont d'une couleur fraîche & vigoureuse, digne de ce maître.

Un tableau que l'on dit du *Tiziano*, qui n'est pas fort beau.

Deux *Bassans*, qui sont assez beaux.

Un tableau de quelques têtes, qui paroissent de Daniel *Crespi*: elles sont d'un pinceau très-moëlleux, & d'une belle couleur.

Une tête de Vierge, de *Gayetano*, qui est d'une couleur claire, & d'une fraîcheur admirable. Elle est dessinée finement; son caractere est plutôt d'être jolie que belle: cependant les demi-teintes sont de couleurs entieres, & plus belles que nature; ce qui est un défaut.

Il y a quantité de tableaux d'anciens maîtres avant le bon temps de la peinture, qui sont peu estimables: mais ce qui est de plus rare dans ce cabinet, c'est plus d'une vingtaine de tableaux des *Breughels*, qui sont plus beaux que tout ce qu'on voit ordinairement de ces maîtres, entr'autres quatre tableaux du meilleur d'entr'eux, représentant les quatre élemens. Ces tableaux peuvent avoir environ deux pieds de largeur: quoiqu'ils ne soient pas composés de maniere à faire un grand effet, ils en font cependant plus qu'on ne lui en connoît d'ordinaire. Les figures en sont incorrectes & manierées; elles tiennent des tons de *Rubens* pour la couleur: le reste du tableau est dans un ton différent; ce qui semble faire un

peu tache : mais l'exécution pour les détails en est merveilleuse. Dans celui qui représente la terre, l'auteur a rassemblé tous les animaux terrestres, ainsi que dans celui de l'air tous les oiseaux connus, & dans l'eau tous les poissons, soit de mer, soit de riviere. Pour le feu, l'auteur a représenté tout ce qui se fait avec cet élément, les instrumens de chymie, les armes de fer & d'acier, tous les vases qui se font de verre, &c. Toutes ces choses sont représentées si en petit, qu'on est étonné que le pinceau ait pu les exécuter : mais lorsqu'on les voit avec une loupe, l'étonnement redouble ; car les animaux ou autres choses en sont peints avec la plus grande vérité de couleur & de forme. Ils sont dessinés & touchés de la maniere la plus spirituelle, & paroissent du plus grand fini, même avec la loupe. Ces tableaux sont véritablement dignes d'admiration pour l'exécution. Les autres tableaux de ces mêmes maîtres, qui sont dans ce cabinet, sont, pour la plûpart, également étonnans, & demandent à être regardés avec une loupe, pour en connoître tout le mérite.

On montre un livre de machines dessinées par Léonard *de Vinci*. On y fait remarquer des bombes, par où l'on prétend faire croire qu'elles avoient été trouvées par lui dès ce temps-là ; mais

il est

il est aisé de voir qu'elles sont dessinées d'une autre main.

Le Seminaire des Clercs, fondé & bâti par Saint Charles. Sa cour est quarrée & décorée de deux portiques, l'un sur l'autre : le premier d'ordre Dorique, & le second Ionique. Les colonnes sont grouppées, & laissent neuf grands espaces ; celui du milieu est un peu plus grand que les autres, en rapprochant les colonnes grouppées : cette décoration est en général simple & noble. La porte d'entrée sur la rue est de grande maniere, quoiqu'il y ait deux figures finissant en gaîne, qui sont trop colossales, & qui ne font pas un bon effet.

Le College Helvétique, aussi fondé & bâti par Saint Charles. Ce sont deux cours environnées de deux portiques, l'un sur l'autre, à colonnes également espacées : on entre de l'une dans l'autre par un vestibule décoré de colonnes, & qui produit un beau percé. Les deux galeries des côtés des deux cours, n'en font qu'une seule fort longue & d'un grand effet. Cet édifice n'est pas entiérement fini. La porte d'entrée est de fort bon goût, & les chapiteaux Ioniques sont ingénieux. Ils sont composés d'un mascaron grotesque, des joues duquel partent deux aîles ou oreilles, qui produisent les volutes ; de sa bouche sortent de petites draperies,

qui vont s'attacher sous les volutes: ils sont modelés d'un goût fort mâle. Ces deux édifices sont du même architecte.

Il paroît que le palais *Marini* est du même auteur: on l'appelle *Pellegrino Pellegrini* (1). L'intérieur de la cour surtout est décoré de fort bon goût; les sculptures, représentant des cariathides en bas-relief, & terminées en gaîne, sont mâles & ingénieuses. C'est une chose très-curieuse que cette cour; on y voit comment un architecte ingénieux peut inventer des choses nouvelles, sans sortir du bon goût de l'antique.

Le Collège des Jésuites, nommé *Brera*. Ce bâtiment n'est pas achevé. C'est une double colonnade à arcades, l'une au dessus de l'autre, & un grand escalier. Cette architecture fait un grand effet, & l'escalier est fort majestueux.

L'Hôpital de Milan est un très-grand bâtiment, & la grande cour en est fort belle. C'est un portique à colonnes, sur lesquelles les archivoltes des arcades portent: les dessous en sont larges, & d'une belle proportion. Les salles de l'hôpital forment deux grandes croix.

On va voir aussi un édifice considérable, non

(1) On n'est pas certain d'avoir bien mis le nom de ce palais: mais c'est un ouvrage digne de curiosité. Il faudra s'en informer dans la ville. Il n'est pas éloigné du dôme.

par la beauté de sa décoration, mais à cause de sa grandeur: on l'appelle le LAZARET ou Hôpital des pestiférés. C'est une très-grande cour entourée de portiques à arcades portées sur de petites colonnes demi-gothiques, derriere lesquelles est une grande quantité de chambres pour les malades, qui n'ont point de communication l'un avec l'autre, & ont deux fenêtres opposées pour le changement de l'air. Ces portiques ont douze cens pieds de long, & la cour est à peu-près quarrée. Au milieu de la cour est une chapelle entourée d'un portique octogone, où l'on dit la messe, & les pestiférés peuvent l'entendre de loin, c'est-à-dire qu'ils voient tous l'officiant.

LA PLACE DES MARCHANDS, dont un des côtés est décoré d'une belle architecture. Cette place est gâtée par une grande halle qu'on a bâtie dedans, qui la remplit presque entiérement.

LE THÉATRE. La salle en est fort grande, mais l'avant-scene en est fort triste, & la composition en est nue; les pilastres qui séparent les loges, ne sont que des piliers sans décoration, & seulement peints de quelques ornemens. La nudité de ce théâtre est un peu rachetée par la richesse intérieure des loges, qui sont tapissées & éclairées en dedans. La loge royale est trop basse pour son ouverture. Les décorations peintes étoient assez

médiocres; quelques-unes cependant faiſoient d'aſſez bons effets, & ſortoient de l'uniformité de nos chaſſis & de nos couliſſes.

Il y a chez M. le marquis de *Peralta* deux galeries de tableaux. On y voit entr'autres les morceaux ſuivans.

Cinq tableaux de *Stommer*, peintre Flamand, dit-on, mais élevé en Italie. Ces tableaux repréſentent des ſujets de la paſſion ou de l'évangile : ce ſont des effets de nuit, éclairés au flambeau (demifigures de grandeur naturelle). Ils ſont d'une maniere fiere & grande, mais d'une aſſez mauvaiſe couleur ; quelques-unes des têtes ſont de fort grand caractere : en général ce ne ſont pas des tableaux du premier ordre.

Un tableau dit d'Auguſtin *Carracci* (figures preſque grandes comme nature), repréſentant, à ce qu'il paroît, le martyre de Saint Laurent : il eſt très-bien deſſiné & bien peint, quoique d'une couleur griſe & fort noircie.

Un que l'on dit d'Annibal *Caracci*, aſſez beau, fort noirci, & d'une couleur noire & griſe, repréſentant un ſujet à peu-près ſemblable.

Pluſieurs têtes de *Giordano*, Napolitain, dans la maniere de différens maîtres d'Italie : elles ſont fort belles, ſurtout une tête de Saint Grégoire, dans la maniere du *Guide*.

Une tête de l'*Espagnoletto*, & une de son maître, qui paroît supérieure.

Deux tableaux, chacun d'un enfant, l'un le petit Jesus, l'autre le petit Saint Jean, fort beaux.

Un tableau grand comme nature (demi-figures), Saint Joseph, la Vierge & l'Enfant Jesus, d'une très-belle couleur, vigoureuse & fraîche: on ignore le nom de l'auteur.

Un tableau du *Bassano*, fort beau, représentant l'Enfant prodigue: on le voit dans le fond, qui revient à son pere; & sur le devant, tous les apprêts de la cuisine.

On montroit chez la même personne une Vénus dormante avec des Amours, par *Solimeni*, qui étoit d'une assez belle couleur, quoique sans beaucoup de variété de ton ; la maniere en paroissoit différente de ses autres ouvrages, & assez semblable à celle de la Susanne de *Santeuil*, à l'Académie Royale de Peinture & Sculpture.

L'usage où l'on est à Milan d'orner les cours des maisons un peu considérables de portiques à colonnes, a quelque chose de très-noble. Cependant on y voit peu de morceaux d'architecture d'une grande importance, si ce n'est ceux de *Pellegrino Pellegrini*, dont il a été fait mention: mais ils méritent une attention particuliere pour la beauté

de son génie, & les heureuses nouveautés qu'il a imaginées sans sortir du bon goût, chose infiniment difficile, & qui a été la perte de presque tous ceux qui l'ont tenté.

Les peintres particuliers à cette ville, ou dont on y voit un grand nombre d'ouvrages, sont Daniel *Crespi*, dit le *Cerano*, & les *Procaccini*. Jules César *Procaccino* est bien supérieur à l'autre, & Daniel *Crespi* au moins égal au meilleur. Quoique leur noms ne soient pas de la premiere célébrité, ils méritent cependant de l'estime. Si l'on peut reprocher au *Cerano* des incorrections de dessein intolérables, cela est racheté par un goût excellent, par une très-belle maniere de peindre, large & moëlleuse, enfin par une couleur forte, agréable & séduisante. Jules-César *Procaccino*, plus correct, paroît avoir moins de fierté dans son exécution: mais souvent son coloris est admirable, & semble prêt d'égaler celui de *Rubens*: d'ailleurs son pinceau est large & aimable. Cependant ces peintres ne sont pas autant connus qu'il semble qu'ils devroient l'être avec tant de talens, parce que, quoiqu'ils aient réuni plusieurs parties de la peinture; néanmoins ils n'en ont porté aucune au plus haut degré.

ISLES BORROMÉES.

Ces isles, dont deux sont assez considérables, sont dans une position délicieuse. Elles sont situées dans le lac Majeur, qui peut avoir dix-sept à dix-huit lieues de long, sur environ deux de large, & même trois en quelques endroits. Elles jouissent de l'aspect d'une belle étendue de montagnes, bien couvertes & ornées de forêts. En y allant, on a la vue des Alpes ou du Mont-Saint-Bernard, qui paroît au dessus des nuages. L'*Isola Bella* est couverte de jardins : ils sont en terrasses palissées d'orangers & de cedres, & décorées d'especes d'obélisques. Il y a un joli bois de lauriers. Le corps du bâtiment est considérable & assez beau en général ; mais presque tous les détails qui le décorent dedans & dehors, sont de mauvais goût. Quoiqu'il y ait une grande quantité de tableaux, presque tous ne sont que des copies plus ou moins mauvaises de tableaux des bons maîtres. L'appartement du rez-de-chaussée, en grotte rustique, est mieux traité ; on a la vue des autres isles & des bords du lac, qui font un effet admirable.

L'Isola Madre. Les jardins en sont traités dans un goût plus champêtre, mais fort agréable. La maison est peu de chose.

La troisieme isle n'est que la métairie des autres. En retournant on apperçoit la ville d'Arona, qui a été bâtie en mémoire de Saint Charles, parce que c'est le lieu où il est né. Sur le penchant de la montagne on voit le colosse de ce Saint : il est de cuivre battu au marteau ; la tête & les mains sont de bronze. Cette statue n'est ni mauvaise, ni fort bonne : elle est faite sur les desseins du *Cerano*. Ce colosse doit passer cinquante pieds de haut, sans compter le piédestal, qui est fort élevé ; quatre personnes peuvent tenir dans l'intérieur de la tête. Le château d'Arona, sur une petite montagne, avec le fond du lac derriere, présente une vue de paysage, fort belle à dessiner. En général tous ces environs sont fort agréables.

PLAISANCE.

Dans la place, vis-à-vis la cathédrale, on voit deux statues équestres, de bronze, faites par *Moca*, éleve de Jean de *Boulogne* : elles repréfentent deux Ducs de la maifon *Farnefe*. Ces ftatues font vêtues à la grecque, les épaules enveloppées d'un manteau voltigeant parderriere. Elles font drapées d'une maniere pleine de feu, & de très-grand goût. Il y a beaucoup de chofes en l'air & volantes, mais elles font heureufement traitées. Les têtes font belles. Ces figures font d'un caractere mufclé & court; les chevaux font modelés d'une maniere large & reffentie, mais ils ne font pas d'un beau choix. La figure à droite a la main droite élevée, tenant le bâton de commandement, & le bout de la bride; la gauche à la hauteur des mammelles, dirigeant la bride. Les deux jambes levées du cheval préfentent un afpect peu agréable, en ce que les fabots n'en font point retrouffés en arriere : furtout celle de derriere eft exceffivement roide. La ftatue qui eft à gauche, eft dans une attitude plus guerriere ; le cheval eft dans un mouvement plus gra-

cieux & fort animé; il y a trop de crins sur le col du cheval; ils cachent toute la figure, lorsqu'on la voit de face. Les piédestaux sont excessivement trop petits. Les petits enfans qui décorent le piédestal, sont modelés avec goût, mais trop manierés & un peu tortillés. Ceux qui portent les cartouches sont ingénieusement grouppés. Ceux d'en bas sont plus froids & trop isolés du piédestal. Les bas-reliefs ne paroissent pas de la même main; ils sont drapés dans le goût antique, & d'un relief peu saillant: mais ils sont d'une maniere seche; & par une mauvaise invention, les grouppes du devant sont entiérement détachés de ceux qui leur font fond, & étant coupés plats & minces, laissent un espace vuide entr'eux & le reste. Ces découpures font un mauvais effet, vues de côté, & d'ailleurs produisent des noirs trop durs dans le bas-relief.

Au dôme ou cathédrale, le tableau à huile du fond du chœur paroît beau; mais il est extrêmement noirci, & l'on n'y découvre guere que quelques parties des figures du devant: le reste ne se voit que confusément. Il représente un Malade dans un lit, & est de Camille *Procaccino*. La portion de voûte à fresque, qui est au dessus, est, dit-on, du même auteur: elle est peinte d'une maniere seche.

Aux deux côtés du sanctuaire on voit deux tableaux en hauteur, à huile. Celui qui est à droite représente une Sainte morte, portée par plusieurs hommes, & une grouppe de cinq anges volant au dessus. Celui à gauche paroît représenter plusieurs personnes qui recueillent les linges & autres reliques qui ont touché au corps de cette Sainte, qui est dans un tombeau, & qu'on ne voit point. Au dessus de ces tableaux sont deux autres tableaux en largeur, en forme de frise, représentant chacun un Prophete ou Vieillard, vu très en raccourci. La partie ceintrée de la voûte qui est au dessus, est peinte à fresque, & représente plusieurs Anges vus en raccourci sur un fond bleu: toutes ces peintures sont de Louis *Caracci*. Les tableaux sont de grandes figures doubles du naturel, du meilleur goût, dessinés d'une maniere très-grande, ressentie & chargée. La composition en est très-belle; les figures sont très-grandes dans le tableau; le grouppe d'anges surtout est admirable; ils se jettent tous du même côté, & cependant avec la plus ingénieuse variété. Les têtes qu'on voit dans ces tableaux sont très-bien coëffées; elles sont toutes du plus grand & du plus beau caractere. Les draperies enveloppent bien les figures, & sont à grands plis; la touche en est large, & avec une sorte d'incertitude, qui

y fait un bon effet; il s'y trouve des incorrections de deſſein peu ſupportables. Les pieds de preſque toutes ces figures ont les doigts conſidérablement trop grands; ils tiennent preſque tout le pied, & les bouts des pieds deviennent trop larges par la néceſſité de donner place à ces doigs trop gros. Les jambes ſont un peu tortillées & chargées avec excès. L'autre tableau a les mêmes beautés, & à peu-près les mêmes défauts.

Les vieillards dans la friſe ſont d'un raccourci admirable, & de la plus grande hardieſſe, bien deſſinés & de grand caractere. Les draperies en ſont bien peintes, & les plis bien jettés & bien formés. Ces tableaux ſont d'une couleur ſourde, vigoureuſe & aſſez belle. Le plafond à freſque n'eſt pas d'une ſi belle couleur; il eſt d'un gris un peu couleur de brique; & quoiqu'il y ait de très-belles choſes d'un beau raccourci, & bien entendu, il y a cependant des incorrections conſidérables, & des contours chargés avec excès.

Dans une chapelle à gauche, on voit un tableau repréſentant Saint Martin, donnant une partie de ſon manteau à un pauvre: on le dit d'Auguſtin *Caracci*. Ce tableau ne préſente pas de grandes beautés, & d'ailleurs il eſt fort noirci.

La coupole à freſque eſt diviſée en huit parties, dans chacune deſquelles on voit repréſenté un

Prophete accompagné d'Anges. Au dessous de ces tableaux on en voit de plus petits, en forme de frise, représentant des Enfans; & au dessous encore, des Sybilles & des sujets du nouveau Testament, qui paroissent de la même main: le tout est du *Guercino*, & de la plus grande beauté, surtout les Prophetes & les Enfans. Ils sont parfaitement bien composés de plafond. Le caractere de dessein en est si fier & si juste, & la couleur si belle & si vigoureuse, qu'il semble que *Jouvenet* & *la Fosse* aient tous deux appris de ce maître la partie dans laquelle chacun d'eux a excellé, & que ce peintre les ait rassemblées toutes deux au plus haut degré. La couleur de ces fresques a tant de force, qu'elles paroissent être peintes à huile, & les chairs des enfans, qui sont tendres, ont les demi-teintes les plus fraîches: les ombres sont fortement séparées des lumieres. Ces morceaux sont dignes d'admiration. Les autres peintures à fresque, qui sont au bas de cette coupole, dont les pannaches sont de *Morosini*, & le reste de *Franceschini*, sont très-foibles.

Dans une chapelle à gauche de la nef, est un tableau de *Lanfranco*, représentant un Saint Hermite, tenant une tête de mort, & une Gloire de petits Anges en haut. La tête du Saint manque de dessus de tête, & n'est pas parfaitement en-

semble. La figure est bien drapée ; les mains sont belles ; le tout d'une couleur fort bonne, surtout les Anges de la gloire, où elle est tendre, claire & extrêmement aimable ; les têtes sont très-gracieuses.

Dans l'église de SAINT SIXTE, on voyoit (1) un tableau de *Raphaël*, représentant une Vierge qui tient un Enfant Jesus dans ses bras ; à ses pieds, à droite, une Sainte agenouillée ; de l'autre côté un Pape, à genoux aussi, en chappe, sa thiarre à ses pieds ; en bas deux petits Anges appuyés sur les bords du tableau. La Vierge est dans une attitude simple & noble, bien drapée, ainsi que les deux autres figures. Les têtes sont admirables, surtout les deux de femme, qui sont de la plus grande beauté. Les mains du Pape sont d'un très-grand dessein, & la tête belle, quoiqu'elle ne paroisse pas d'un grand caractere : il y a apparence que c'est un portrait. La tête de la Vierge est d'une couleur belle & fraîche. L'Enfant Jesus & les autres enfans, quoique bien dessinés, n'ont pas les graces enfantines. Les nuages sont bien traités, & d'un gris clair, tels que les véritables nuages du ciel. Le fond qui est derriere la Vierge, est trop blanc, & détruit l'effet de la figure.

(1) Ce tableau, à ce que l'on assure, a été acheté par le Roi de Pologne, en 1754.

L'église de Saint Augustin, bâtie par *Vignola*, est fort belle. Elle a cinq nefs.

La Madona di Campagna. Belle église. En entrant à gauche, on voit un tableau de *Parmegiano*, à fresque, qui, quoique gâté, conserve encore de beaux restes. Le dessein en est de grande maniere, & les caracteres de têtes sont beaux; la couleur est foible & tirant sur le rouge. Presque toute cette église est couverte de peintures, & la plus grande partie sont du *Pordenone*: mais excepté une certaine grandeur de maniere, & en général de bonnes formes, on ne trouve rien dans ces ouvrages de fort beau. On disoit qu'il y avoit dans cette église des fresques de Paul *Véronese*, mais elles ne paroissent ni dignes de ce grand maître, ni absolument dans sa maniere; car ces peintures, en général, en tiennent un peu.

L'église de Saint Jean. Il y a à un tombeau deux petits enfans en marbre, qui sont fort beaux, & d'une belle correction de dessein. L'un des deux pleure, & le fait très-noblement.

Le Palais Ducal, bâti par *Vignola*, mais dont il n'y a que le bâtiment de brique qui soit fait. Le grand appartement du rez-de-chaussée est décoré très-ingénieusement, & du meilleur goût. Les petits enfans de stuc sont bien corrects, & modelés avec grace, aussi bien que les orne-

niens. On les croit de l'*Algardi*. C'est un exemple à imiter pour le bon goût de la décoration des dedans.

PARME.

A LA CATHÉDRALE, on voit la fameuse Coupole du *Corregio*, représentant l'Assomption de la Vierge. Ce plafond est fort connu par les gravures qu'on en a faites : la chaleur de l'imagination, & la hardiesse des raccourcis, y sont portées au plus haut point. Il y a de grandes incorrections de dessein : mais il est de la maniere la plus large & la plus grande. Il est extrêmement gâté, & il ne reste presque plus rien aux pannaches. La couleur des chairs est trop rouge.

On voit dans une chambre appartenant à cette même église, un tableau du *Corregio*, fort connu, qui est un des plus beaux qui soient sortis de la main de ce maître. Il représente la Vierge & l'Enfant Jesus ; la Magdeleine lui baisant les pieds, & Saint Jérôme debout. Ce tableau est d'une grande beauté pour la couleur ; la tête de la Magdeleine est un chef-d'œuvre pour la fraîcheur & la beauté des tons. Les têtes & les parties sont dessinées avec des graces inexprimables, quoique quelquefois

PARME.

quelquefois d'un deſſein peu correct. Le pinceau en eſt large & nourri de couleur ; le *faire* eſt de la plus admirable facilité, & les choſes les plus délicates s'y trouvent rendues comme par hazard. La tête de Vierge eſt belle ; elle a cependant les ombres un peu noires. Le petit Jeſus eſt plein de graces, quoique peu noble. En général ce tableau eſt un des plus beaux & des plus eſtimés qu'il y ait en Italie ; & la tête de la Magdeleine eſt le chef-d'œuvre du *Corregio*, pour la couleur & le pinceau.

Les bandeaux des petites coupoles des côtés de cette égliſe, ſont dits auſſi du *Corregio*, & ſont très-beaux.

Au baptiſtere de cette cathédrale on voit un tableau repréſentant Saint Maurice, aſſez beau, & beaucoup dans la maniere de *Vouet*.

Egliſe de SAINT JEAN. Une coupole du *Corregio* ; Jeſus en l'air dans les lymbes, & les Saints de l'ancien Teſtament : c'eſt un très-beau morceau, mais il eſt mal éclairé, & on le voit difficilement. Les figures en ſont coloſſales. Il ſeroit difficile d'en donner de bonnes raiſons.

Les arcs doubleaux des deux premieres chapelles du *Parmegianino*, ſont d'une couleur très-vigoureuſe, & d'une compoſition hardie & gran-

de, peints de très-bon goût, & d'une grande facilité. Ce sont de fort beaux morceaux.

L'arc doubleau de la sixieme chapelle est du même, quoique moindre : les têtes sont moins belles. Les deux arcs des bas côtés du chœur sont aussi de lui.

Dans la cinquieme chapelle à gauche, on voit deux tableaux du *Corregio* : l'un est un Christ mort, la Vierge mourante & la Magdeleine ; l'autre représente le martyre d'un Moine, à qui l'on va trancher la tête. Ces tableaux sont très-beaux : cependant ils sont moins vigoureux de couleur que celui dont on vient de parler.

L'église du SAINT SÉPULCHRE. On y voit un tableau du *Corregio* : Saint Joseph cueillant des palmes, la Vierge & l'Enfant Jesus. Il y a dans ce tableau des choses admirables : mais il n'est pas d'une couleur bien forte, & toujours très-incorrect de dessein. Ce morceau est masqué par un mauvais tableau, qui représente Saint Joseph. Il faut demander à le voir. Il est à la premiere chapelle à gauche.

SAINT VITAL. Un tableau du *Ricci*, représentant un Pape à genoux, une Vierge en haut, dont les prieres délivrent plusieurs ames du purgatoire. Ce tableau est d'une couleur extrêmement

agréable ; mais il est mal composé, & les figures sont trop dispersées.

A l'église des CARMES. Un tableau au premier autel, à droite : c'est une Sainte Famille ; la Vierge paroît donner l'Enfant à Saint Joseph. Les têtes sont belles, & il est de bonne couleur.

S. ALEXANDRE, premiere chapelle à gauche. Un Martyr à qui l'on coupe la tête ; un Proconsul dans le fond. Ce tableau est de bonne couleur, & d'un *faire* assez ferme & ressenti : il est extrêmement noirci & difficile à voir.

Il y a à Parme un THÉATRE très-grand, & même qui l'est trop pour les spectacles ordinaires : mais la pensée en est fort belle. Il est en demi-ovale ; toute la partie d'en bas est en gradins à l'antique, jusqu'à peu-près la hauteur de nos secondes loges. Il n'y a qu'un rang de loges, & ce rang est une galerie ornée de colonnes simples, à distances égales, qui soutiennent des arcs : elle est couronnée d'une corniche d'architecture. Au dessus est un paradis à plusieurs rangs de bancs : c'est le seul théâtre moderne que l'on voie en Italie, si l'on en excepte celui de *Palladio*, qui soit vraiment décoré d'architecture. Tous les autres ne sont qu'un composé de loges égales à six rangs l'un sur l'autre, qui ne mérite pas le nom d'architecture : communément on n'y voit d'autre

E ij

ornement que les piliers qui portent ces loges, & qui ne font pas fufceptibles d'une décoration noble. Ce théâtre a le défaut que pour ne point prendre trop de place pour les gradins, on leur a donné à chacun trop peu d'enfoncement : il y a une apparence de danger de tomber en defcendant de l'un à l'autre.

Cette forme ovale eft fans doute la plus belle pour un théâtre, en fuppofant, à caufe de nos ufages, l'impoffibilité d'employer le demi-cercle parfait, comme ont fait les Anciens. Ce grand théâtre, avec fes gradins, doit préfenter un coup d'œil magnifique, lorfqu'il eft rempli de fpectateurs.

Il y en a un petit pour l'ufage ordinaire, qui n'a rien de fingulier, & qui eft à la Françoife.

Le Palais n'eft point fini, mais la cour eft d'une affez belle architecture, & a de la majefté.

Ce qui, à Parme, eft le plus digne de l'attention des amateurs & des artiftes, c'eft fans doute le nombre d'ouvrages du *Corregio*, qu'on y voit encore. Ce peintre fera toujours merveilleux, lorfque l'on confidérera que cette grandeur de maniere, & le point de perfection où il a porté le coloris, ne lui ont point été enfeignés, & qu'il en eft proprement l'inventeur. La nature feule l'a

guidé, & sa belle imagination a sçu y découvrir ce qu'elle a de plus séducteur. Ses ouvrages sont souvent remplis des plus grossieres incorrections ; & cependant on ne peut résister à leur attrait, tant il est vrai, quoique bien des auteurs aient voulu en écrire, que les graces de la nature, considérées par le côté de la couleur, soutenu d'un pinceau large & d'un beau *faire*, équivalent à ce que peut produire de plus beau la correction d'un dessein châtié, qui souvent les exclut. Le *Corregio*, malgré ses défauts, sera toujours mis, par cette seule partie, en parallele avec *Raphael* & avec les plus grands peintres qu'il y ait eu. Il est vrai cependant que ce n'est que par ses plus beaux ouvrages. Si l'on fait réflexion que cet admirable peintre n'a eu pour maître que la seule nature, on a peine à se refuser de penser que seule elle peut montrer à chacun la véritable route qu'il lui convient de suivre, & qu'on perd trop de temps à chercher celle des autres. Personne n'a traité les raccourcis des plafonds avec plus de hardiesse. Il est vrai qu'il y a quelques figures où il est excessif & de mauvais choix, mais c'est en petit nombre, & les autres sont de la plus grande beauté. En général il aimoit à faire, dans les plafonds, les figures colossales. Il seroit difficile de donner de bonnes raisons

pour établir que les figures dussent paroître plus grandes que le naturel, surtout dans un morceau où s'assujettissant aux raccourcis, on paroît prétendre à faire illusion. Plusieurs peintres l'ont suivi en cela, sans peut-être avoir d'autres raisons, sinon que le *Corregio* l'avoit fait : mais supposé que cela fasse bien au plafond de la cathédrale, ce que l'on pourroit nier, on ne peut se dissimuler le mauvais effet que cela fait au plafond de l'église de Saint Jean, dont la coupole, quoiqu'assez grande, paroît néanmoins fort petite, à cause des colosses monstrueux qui y sont, & qui ne laissent de place que pour un très-petit nombre de figures. C'est sans doute la plus belle maniere de composer que celle qui n'emploie que peu de figures, & grandes dans le tableau : mais cependant cela a des bornes, & il y a un milieu à tenir pour ne pas détruire l'illusion.

COLORNO.

Maison de plaisance des Ducs de Parme. Il y a dans le jardin quelques endroits assez beaux, quoique nullement comparables aux jardins de France. Ses plus agréables ornemens sont un berceau d'orangers, & une grotte assez belle. On pourroit faire de ce jardin quelque chose de bon. Nous y vîmes alors deux colosses antiques, de pierre de *Parangon*, de la proportion de onze à douze pieds : ils étoient fort mutilés. Le plus entier, qui représente, dit-on, Néron sous le caractere d'Hercule, est traité d'assez grande maniere, mais fort incorrect de dessein, lourd & d'une nature basse & chargée, les pieds gros. L'autre est un Bacchus embrassé par un Satyre. Le Satyre est d'une proportion beaucoup trop petite pour le Bacchus. La figure de Bacchus est belle & de grand caractere : c'est un jeune homme. Il n'y a guere que le tronçon d'antique. On voit encore dans ce même lieu quelques tronçons antiques, comme des mammelles, & une portion de draperie traitée d'une maniere moëlleuse.

PALAZZO GIARDINO.

Autre Maison de plaisance. On y voit une chambre peinte, commencée, à ce qu'enseigne une inscription qui y est, par le *Caracci*, & achevée par le *Cignani* : quoique ce soient deux grands maitres, ce ne sont pas des morceaux supérieurs. Il y a quelques figures ou enfans de grisaille, qui paroissent être entiérement du *Cignani* : ils sont beaux & bien largement peints.

REGIO.

LE Dôme ou Cathédrale. Un grand tableau au fond du chœur, d'Annibal *Caracci*. On y voit une Vierge & l'Enfant Jefus fur des nuages, des Anges, & en bas, à gauche, un Saint agenouillé, le corps & les jambes nues ; à droite, une Sainte vue en raccourci, le corps venant au fpectateur. Ce tableau eft admirable pour la beauté du deffein, le beau choix des attitudes, & la belle maniere de draper ; il eft même d'une très-bonne couleur : c'eft un morceau d'une grande beauté, mais fort noirci & très-mal en jour.

Dans une chapelle à gauche, trois tableaux fort beaux : 1°. un Martyr ; 2°. une Vierge, avec un Saint Jérôme & un Evêque ; 3°. une Vifitation: ce dernier eft le moins beau.

Il y a encore, dans cette églife, quelques tableaux de mérite.

S. PROSPER. La plûpart des peintures à frefque, qui font dans cette églife, font de *Terrini*. Ce peintre eft de grande maniere. Il y a de belles têtes, mais point de grandes maffes, ni d'ombre, ni de lumiere.

Il y a quelques autres tableaux assez beaux, dont j'ai ignoré les auteurs.

La Madona della Giarra. A gauche, on voit un grand tableau d'autel, du *Guercino.* C'est un Christ en croix, aux pieds duquel est une Vierge accablée de douleur, & soutenue par deux saintes femmes, dont l'une paroît être la Magdeleine; à gauche est un Evêque. Toute la force & la fierté de ce peintre est déployée dans ce morceau. L'expression de la tête du Christ est pathétique, & le caractere en est admirable; la tête d'un Ange sur un nuage à côté de la branche droite de la croix, est de la plus belle forme & de la plus belle couleur; le Christ, en général, est de la plus grande beauté. Ce tableau est extrêmement noirci; la partie d'en haut est ce qu'il y a de mieux conservé. Le bas est tout gersé, mais on voit qu'il est digne d'admiration par les têtes & quelques autres parties que l'on découvre encore bien.

A côté de cette chapelle, c'est-à-dire la premiere à gauche, en entrant dans l'église, on voit un tableau de *Leonel Spada* : il est fort beau, d'une couleur claire & gracieuse. Il y a des parties de draperies qui sont du plus beau *faire.* Au reste il fait peu d'effet, par le défaut de grandes parties d'ombres.

A la premiere chapelle à droite de l'église, est un tableau de *Terrini*, à huile, fort beau & d'une très-belle maniere. Il représente une Vierge sur des nuages, qui a remis l'Enfant Jesus entre les mains d'un Moine qui l'embrasse: ce tableau est fort noirci.

Il y a aussi dans cette église plusieurs fresques du même *Terrini*, où l'on voit de fort belles parties, & une force de couleur singuliere pour la fresque, quoique faisant peu d'effet par le défaut de grandes masses & d'intelligence de clair obscur.

LA CAPELLA DELLA MORTE. On y voit plusieurs tableaux représentant diverses actions de la vie de Jesus-Christ: quelques-uns paroissent sortis de l'école des *Caraches*, surtout ceux à la droite de l'église, qui sont dessinés de grand caractere. On fait remarquer le premier à droite, au dessus du sépulchre, qui n'est cependant pas fort beau. On fait regarder aussi celui du fond du sanctuaire, qui n'a rien de beau, ni pour la couleur, ni pour le dessein. Mais dans cette même église il y a au dessus de l'arc, qui fait l'ouverture du sanctuaire, une Annonciation du *Guercino*, qui est bien digne de ce grand peintre, & qui est admirable, soit pour la force de la couleur, soit pour le caractere du dessein.

On montre encore dans la sacristie des AUGUS-

TINIENS (l'église mérite d'être vue), deux très-petits tableaux, qui peuvent être de quelque bon maître, & qui ont quelque chose de bon dans le ton & dans le *faire*, mais dont les têtes ne sont pas belles, & qui méritent peu la curiosité.

Quelques auteurs ont noté un méchant petit bas-relief antique, qui est au coin d'une rue, & qui représente, à ce que l'on dit, *Brennus*: mais cela ne vaut pas la peine d'être vu.

Le Théatre de *Regio* est à la Françoise pour son plan, qui est un quarré long, arrondi dans le fond. Il en differe cependant en ce que toutes les loges montent successivement de cinq pouces en allant vers le fond, & pareillement saillent de cinq pouces, la suivante plus que la précédente jusqu'au fond. La commodité qui en résulte est peu importante, & cela est fort désagréable à l'œil. L'ouverture du *proscenium* est de trente pieds.

MODENE.

Le Palais du Duc de Modene préfente un afpect noble & grand. Le premier ordre & la porte font agréables, quoiqu'avec des colonnes nichées: mauvaife invention, fort ufitée en Italie. On eft choqué auffi de voir qu'y ayant trois ordres l'un fur l'autre, celui d'en haut eft plus grand que les autres.

La cour eft fort belle; elle eft décorée de deux portiques l'un fur l'autre. Les arcades portées par un petit ordre, occafionnent un défagrément; la corniche du pilaftre du plus grand ordre qui eft entre deux, n'a pu être continuée. L'efcalier eft du même genre de décoration, & a beaucoup de nobleffe & de beauté. Les bafes, ni les chapiteaux des colonnes ne rampent point, quoique les piédeftaux rampent. Autre inconvénient: les arcs portés par les colonnes, laiffent voir dans le vuide de l'efcalier, au deffus des colonnes, de grandes parties pefantes & fans décoration.

La galerie ou appartement du Prince, quoique privée des morceaux les plus eftimés, tels que la nuit du *Corregio*, un grand Paul *Veronefe*, &

autres, contient encore quelques tableaux fort beaux.

On y voit un Saint François priant avec ferveur, de *Guido Reni*. Il y a dans ce tableau, qui est en général fort beau, des enfans dont les chairs sont très-claires, & d'une couleur charmante. La tête du Saint n'est pas de la plus grande beauté; il semble qu'il y ait un peu de sécheresse, & que le caractere n'en soit pas grand : il y a cependant beaucoup d'expression.

Vis-à-vis est un tableau représentant un Christ mort; la Vierge, dans la douleur, lui prend la main. On le dit du *Guide*, mais il n'y a guere d'apparence : il est d'une couleur & d'un caractere de dessein tout-à-fait différent. La tête de Vierge est belle, & la douleur y est bien exprimée. Le Christ est bien dessiné, cependant peu articulé. Les ombres du corps, qui est supposé mort, sont d'un jaune orangé, faux & mauvais : c'est cependant un bon tableau.

Deux beaux portraits, quoiqu'ils ne soient pas absolument du premier ordre : on les dit du *Tiziano*.

Un petit tableau (demi-figures de grandeur naturelle) représentant une vieille qui panse un jeune homme évanoui & blessé de coups de fleches, de *M. A. da Caravagio*. Il paroît que c'est

MODENE.

un Saint Sébastien. La tête du jeune homme est parfaitement bien peinte, & la couleur en est bonne; les ombres en sont fort noircies; la tête de vieille n'est pas d'un beau choix: d'ailleurs c'est un tableau piquant.

Quatre tableaux ovales, d'Annibal *Caracci*, représentant les quatre élémens, chacun par une figure raccourcie, destinés apparemment pour des plafonds. Ces raccourcis sont admirables & dessinés de grand caractere. La couleur en est assez bonne & vigoureuse: on ne peut cependant assurer qu'ils soient tous originaux, le *faire* ne paroissant pas partout d'une égale facilité, surtout dans le Pluton: ce sont néanmoins de fort beaux tableaux.

Un tableau du *Tiziano*, représentant la femme adultere (demi-figures de grandeur naturelle). Il y a vingt-deux têtes, toutes belles, & dont la plus grande partie est digne d'admiration pour la beauté du caractere, l'expression & la couleur. Le corps de la femme adultere, qui est à demi-nue, paroît avoir un peu jauni par le temps; les draperies sont un peu rondes, & les plis ne semblent pas assez rompus.

Un tableau (il paroît être aussi du *Tiziano*), qui représente la Vierge, l'Enfant Jesus & un homme qui tient une épée (demi-figures de grandeur na-

naturelle). La couleur a plus de force, mais aussi est-elle, suivant ce qu'il paroît, un peu plus maniérée. Ce tableau est cependant d'une grande beauté.

Un autre tableau dit pareillement du *Tiziano*, représentant une Sainte Famille (figures entieres, tiers de nature). Quoiqu'il y ait des beautés, il ne paroît point comparable aux deux autres.

Une Vierge & plusieurs Saints (grandeur presque naturelle), du *Tintoretto*. Ce tableau est d'une incorrection difficile à supporter ; la couleur en est assez bonne. Les têtes ne sont point belles, & n'ont point de finesse de dessein : le caractere du dessein n'en est pas grand.

Il y a dans une des chambres quatre petits plafonds du même *Tintoretto*, qui sont plus beaux, & dont la couleur est plus vigoureuse.

Deux esquilles du même, bien brossées, composées avec beaucoup de feu, mais avec trop d'extravagance.

Un Samaritain du *Bassano*, fort beau, mais où l'on trouve le défaut ordinaire à ce maître, de traiter ses sujets avec trop peu de noblesse, & de vêtir ses figures comme des paysans.

Six tableaux, grouppes de têtes, dans des bordures losanges, de *Doggi de Ferrare*. Ils sont d'une
maniere

maniere grande & facile, mais d'un pinceau & d'un deſſein trop indécis.

On voit auſſi deux demi-figures, qu'on dit du *Guercino* : mais ces tableaux ſont ſi gâtés, ſurtout les têtes, qu'on n'y voit plus rien.

La Cathédrale, édifice gothique, aſſez ancien. On y voit un tableau de *Guido Reni*, dans la premiere chapelle à droite. Il repréſente Saint Simeon tenant l'Enfant Jeſus dans ſes bras; la Vierge à genoux, dans une attitude reſpectueuſe; de jeunes enfans tiennent les préſens de colombes; Saint Joſeph & pluſieurs autres figures. Ce tableau eſt d'une couleur griſe, mais d'une correction & d'une fineſſe de deſſein admirables; les têtes en ſont d'une grande beauté. Il y a dans la tête de la Vierge une nobleſſe ſimple, & dans celles des jeunes enfans des naïvetés admirables, ſoit pour la façon de les coëffer, ſoit pour leur attitude, ſoit enfin pour la vérité & la juſteſſe des contours. La couleur, quoique griſe & foible, a cependant des tons gracieux, & des vérités aimables; les draperies ſont parfaitement belles, peintes d'une maniere méplate, d'un beau choix, & les plis bien formés. C'eſt un morceau digne d'admiration, & qui doit être conſidéré avec attention.

L'Eglise Neuve, près du dôme. Au ſecond

Tome I, Part. I. F

autel, à gauche, on voit un tableau d'un Evêque qui demande à l'enfant Jesus & à la Sainte Vierge la guérison de quantité de malades qui sont en bas. Ce tableau a des beautés de détail, des têtes & des draperies bien exécutées, chacune en particulier : mais l'effet total en est mauvais, chaque chose ayant son ombre & sa lumiere isolée, sans que ni les unes, ni les autres se grouppent ; ce qui produit une quantité de trous noirs & blancs.

S. Vicense. Un tableau d'une Vierge sur des nuages, qui fait lire à un Evêque un papier que tient un jeune homme. Ce tableau est de très-bonne maniere, & bien composé ; les têtes sont belles, bien ajustées ; la maniere en est ferme & tranchée en homme sûr de ce qu'il fait. Les ombres sont un peu noires, & le tableau tire un peu sur le roux.

L'Eglise des Carmes, près la porte de Bologne. On y voit une coupole & la voûte du sanctuaire à fresque, très-bien composées, quant à l'ordonnance, l'agencement des grouppes, & les attitudes des figures. La couleur est assez bonne, quoique sans aucune finesse de ton ; le dessein est peu sçavant & très-incorrect.

On voit à *Modene* un Théatre, où il y a des gradins en amphithéâtre : il est décoré de colonnes qui passent dans quelques loges, & soûtiennent

MODENE. 83

les autres. Le *proscenium*, les tribunes & les portes qui l'avoisinent, sont fort bien décorés. Il y a encore un autre théâtre dans cette ville : mais il n'a rien qui le rende recommandable.

Sassolo, maison de plaisance du Duc de Modene, à quatre lieues. Le chemin & les environs sont agréables; on traverse un bois de genevriers, & l'on passe par des routes percées à perte de vue. La cour a été peinte par *Bibiena*, & étoit assez bien décorée: mais cela est presque entiérement effacé. La plus grande partie des appartemens est décorée de fresques peintes par *Boulanger*, peintre apparemment François, à en juger par son nom, qui a passé la plus grande partie de sa vie, & est mort à Modene. Ce peintre est ingénieux, & de la plus grande facilité; sa touche est large : la maniere en est un peu petite; sa couleur est gracieuse, quoiqu'il n'y ait pas grande variété de tons. Il a surtout réussi dans les tableaux où les figures sont petites; la touche y est très-spirituelle; & dans les choses qui sont bien conservées, il ne manque pas de vigueur.

Dans un de ces appartemens, on voit deux tableaux de paysage, & un représentant la construction des vaisseaux, peints à huile par *Salvator Rosa*. Ils sont de la plus grande beauté, & du *faire* le plus facile; la couleur est vraie, d'un

F ij

grand effet : ils sont d'une touche large, de beau choix, & très-bien conservés.

Il y en a quatre autres dans la même chambre, qui ne sont pas fort beaux. Les trois meilleurs sont les vaisseaux sur la cheminée, & les deux sur le mur qui y fait face.

Dans une chambre à côté, on voit un plafond, où il y a plusieurs petits sujets ayant rapport à l'eau, comme un Narcisse & autres, aussi de *Salvator Rosa* : ce sont de très-beaux morceaux. Les dessus de portes de cette chambre paroissent aussi de la même main.

Dans le même château on trouve une grotte rustique, au bout d'un petit canal, dont les bords sont aussi décorés de niches ou petites grottes rustiques, qui font un effet très-pittoresque ; un jardin à orangers, dont le haut des murs, dans l'été, est orné d'orangers ; ce qui doit produire un effet fort agréable. Le haut de ces murailles est aussi décoré d'ornemens de pierres, comme vases & boules, portés sur des piédestaux contournés, dont la trop grande répétition fait un mauvais effet.

RAVENNE.

Le Dôme. Dans la croisée à droite, à la chapelle Aldobrandine, on voit un tableau du *Guido*, représentant Moïse qui fait tomber la manne. Ce tableau est fort gâté par le temps, & toutes les ombres en ont poussé au noir; ce qui en détruit l'effet. Il est d'une couleur beaucoup moins grise & plus vigoureuse que celui de Modene: mais il n'est pas si fin de dessein. La tête de Moïse est d'un beau caractere, & admirablement bien peinte. La plûpart des têtes sont très-belles. Les draperies de ce tableau sont d'un beau choix de plis, & peintes d'une maniere nette & méplate. Deux petits Anges pleins de graces sont en haut. Sur le devant est une figure d'homme qui ramasse de la manne, dans le goût & le ton des travaux d'Hercule, qui sont chez le Roi. Elle n'est pas cependant dessinée d'un grand caractere.

S. Vital, église très-ancienne, bâtie sous Justinien. On y voit quelques marbres rares. Il n'y a rien de fort curieux pour le goût, si ce n'est quelques mosaïques de ces temps-là, fort mauvaises. L'église est cependant d'un plan singulier,

& paroît avoir donné l'idée de celle de S. Laurent à Milan.

Dans la sacristie on voit un tableau du *Barocci*: il représente Saint Vital qu'on lapide. Ce tableau est fort beau; il est presque effacé, soit par le temps, soit qu'on l'ait gâté en voulant le nettoyer. Il y a d'assez belles têtes, & des raccourcis fort bien dessinés. La couleur en est agréable, fraîche & claire: mais elle n'est ni bien vraie, ni empâtée. Les demi-teintes tirent sur le bleu & sur le rouge un peu orangé. On voit sur le devant une femme qui donne à tetter à son enfant, épisode froid & déplacé dans un pareil sujet. La composition des figures est confuse & mal disposée pour faire un grand effet.

On voit aussi une chapelle, où sont des sépulchres de marbre, en forme de caisse. On y fait remarquer entr'autres celui de Placidie.

SAINTE APOLLINAIRE. On y voit quantité de vieilles mosaïques mauvaises. Il y a cependant un tableau dans la quatrieme chapelle à gauche, qui, quoique dans ces premieres manieres seches de la peinture, a du mérite du côté du dessein.

SANTA MARIA DEL PORTO. On trouve à la quatrieme chapelle à gauche, un tableau de *Palma Vecchio*: c'est un Saint qu'on traîne par les pieds; les bourreaux sont coëffés de turbans. Il est de

bonne couleur, forte & fourde; l'exécution en eſt un peu peſante; le deſſein en eſt juſte, ſans beaucoup de fineſſe; les têtes en ſont belles.

Vis-à-vis, à la quatrieme chapelle à droite, on voit un tableau d'un Saint que l'on frappe à coups de bâton, où il y a auſſi de fort belles choſes, quoique d'un deſſein incorrect. Il y a de belles têtes; la couleur en eſt argentine & gracieuſe.

S. ROMUALDO. La bibliotheque, qui ne contient rien de beau en détail, eſt néanmoins un morceau d'architecture aſſez ingénieux, & où l'on entre d'une maniere agréable.

Dans l'égliſe, un tableau du *Guercino*: c'eſt un Moine vêtu de blanc, & un Ange qui chaſſe le diable d'auprès de lui. La tête du Saint eſt aſſez belle de caractere, mais elle n'a pas toute la fermeté des ombres, ni la hardieſſe de touche qu'on voit quelquefois dans ce maître. Le diable eſt d'une couleur fort rouge, & n'eſt pas trop bien deſſiné. La tête de l'Ange eſt d'un beau caractere, & bien coëffée; mais elle eſt peinte d'une touche trop molle: il y a apparence que ce morceau eſt de ſes derniers temps.

Vis-à-vis, dans une chapelle à droite, eſt un tableau de *Carlo Cignani*: il repréſente un Moine vêtu de noir, ayant à ſes pieds deux petits enfans. Il eſt fort gâté, & l'on ne voit du Saint que la

tête & les mains, qui font paffablement belles. Les enfans font vigoureufement colorés, mais d'une couleur maniérée, noire & rouffe : ce tableau n'eft que médiocrement bien.

Au premier autel, à gauche, eft une Annonciation du *Guido*. La tête de l'Ange eft admirable, ainfi que celle de la Vierge. Ce tableau eft fort gâté.

On voit auffi dans cette ville un arc de triomphe.

Un glacis fur lequel coule un canal d'eau, qui y fait une belle nappe.

Un théâtre : on ne fe fouvient pas qu'il ait rien de particulier.

On voit dans la place une figure d'un Pape affis, de marbre blanc, de *Pietro Bacci*, fculpteur moderne. Il eft drapé d'une maniere affez grande & ingénieufe; les linges font bien & hardiment travaillés; la tête eft dans un goût mâle & reffenti : mais les détails en font rendus avec un peu de féchereffe; les jambes paroiffent courtes. En général cette figure eft bien compofée, & fait un grand effet.

Dans la même place, vis-à-vis, une autre figure du Pape, en bronze, qui eft mauvaife.

Hors de la ville on voit une ROTONDE, qui eft le fépulchre élevé, par Amalazonte, au Roi

Théodoric, son époux. Cet édifice est fort enterré; il est octogone, & il a deux étages; celui de dessus plus petit. La coupole surbaissée, qui le couvre, est d'une seule pierre; elle a trente-quatre pieds de diametre, & a dû avoir environ dix pieds d'épaisseur: elle portoit un tombeau de porphyre, qu'on voit encore dans une rue près du dôme.

Les notes faites sur les villes suivantes, ayant été perdues en partie, on s'est servi, pour les rétablir, d'un ancien livre intitulé, Nouveau Voyage d'Italie, *imprimé à Lyon, chez Jean Thioly, en* 1699. *On ne peut garantir que ce qui y est cité soit encore au même lieu, ni qu'il soit digne de la curiosité du voyageur: mais il a paru utile de l'indiquer.*

IMOLA.

LE Livre dont il est question, *mentionne dans ce lieu, au dôme, un Crucifix, qu'il dit être estimé, & une Vierge & Saint Nicolas,* de Bartholomeo Cesi.

A la confrairie de Notre-Dame, trois tableaux du même Cesi: *l'Ascension, Saint Casien & Saint Roch.*

A une autre confrairie, une Descente du Saint Esprit, d'Aleſſandro Tiarini.

Aux Jacobins, une Sainte Urſule, de Ludovico Carracci.

A la confrairie de Saint Charles. Ce Saint peint par Ludovico Carracci.

*Dans quelques égliſes, des peintures d'*Innocentio da Imola.

FAENZA.

Au Dôme, quelques Bas-Reliefs, de Mayana, *& Jeſus-Chriſt au milieu des Docteurs*, de Doggi da Ferrara.

Aux Capucins, la Vierge & pluſieurs Saints, par Guido Reni.

A Santa Chiara, Saint Martin & Sainte Claire, d'Aleſſandro Tiarini.

FORLI.

Ce Livre y cite, entre plusieurs tableaux, une *Conception de la Vierge*, de Guido Reni; *une Annonciation & un Saint Jean Baptiste prêchant*, du Guercino.

On y voit aussi une galerie de tableaux très-beaux, par *Carlo Cignani*.

RIMINI.

On y voit un ARC DE TRIOMPHE, bâti par Tibere, sous le regne d'Auguste: il n'est point beau.

Le pont est de la même antiquité, mais mieux décoré. Il est de marbre, & si bien bâti, qu'à peine introduiroit-on la pointe d'un canif dans les joints.

Ce Livre annonce, à Rimini, *la statue du Pape Paul II*, dans la grande place.

Un Amphithéâtre.

A la cathédrale, des peintures de Cottignola;

& un tableau de Savolino, *élève du* Guercino.

A Saint François, église bâtie par L. D. Alberti, *quelques tombeaux de* la Robbia, *& de* L. Guibert; *un Saint François du* Vasari; *la Piété de* G. Bellino, *& des peintures du* Ghiotto.

A l'église de Saint Dominique, un tableau de Ghirlandaia.

A Saint Vital, un Martyre de ce Saint, par P. Véronese.

A l'Oratoire de Saint Jérôme, ce Saint, par le Guercino.

PESARO.

LE DÔME. Au second autel à gauche, on voit un tableau dit de *Guido Reni*, représentant Saint Jérôme & une autre figure, comme d'Apôtre, tous deux debout: ce morceau est très-beau, quoique noirci par le temps.

Au cinquieme autel à droite, est une Annonciation du *Barocci*. Ce maître est toujours d'une couleur charmante, mais maniérée, bleue & rouge. Les têtes ont beaucoup de graces, surtout celle de l'Ange; elles sont peintes avec une douceur qui semble y répandre une vapeur légere, fort agréa-

ble; l'ensemble des figures est très-incorrect; la cuisse & la jambe gauche de l'Ange, ne paroissent pas tenir avec le corps; les draperies sont bien peintes, mais quelquefois elles ne sont pas assez rompues de couleur dans les ombres.

A l'église de S. ANDRÉ. Il y a un tableau au grand autel, du *Barocci*, peint en 1583. On y voit Saint André sur le rivage, à genoux aux pieds de Jesus-Christ, & Saint Pierre qui saute de la barque. Il est très-beau & bien conservé; la tête de Saint André est belle & bien coëffée; la tête du Christ est d'un caractere petit; celle de Saint Pierre, dans le fond, est d'une couleur orangée, maniérée & point naturelle, quoique agréable. Les draperies sont d'une beauté & d'une fraicheur de couleur singuliere.

A l'église du NOM DE JESUS. On voit un tableau au maître-autel, du *Barocci*, représentant la circoncision de Jesus, composé d'une maniere tout-à-fait ingénieuse, & qui lui est particuliere. Ce tableau fait un grand effet; les têtes sont belles, & d'une couleur moins maniérée; en général sa couleur est toujours brillante, & extrêmement gracieuse. Il y a en haut un petit Ange assez mal drapé, & d'un mauvais choix.

A S. ANTONIO. Au grand autel est un tableau de Paul *Calliari Veronese*: il représente la Vierge

& l'Enfant Jesus entourés d'un concert d'Anges; en bas Saint Pierre & Saint Paul, un Hermite & un Evêque. La Vierge & l'Enfant sont d'assez belle couleur; le Saint Paul est une très-belle figure, aussi bien que l'Evêque. Il y a plusieurs têtes qui ne sont pas belles. Ce tableau, quoique beau, n'est pas des plus excellens de ce grand maître.

FANO.

A l'église de S. PHILIPPE DE NERI, on voit au grand autel un beau tableau du *Guide*, représentant Jesus-Christ donnant les clefs à Saint Pierre. La tête du Christ est belle; celle du Saint Jean est admirable; il est coëffé un peu en femme. Il y a plusieurs têtes d'Apôtres, très-belles. Ce tableau est bien conservé.

Deux autres tableaux dans le même sanctuaire, bons.

Premier autel à droite, une Vierge & un Evêque, assez bien & gracieux.

Second autel à droite, un Saint Jean-Baptiste, dit du *Guercino*, mol, trop rouge, point beau.

On cite au dôme le Mariage de Saint Joseph, du Guercino; l'Assomption, d'Andrea Lilio; à la

ANCONE.

chapelle de la Vierge, les quinze Mysteres du Rosaire, par le Dominichino, & un Saint Pierre, du Guido Reni.

Aux Augustins, un tableau de l'Ange Gardien, du Guercino.

SINIGAGLIA.

On peut voir le Dôme & l'Eglise de Saint Martin, & dans une petite église du fauxbourg, un Christ mis au tombeau, du Barocci; *aux Augustins*, un Saint Hiacinthe, du même.

ANCONE.

Le Port est fort beau. Il y a un mole décoré d'un arc de triomphe antique, de marbre blanc, bien conservé, & d'une assez belle proportion; la porte n'est pas large, ni écrasée comme dans la plûpart des autres; elle est dans la proportion à peu-près du double de sa hauteur.

Un autre ARC DE TRIOMPHE sur le même mole, de *Van Vitelli* : il est bâti de pierre, & fort beau, quoiqu'il y ait quelques licences.

On voit du même architecte un LAZARET bâti dans la mer : c'est un très-bel ouvrage. Son plan est un pentagone ; il y a plusieurs petites chambres & une grande cour, au milieu de laquelle est une petite chapelle décorée de colonnes, dont la pensée est fort belle : tout cela est traité de bon goût.

On annonce au dôme un tableau des fiançailles de la Sainte Vierge, par Pietro della Francesca ; *un tableau du* Guercino, *& quelques peintures de* Lippi.

A Saint Dominique, un Christ en croix, du Tiziano.

Aux Franciscains réformés, un autre tableau du même.

LORETTE.

LORETTE.

A LORETTE, le trésor est d'une richesse immense. Il y a dans la salle de ce trésor un tableau d'Annibal *Carracci*, d'une grande beauté: il représente la naissance de la Vierge.

Dans la même salle, une Vierge, de *Raphael*, très-belle. Les plafonds sont beaux.

Les sculptures autour de la SANTA CASA, sont belles, & paroissent de l'école de *Michel-Angelo*: elles sont d'une nature un peu lourde.

Dans la coupole de l'église il y a quatre Evangélistes fort beaux: on les dit de Christophe *de Roncalli delle Pomarancie*.

Dans une chapelle de l'église on voit une Annonciation, du *Barocci*, la même que celle qui est à *Pesaro*. On ignore lequel des deux tableaux est l'original; & peut-être le sont-ils tous deux: ils sont également beaux. Dans celui de Lorette, la tête de Vierge est plus belle qu'à *Pesaro*; à *Pesaro*, la tête de l'Ange est plus belle qu'à Lorette.

Il y a dans la même chapelle des peintures des *Zuccari*.

Dans cette même églife il y a un tableau de *Vouet*, peintre François : il repréfente la Cene de Jefus-Chrift avec les Apôtres. C'eft un fort beau tableau ; il y a de belles têtes ; il eft de très-bonne maniere & de bonne couleur.

Les portes de cette églife font de bronze, & ornées de fort beaux bas-reliefs.

L'ancien Livre, ci-deffus mentionné, annonce à la chapelle du Saint Sacrement un tableau fur marbre, de Hiéronimo Lombardi, *& quelques frefques, du* Minciocchi da Forli. *A l'autel de Saint Jean Baptifte, ce Saint à frefque, par le* Pelegrino da Modena. *A l'autel de Sainte Elifabeth, trois tableaux du* Mutiano. *A la chapelle de l'Enfant Jefus, un tableau de* Philippo Belino d'Urbino. *A la chapelle* del Secorfo, *un tableau de* Gio. Baglioni. *A la fuivante, Saint Charles, du* Pomarancio. *De l'autre côté, un tableau d'*Annibal Carracci : *c'eft vraifemblablement celui dont il a été parlé ci-deffus, qui depuis a été tranfporté dans la falle du tréfor. Aux chapelles fuivantes, la Nativité de la Vierge, de* Gio. Batta. Monte Nuovo, *& l'Immaculée Conception, du* Bellini.

On fait voir auffi dans l'apothicairerie des vafes de fayance, peints fur les deffeins de *Raphael* : mais cela n'eft que médiocrement bon.

FOLIGNO.

Il y a une armoire remplie de poignards, curieux par leur variété. Cet amas a été fait par un Capucin, auquel les malheureux, qui venoient s'accuser de s'en être servis, les remettoient.

FOLIGNO.

Dans une église de Religieuses, un tableau, où l'on voit une Vierge au milieu d'un cercle de lumiere, environnée de têtes de Chérubins ; en bas un Saint Jean-Baptiste, un Saint François, un Enfant debout, qui tient un écriteau ; Saint Jérôme & son lion, & derriere un autre Saint. Ce tableau est digne de curiosité : ce doit être celui qui dans le Livre est cité sous le nom de *Raphael*.

Au Dôme est une statue d'argent, représentant un Evêque assis : elle est fort belle. On y voit aussi un Baldaquin, à l'imitation de celui de Saint Pierre de Rome.

SPOLETTE.

Un Aqueduc antique, bâti par les Romains, composé de dix arcades en tiers-point. Il a de longueur environ six cens pieds, & paroît en avoir à peu-près la moitié de hauteur. Il est hors de la ville.

On cite dans le Livre, outre cet aqueduc, un Pont de pierre, qui pourroit bien être celui dont il sera parlé un peu plus bas, comme étant à Narni, & qui par erreur a été transposé, ces notes ayant été en partie perdues & embrouillées. De plus on y annonce les Ruines d'un ancien théâtre, les Ruines du temple de la fortune, & l'Arc dit d'Annibal.

A la cathédrale, une Vierge qui offre à l'Enfant Jesus de la manne d'or, d'Annibal Carracci.

TERNI.

On monte à cheval pour aller voir la Cascade de Terni : on passe par des chemins difficiles. Cette cascade est un de ces grands spectacles de la nature, qui produisent l'étonnement & l'admiration. On voit une riviere tombante d'une montagne élevée de deux ou trois cens pieds, sur des rochers, où cette chûte a creusé, par son impulsion continuelle, un trou d'une très-grande profondeur. L'eau y tombe avec tant de violence, qu'il s'en résout une partie considérable en une vapeur ou pluie qui paroît remonter presqu'aussi haut que le lieu d'où elle est tombée. Le reste forme une seconde cascade, qui n'est de guere moindre que la premiere. Delà elle roule en bouillons dans un vallon très-profond. Le bruit de cette chûte se fait entendre au loin, & est si considérable que même à une assez grande distance, il faut crier pour s'entendre l'un l'autre. Le chemin que l'on passe ensuite, quoique difficile, est fort agréable. Ce vallon présente l'aspect le plus riant ; les hautes montagnes qui l'environnent, le mettent à l'abri des vents froids. Les orangers y viennent en pleine terre, & y sont très-beaux.

NARNI.

On y voit les restes d'un PONT très-grand, bâti par les Romains. Il ne paroît pas que l'architecture en ait été fort décorée; il reste quelques moulures d'impostes, assez mâles, mais d'un profil désagréable. L'arcade du milieu peut avoir quelques 100 ou 120 pieds (1). Pour aller à *Otricoli*, on passe par des montagnes fort élevées, & toujours en descendant; on trouve un vallon très-profond; en y arrivant on découvre des vues belles & très-pittoresques. Il y a des hameaux & des maisons de plaisance, placés sur le rampant des montagnes, qui présentent des aspects très-beaux pour la peinture.

(1) Voyez à l'article de Spolette.

ROME.

Je n'ai pu faire aucune note sur les belles choses qu'on voit à Rome, à cause de leur quantité, qui est en quelque façon innombrable. On y trouve une multitude de statues antiques, dont presque toutes méritent attention. On y voit tant de restes d'architecture antique, & de si beaux monumens de celle des derniers siecles, les églises, ainsi que les palais, y sont ornés avec tant de profusion des plus beaux morceaux de sculpture & de peinture de ces mêmes siecles, qu'il eût fallu un temps très-considérable pour écrire seulement quelques notes sur chaque chose : je crus devoir employer le séjour que je pourrois faire dans cette ville, à dessiner. Au reste, les curiosités qu'on voit à Rome, sont plus universellement connues que celles qui sont dans le reste de l'Italie ; & d'ailleurs il y a toujours tant d'artistes de toute nation dans cette ville, qu'il est facile à tout amateur de se faire accompagner de quelqu'un d'eux.

ENVIRONS DE ROME.

TIVOLI, à dix-huit milles de Rome.

On voit à un mille & demi de *Tivoli, la ville Adrienne*, ancienne maison de plaisance d'Adrien : c'est un palais d'une grande étendue, où il y avoit un théâtre, un petit temple, &c. Il n'y reste presque que des masses de briques informes : cependant on démêle encore le théâtre, qui étoit petit.

On y trouve quelques chapiteaux de marbre : il y en a deux, dont les feuilles sont fort différentes des chapiteaux antiques ordinaires. Les grandes feuilles d'acanthe n'y sont employées que sous les volutes ; & dans l'espace qui reste après un rang de petites feuilles fort courtes, il s'en éleve un de feuilles plus longues, & comme des feuilles de roseaux, au dessus desquelles est encore un troisieme rang de feuilles très-courtes.

On y trouve aussi quelques fragmens de colonnes.

On y voit encore une partie du temple : mais il n'y reste plus rien de ce qui le décoroit.

TIVOLI.

On trouve dans ces ruines antiques deux voûtes, où il reste quelque partie de leur décoration : l'une, qui est petite, semble un corridor, & on y voit des ornemens d'un relief extrêmement bas, travaillés de bon goût, & avec beaucoup de délicatesse : l'autre est la voûte d'une piece grande & élevée, où, quoiqu'il y reste peu de chose, on voit encore de petits bas-reliefs de figures fort jolies, & des ornemens fort légers & de très-bon goût. Ils font un effet d'autant meilleur, qu'ils sont renfermés dans des platebandes régulieres, & composés d'angles droits, sans aucunes formes tortillées (mauvaise mode des derniers siecles). Ces platebandes unies & mêlées aux parties enrichies, y produisent un repos qui fait un excellent effet.

On y trouve encore un reste de corniche d'ordre Dorique de marbre blanc, dont le profil paroît beau & bien travaillé.

Dans le chemin de *Tivoli* à la ville Adrienne, on trouve quelques monceaux de briques, qu'on dit être les restes de la maison de Cassius. On a tiré de la ville *Adrienne* d'excellens morceaux de sculpture, tels que l'Antinoüs & plusieurs autres.

La *cascade de Tivoli* est produite par une petite riviere qui tombe d'environ 40 à 50 pieds de haut, & fait un effet fort pittoresque ; elle passe presqu'aussi-tôt par un sentier étroit, au travers

& pardessous des rochers avec beaucoup de violence, pour aller former plus loin plusieurs cascades moins considérables, mais qui tombent de beaucoup plus haut : on les appelle *les cascatelles*. Au niveau de la riviere, à l'endroit de sa chûte, est un lavoir public, qui enrichit beaucoup ce tableau, qui l'est déja par le fond de plaine qu'on voit en haut, derriere la cascade.

Dans le même endroit est un petit temple rond, appellé le *Temple de la Sybille* : il y a peu de restes d'antiquité aussi élégans que ce petit édifice. Il en subsiste environ la moitié. Il est bâti de pierre dure de *Tivoli*. Le plan est un cercle parfait, entouré d'une colonnade ; le chapiteau est court, & l'entablement léger. Il y a peu de moulures à la corniche : mais elles sont d'un beau profil. Les ornemens de la frise sont travaillés de bon goût ; les colonnes sont d'une proportion légere & élégante ; elles sont cannelées ; la fenêtre & la porte sont entourées d'un chambranle de marbre, & toutes deux sont plus étroites du haut que du bas. Le plafond de l'intérieur de la colonnade est décoré de sophites à caisses & rosons, tous les uns à côté des autres, sans aucune plate-bande qui puisse y donner de la variété & du repos, apparemment pour sauver le défaut de parallélisme.

TIVOLI.

Il n'y a point de pilaftres dans le mur pour correfpondre aux colonnes : ils y feroient un mauvais effet ; puifqu'ils deviendroient trop ferrés. Les Anciens, plus judicieux que nous, les fçavoient fupprimer à propos, & croyoient avec raifon qu'un mur de pierre ou de maçonnerie n'a pas befoin, pour fe foutenir, de poteaux de bois, qui eft ce que repréfente le pilaftre. Nous, au contraire, nous fommes fi attachés aux pilaftres, que nous aimons mieux écorner ridiculement les chapiteaux, lorfqu'il n'y a pas de place, que de perdre ces pilaftres inutiles.

Derriere ce petit temple rond, on en voit un autre encore fort petit, quarré long. Les colonnes qui en décorent les côtés, font prefque enfevelies dans un mur qu'on y a fait pour l'ériger en églife.

En allant fur la montagne qui eft vis-à-vis des *cafcatelles*, on trouve dans fon intérieur un fouterrein voûté, compofé de trois corridors, féparés par douze piliers de chaque côté. On prétend qu'on raffembloit là les eaux de la montagne, pour les diftribuer dans les maifons de plaifance des Romains, qui étoient fur le penchant de cette montagne.

On trouve dans cette partie de montagnes, des reftes de maffifs de briques, dont on dit des uns, qu'ils font la maifon d'*Horace*, & des autres, celle de *Lepidus*.

On trouve aussi dans ce même canton une caverne, qui semble creusée dans le rocher, d'où sort un gros bouillon d'une très-belle eau. On prétend que ç'a été des bains.

Vis-à-vis, & de l'autre côté du torrent, on voit la premiere & la plus grande des *cascatelles*, qui est une chûte d'eau qui tombe en deux ou trois bonds d'une montagne fort élevée, toute garnie d'arbres & de verdure, & mêlée de rochers; ce qui fait un très-bel effet. La seconde *cascatelle*, qui n'est pas loin de celle-ci, est moindre, aussi bien que les trois autres qui tombent plus loin à des distances inégales. Ces différens ruisseaux tombent dans le torrent qui est composé de leurs eaux & de celles de la cascade, & qui roulant entre des rochers, fait un effet très-pittoresque. La cime de cette montagne est couronnée de diverses fabriques, dont la plus considérable est les restes de la maison de campagne ou des bains de *Mécenas*.

Au retour, après avoir descendu presqu'au pied du torrent, en revenant à *Tivoli*, on trouve un petit pont antique, qui n'a rien de singulier, que d'être bâti de pierres fort grandes, & très-solidement.

En remontant à *Tivoli*, par le chemin qui vient de Rome, on trouve un petit temple rond, où il ne reste rien de ce qui le décoroit: il n'y a que

TIVOLI.

le massif de briques. La coupole est toute couverte d'arbrisseaux.

On arrive ensuite à la VILLA ou maison de plaisance de *Mécenas*. Il y a une grande galerie voûtée, sous laquelle passe avec rapidité un petit torrent, qui forme une des *cascatelles*. Ce lieu ruiné forme des vues très-pittoresques : on dit que quelquefois l'entrée, quoique fort grande, en est bouchée par une nappe d'eau, qui tombe du dessus. Il y a sur le côté qui regarde le torrent, une petite galerie, tout cela paroît avoir été les souterreins d'un grand édifice.

LA VILLA D'ESTE. Le jardin en est fort beau, quoique presque abandonné ; il y a des cyprès & des pins très-beaux ; aux deux côtés de l'entrée, par le jardin, sont deux grottes rustiques, de fort bon goût, quoique petites.

A gauche est un grand bosquet, dans lequel il y a des orgues à eau : elles sont dans une décoration d'architecture de pierre, fort pesante & assommée d'ornemens lourds. Il y a des figures d'hommes en caryatides de bas-relief, au lieu de pilastres : tout cela est assez mal exécuté, & fait un mauvais effet, quoiqu'il y ait des profils de corniches, & autres détails d'architecture fort beaux, & d'une maniere mâle.

Plus loin, du même côté, on trouve un bos-

quet qu'on appelle l'*Antre de la Sybille*. Il est composé d'un grand bassin circulaire, derriere & autour de la moitié duquel regne une galerie basse, en forme de cloître, circulaire & pleine d'eau. Au milieu de cette galerie s'avance une fontaine en forme de vase ou coupe, d'où tombe une nappe d'eau. Les piliers qui séparent les arcades, sont décorés de niches avec de petites figures : toute cette partie est d'une proportion gracieuse & de bon goût. Derriere s'élevent quatre ou cinq rochers rustiques, qui n'ont point de proportion, ni de rapport à cette décoration du devant, & qui la font paroître petite, surtout à cause de la grandeur colossale de quelques mauvaises figures qui sont couchées entre ces rochers. Le tout fait cependant un aspect fort pittoresque, enrichi par les herbages qui y croissent de toutes parts, & par les arbres qui couronnent les rochers.

Il y a à la descente de ces bosquets une chûte d'eau, en forme de riviere coulante sur un talud, qui fait un fort bel effet.

Le coup d'œil de l'entrée du jardin est fort beau, par la quantité des terrasses & des fontaines qui s'élevent les unes au dessus des autres jusqu'au château qui est tout au haut, & fort élevé. Ces différentes terrasses sont décorées d'escaliers, d'eaux jaillissantes, & de fontaines de diverses façons,

qui forment chacune en particulier de fort belles parties. Il y en a une entr'autres qu'on appelle la *girandole*, d'où s'éleve un jet d'eau, avec des bruits imitant l'artillerie.

On trouve entre ces terrasses une allée en travers du jardin, dont un côté est décoré d'une très-grande quantité de petits jets d'eau, qui tombent sur une terrasse étroite, & font encore au dessous un rang de petits jets tombans. Le tout est entremêlé de petits bas-reliefs de *Stuc*, dont on ne voit presque plus rien : mais par ce qui en reste, on peut juger qu'ils étoient bien & de bonne main. Le tout est couronné par un grand nombre de vases de différentes formes, & de bon goût : cela fait un effet fort agréable.

Au bout de cette allée, & à la droite du jardin, on a représenté une petite ville de Rome, composée de temples & autres fabriques, mais si fort en petit, qu'à peine ces bâtimens sont-ils aussi hauts qu'un homme ; ce qui fait un effet plus ridicule qu'agréable, & ne peut être regardé que comme le modele d'une bonne chose, si elle étoit exécutée en grand. Il y a dans ce petit modele une cascade représentant le Tibre & le *Teverone*, qui est fort jolie, & qui seroit fort belle dans un dessein, où rien ne feroit juger de la petitesse dont elle est.

Il y a dans ce jardin plusieurs autres grottes ou fontaines décorées de rustiques ou de grosses mosaïques, qui sont chacune en particulier de fort bon goût & ingénieuses: mais toutes ces richesses semblent être détachées les unes des autres, & ne forment point de tout-ensemble. Il en est de même de l'architecture du palais, qui a, comme la plûpart des bâtimens d'Italie, des parties qui sont riches & fort belles, & le reste tout nu & sans décoration.

L'escalier qui y monte est beau, & le pallier en est décoré de colonnes, & couvert d'une terrasse avec balustrade.

A droite il y a un pavillon en avant-corps, qui ne va pareillement que jusqu'au premier étage, & qui est couvert d'une terrasse: il est d'une fort belle architecture, & fait en particulier un beau morceau.

Le reste du bâtiment, qui est grand, n'a pour décoration que des fenêtres plates.

Les dedans des appartemens sont ornés de plafonds peints par les *Zuccari*. Le défaut de ces plafonds est d'avoir mêlé de grosses bordures en relief d'ornemens forts & lourds, avec les intervalles peints de petits ornemens extrêmement délicats. Au reste il y a de très-bonnes choses dans ces peintures; les ornemens légers, qui y sont peints,

peints, sont très-ingénieux & de très-bon goût dans leur genre.

Dans le pavillon qui est sur la terrasse, on voit plusieurs figures antiques, dont quelques-unes sont belles. On y fait remarquer une figure égyptienne, de marbre noir, qui ne vaut rien, & n'est qu'une masse informe & sans goût.

Il y a dans les portiques qui environnent la cour, quelques figures antiques, assez belles.

On voit dans la place de *Tivoli*, où est la principale église, deux figures égyptiennes de granit, de huit à dix pieds de proportion, qui sont de bonne maniere, & dont les têtes sont assez belles.

Au pied de la colline, où est *Tivoli*, sur le chemin de Rome, on trouve un tombeau antique : c'est une grosse tour ronde, de pierre, demi-ruinée & restaurée de briques, au devant & au bas de laquelle est un reste d'architecture, composé de piédestaux & d'une partie du fust des colonnes engagées dans le mur où est l'inscription.

On voit dans un vallon, derriere les montagnes de *Tivoli*, les restes d'un aqueduc, ouvrage assez considérable des Romains.

Le Monte Spaccato est une montagne où il y a deux trous longs ; ils sont l'ouverture de deux fentes très-profondes, qui vont dans le cœur de

cette montagne : on attribue cette singularité à un tremblement de terre. Cette curiosité ne vaut guere la peine qu'elle coûte ; on en est cependant dédommagé par la belle vue dont on jouit sur le haut de ces montagnes, d'où l'on découvre une plaine de dix ou douze lieues, vers le milieu de laquelle est la ville de Rome : cette vue est terminée par la mer. On y découvre des montagnes à quinze ou vingt lieues.

Dans la plaine, entre Rome & *Tivoli*, est un petit lac d'eau sulfureuse, & qui exhale une très-mauvaise odeur, sur lequel nagent plusieurs petites isles de différente grandeur : il y en a qui ont à peine six pieds. On dit qu'on n'y trouve point de fond.

CASTELLL' GANDOLFO.

On y voit un grand lac, sur le bord duquel, à droite, en descendant par le chemin de *Castello*, on trouve un temple souterrein, qu'on nomme le *Temple de Domitien*. C'est un antre creusé dans le roc. On y voit quelques niches & des enfoncemens de chapelles ; on y découvre les marques de deux escaliers à droite & à gauche, qui descendoient du sanctuaire, dont le plan est élevé. Derriere ce sanctuaire il y a un chemin obscur, où, dit-on, les prêtres rendoient les oracles.

Plus loin, à droite, on trouve l'embouchure du lac. C'est un canal creusé au travers de la montagne, pour écouler l'excès des eaux du lac. Il est taillé dans la pierre dure, & il continue, dit-on, sous terre plus d'un mille, jusqu'à son débouchement, qu'on voit de l'autre côté de la montagne, dans la plaine. Il peut avoir trois pieds d'ouverture sur sept à huit de haut. Ce lieu est fort pittoresque ; l'entrée en est ombragée, & couverte de chênes verds, fort vieux, dont les troncs, quoique gros, n'ont, pour étendre leurs racines, que les fentes des pierres, qui paroissent néanmoins encore posées assez exactement.

A gauche du chemin, pavé de grandes pierres par les Romains, & ruiné par le temps, on trouve un autre petit temple souterrein, régulier dans son plan. Il y reste beaucoup de fragmens de l'architecture dont il étoit orné. Le bas est un ordre Dorique; il paroît avoir sept à huit pieds, y compris l'entablement: il est encore presque entier. Autour du temple sont alternativement une colonne & une niche: les niches sont successivement quarrées & rondes. L'ordre Dorique étoit couronné dans le fond du temple par un fronton, dont on voit encore les principales masses. Ce qu'il y a de singulier, c'est qu'il est brisé, ne continuant pas sur une ligne droite, à la maniere ordinaire des antiques; il se retire en arriere par le haut, & fait ressaut en avant aux deux côtés, comme beaucoup de nos frontons modernes. Ainsi il faudroit rapporter cette invention aux Anciens. Il semble aussi qu'il ait été un peu ceintré: cependant on ne peut pas l'assurer, les moulures en étant si usées, que leurs sinuosités pourroient produire cet effet à l'œil, sans que cela fût en effet. Au dessus de cet ordre regne une espece de petit attique, dont ce qui reste de la corniche est orné de denticules. Au dessus est la voûte en plein ceintre.

La Villa Barberini. On y voit un reste con-

fidérable de fabrique antique. C'est une terrasse revêtue de briques dans toute sa longueur, qui est considérable, où l'on rencontre de distance en distance de grands enfoncemens, les uns en demi-cercle, d'autres quarrés, plus profonds que larges : ils ne sont pas tous d'égale grandeur; le plus grand est quarré. Ces enfoncemens sont décorés de niches en nombre impair, & successivement l'une quarrée, & l'autre ronde : on ignore à quel usage cela a pu servir. Cette masse de briques est couronnée de chênes verds, qui y ont pris racine, sans qu'il y ait de terre pour les nourrir : c'est une belle décoration pour ce jardin.

L'Eglise ou Dôme. Au principal autel on voit un tableau d'un Christ en croix, avec la Sainte Vierge, Saint Jean & la Magdeleine, qui embrasse les pieds de Jesus-Christ, de *Pietro da Cortona* : ce tableau est fort noir, & le temps y a beaucoup contribué. Il est en général très-beau pour la maniere large & facile, & un goût de composition grand. Les jets des plis sont beaux, & le tout est peint moëlleusement. Le Christ n'est pas d'un dessein fort correct, ni d'un beau choix de nature, quoiqu'elle puisse être vraie, les hanches étant larges, & les épaules étroites. La Magdeleine est bien, soit pour le visage, soit pour la maniere de l'avoir drapée & ajustée : mais elle est

plutôt gentille que belle. La Vierge, dans la douleur, semble un peu vieille : l'expression en est cependant très-belle. Le Saint Jean a la phisionomie basse & commune. Ce tableau est dans un ovale en hauteur, soutenu par deux grands Anges de stuc, accompagnés en haut de petits Anges & d'un Pere éternel, qui est fort gêné dans l'architecture où il est modelé. Cette invention du *Bernini*, qu'il a souvent répétée, est ingénieuse, & feroit un très-bel effet, si cette sculpture étoit bien exécutée.

A la chapelle à gauche, est un tableau d'une Assomption de la Vierge, bien composé & bien peint, d'une maniere douce, moëlleuse, & même un peu trop indécise. Il y a de beaux tons & d'assez belles têtes, de l'harmonie & de l'intelligence de clair-obscur.

Dans la chapelle à droite, on voit un tableau qui a de la beauté. Il est correctement dessiné : mais il y a de la froideur & de la sécheresse, d'ailleurs peu de magie de clair-obscur.

La coupole de cette église est fort belle & très-bien décorée par le *Cav. Bernini*. Les petites croisées sont couronnées de grouppes d'Anges, & de guirlandes fort ingénieusement ajustées. Le concave de la coupole est de grandes bandes, entre lesquelles sont des caissons hexagones forts de bas-

relief, ornement magnifique, & néanmoins simple & de bon goût : le tout est blanc. La lanterne paroît trop grande pour la coupole. Le reste de l'église est sans ornement, & trop nu pour une coupole si riche. Les autels sont simples : ce sont quelques colonnes couronnées d'un fronton; mais il est désagréable de les voir portées par deux piédestaux l'un sur l'autre. Il y a en dedans deux petites portes fort belles & de bon goût. L'écriteau qui est au dessus de la grande porte en dedans, est ajusté ingénieusement.

Sur le chemin de *Castello* à *Laricci*, & après avoir passé la belle allée de vieux arbres, qui mene à *Albano*, on rencontre une masse de briques, assez informe, qu'on nomme le *Tombeau d'Ascagne*; ensuite on trouve le *Tombeau des Horaces*. C'est un piédestal quarré, grand & élevé, sur lequel il y a cinq pyramides rondes, tant entieres que ruinées. Il n'a rien de remarquable, si ce n'est que l'état où l'a réduit le temps, le rend propre à être dessiné, & il peut faire un bon effet sur le papier.

Il y a dans le palais du Pape d'assez beaux cartons ou desseins : on ne se souvient pas d'y avoir vu autre chose qui soit bien digne de remarque.

LA RICCI.

ON y voit une église du *Cav. Bernini*, dont les dehors ne sont pas fort beaux, & qui n'est pas heureusement accompagnée par deux corps de bâtimens, qui semblent en être détachés. L'intérieur de l'église paroît une des plus belles choses qu'il y ait en Italie, soit pour le tout ensemble, soit pour les détails. Son plan est un cercle environné de chapelles; la coupole est fort riche, & décorée dans le goût de celle de *Castello*, avec cette différence que les croisées qui l'éclairent, ne sont point pratiquées dans la partie concave de la coupole. Ces croisées sont couronnées d'enfans, excepté les deux grandes au dessus de la porte & vis-à-vis, qui sont ornées de grands anges. Toute l'église est blanche, sagement ornée, d'un goût simple & majestueux, & très-proprement exécutée. Les petites chapelles qui l'environnent, sont semblables & régulieres: il y a le même désagrément qu'à *Castello*, des deux piédestaux l'un sur l'autre.

La chapelle du fond, vis-à-vis la porte d'entrée, est en forme de grande niche ceintrée dans son

plan, & en cul de four; elle est toute remplie d'un tableau peint sur le mur, par le *Bourguignon*: il représente l'Assomption de la Sainte Vierge (figures plus que grandeur naturelle). Quoiqu'il soit peint en maître, & d'une couleur assez vigoureuse, il est si incorrectement dessiné, qu'on voit bien que ce n'étoit pas son genre : le pinceau en est un peu barboteux & indécis. Cette peinture fait en général un assez mauvais effet dans cette église, qui est toute blanche; elle y semble une tache : c'étoit plutôt la place d'un bas-relief.

MARINO.

Il y a deux églises. Dans l'une, à la chapelle de la croisée à gauche, est un tableau du *Guercino*, représentant Saint Barthélemi qu'on écorche : ce tableau est d'une très-grande beauté. Il y a beaucoup de choses de la plus belle couleur ; les ombres des chairs, en beaucoup d'endroits, n'y sont pas brunes, comme il les a fait souvent. Il y a en haut un Ange tout clair, & d'une couleur belle & très-agréable : il est d'un caractere de dessein grand & fier. Il semble qu'on pourroit y souhaiter que le fond du tableau ne parût pas entre toutes

les jambes des figures, qui d'ailleurs laissent entr'elles des distances assez égales, & ne sont point grouppées.

Dans le fond du sanctuaire on voit un grand tableau, que l'on dit aussi du *Guercino*, mais qui n'est point beau, & qui est fait mollement, comme si c'étoit une copie : il représente un Martyr que l'on approche d'un feu ardent.

Dans l'autre église on voit un tableau de *Guido Reni*, représentant la Sainte Trinité. Ce tableau est d'une grande beauté : il semble cependant que la tête du Pere éternel n'est pas coëffée d'une maniere assez noble, & qu'il est trop chauve ; les mains ne paroissent pas assez âgées pour la tête ; les jambes du Christ sont dessinées avec la plus grande finesse, les détails les plus sçavans, & d'un contour très-gracieux.

Toutes ces côtes de montagnes sont fort agréables, & l'on y jouit de très-belles vues, principalement si l'on monte par un temps serein sur le haut de *Monte Gavi*, qui est la plus haute montagne de ces environs, & où l'on voit quelques restes des fondemens d'un temple antique, assez considérable. On découvre delà une étendue immense de terre & de mer, dans laquelle on prétend même appercevoir l'isle de Corse, qui en est à cent milles. En y allant, on passe par *Rocca di*

Papa, village très-pittoresque par l'irrégularité du terrein de la montagne sur laquelle il est placé.

Derriere *Castell' Gandolfo* on jouit de la vue d'un lac qui est très-grand, & qui porte le même nom; & plus près d'*Albano* est celui de *Néemi*, qui est moindre, quoique fort grand. Sur le rampant est le village du même nom, qui passe pour un lieu où il y a de petites vues de détail très-pittoresques à dessiner.

VELLETRI.

Il y a dans une place publique une statue d'un Pape assis: elle est de bronze, sur le modele de l'*Algardi*.

TERRACINA.

On y voit un reste de temple antique, considérable par sa grandeur, sur lequel est bâtie une église. Le stilobate ou soubassement qui le portoit, paroît avoir dix à douze pieds de haut. Il ne reste de l'ordre que les bases & quelques portions du fust des colonnes: elles étoient cannelées, & paroissent avoir environ quatre

pieds & demi de diametre. C'est un ordre Corinthien.

En continuant le chemin de *Terracine*, on trouve beaucoup d'antiquités, qui ne sont plus que des masses informes.

CAPOUE.

Il y a une église bâtie sur les ruines d'un temple antique : mais il paroît qu'il n'y reste rien d'antique que les fondemens, & peut-être quelques endroits du grand stilobate, sur lequel elle est assise. Les pilastres, chapiteaux & corniches, quoique travaillés en plusieurs endroits dans le goût antique, ne le sont vraisemblablement point, les Anciens n'ayant point connu la maniere de groupper les pilastres, ainsi qu'ils le sont là. D'ailleurs le ressaut que fait la corniche du stilobate du côté droit, pour porter la tour du clocher, n'est point antique, & la même corniche qui regne à gauche de l'église, ne lui est point conforme, & ne fait point ressaut.

On voit dans cette église trois grands tableaux dans le sanctuaire, de *Francischello delle Mura*, peintre moderne, éleve de *Solimeni*. On ne se

souvient pas des sujets de deux d'entr'eux: mais celui du maître-autel repréſente une Annonciation. Le Pere éternel, & toute la gloire célesſte, y ſont préſens: la Vierge paroît refuſer cette grace. Ce qu'il y a de plaiſant, c'eſt qu'on y voit une cafetiere d'argent à la moderne, dans laquelle chauffe le thé ou café de la Vierge, & qu'elle a un chat, un perroquet, une belle chaiſe de velours à crépines d'or, &c. le tout ſur l'eſcalier, où ſe paſſe le ſujet. Au reſte il y a du mérite dans ces tableaux; l'enchaînement des grouppes, & les attitudes & ajuſtemens des figures, ſont ingénieux & très-gracieux. La couleur a le défaut d'être trop belle, & tient de l'éventail. Les draperies ſont traitées à plis grands & arrondis.

A deux milles delà ſont les reſtes de l'ancienne CAPOUE. Il y a une porte qu'on dit être celle de la ville: il n'y reſte que deux arcades, & l'on n'y voit rien qui indique qu'il y en ait eu davantage. Il y a une niche dans la face des alettes qui ſoutiennent les arcades, & trois dans le maſſif qui eſt en retour ſous la porte. Ces arcades ſont d'une hauteur aſſez élégante, & plus élevées que la plûpart des portes ou arcs de triomphe antiques, qui pour l'ordinaire ſont fort bas, par rapport à leur largeur (1).

(1) Les Anciens étoient à cet égard d'un ſentiment diffé-

On voit dans cette ancienne ville un AMPHI-THÉATRE ou Colisée, beaucoup moins grand que celui de Rome. Il est ovale, & peut avoir environ 150 pieds de long sur 90 de large. Il faut qu'il soit fort enterré; car le rampant, sur lequel étoient posés les gradins, descend jusqu'à terre, & l'on ne voit plus le mur perpendiculaire, qui devoit être autour de l'arene, comme au colisée de Rome. Il y a encore de reste des parties assez considérables de corridors, dont quelques-uns ont treize pieds de large. Il paroît que tous les ornemens d'architecture, qui le décoroient à l'exté-

rent de l'usage reçu parmi nos Architectes modernes, qui donnent toujours aux portes une hauteur double de leur largeur, & même qui les portent encore à une plus grande élévation. L'habitude où nous sommes de voir cette proportion partout, nous fait regarder au premier coup d'œil celle que leur donnoient les Anciens, comme trop écrasée: mais je ne sçais s'il en est de même aux yeux de la raison, & lorsqu'on vient à l'examen, en se dépouillant de toute prévention; car ne peut-on pas dire qu'il y a différentes proportions, qui sont également belles, relativement à l'usage auquel sont destinés les édifices? Et pourquoi s'assujettir à élever un monument à grands frais, lorsqu'on n'a nul besoin de son exhaussement, & que la nécessité requiert seulement qu'il soit ouvert en largeur? Il semble donc qu'on pourroit admettre d'autres proportions pour les portes de villes & arcs de triomphe, & que la raison étant satisfaite, le goût devroit s'y soumettre, & les yeux s'y accoutumer. Il y a bien de prétendues loix du goût, qui ne sont qu'habitude. Le premier qui le hazarderoit, pourroit être blâmé; mais ensuite, si cela étoit soutenu d'un vrai talent, il auroit des imitateurs.

rieur, étoient de marbre. La plûpart des moulures du premier ordre, qui restent dans les parties qui sont sur pied, sont tout-à-fait usées. Il y avoit quatre grandes entrées, plus remarquables que celles du colisée de Rome. Une partie de la décoration d'une de ces portes bâties de marbre, subsiste. Il y a trois arcades égales. A chacune des alettes est une colonne d'ordre Toscan, enfoncée de sa moitié dans le mur, de maniere que l'imposte des arcades empiéte sur la colonne; ce qui fait un mauvais effet. Les clefs des arcades sont fortes & ornées de bustes en bas-relief fort saillant. Ces bustes représentent des têtes de Divinités, comme Diane, Mercure & autres. Ils sont trop colossaux pour l'ordre, qu'ils font paroître petit. Le chapiteau est désagréable en ce qu'au lieu du quart-de-rond, il y a une doucine fort camuse. En général la sculpture & l'architecture de cet amphithéâtre ne sont point belles, & sont très-lourdes. Cet ordre Toscan regne autour de l'édifice à l'extérieur. Il paroît que l'ordre de dessus étoit Dorique, & on voit au haut de ce reste de porte une alette, où sont un piédestal & une grande partie de colonne, dont les tambours sont dérangés l'un de dessus l'autre, & à côté un chapiteau Dorique, qui y est tombé, lequel est

d'un profil assez beau & régulier. Il y avoit sans doute quelqu'autre ordre élevé sur ceux-là : mais nous n'en avons vu aucun reste.

On voit à *Capoue* moderne quelques-unes de ces clefs d'arcades à buste, attachées à des maisons.

Fin de la première partie.

VOYAGE D'ITALIE.

SECONDE PARTIE.

NAPLES.

LE PALAIS DU ROI. Sa façade est d'un goût sage & grand : seulement il y a trop de consoles sous les balcons. L'intérieur de la cour est composé de deux portiques à arcades, l'un sur l'autre. L'escalier est grand, d'une belle proportion, & susceptible d'être magnifiquement décoré : jusqu'à présent il ne l'est point. Les rampes font ressaut dans leurs retours, défaut qui est fort mal racheté par les mascarons colossaux, qui lient ces appuis. Ce bâtiment, quoique très-con-

sidérable, n'est, dit-on, qu'une partie du grand projet que l'architecte avoit imaginé.

La chambre à coucher du Roi est fort belle, décorée agréablement & de bon goût par des pilastres de glaces, dont les ornemens & les corniches sont dorés, avec des miroirs entre deux. Il y a trois alcoves, dont la grande est décorée d'un plafond de *Solimeni*, de ses derniers temps : il est très-foible, & fort incorrectement dessiné. Une des petites est ornée d'un plafond de *Francischello delle Mura* : il est mieux, quoique fort maniéré.

Comme nous nous sommes trouvés à *Naples* au commencement de l'hyver, les appartemens étoient déja préparés pour cette saison ; & par un effet de la paresse & du peu de goût de ceux qui ont soin de les meubler, les tapisseries étoient tendues par-dessus les tableaux. Ainsi les morceaux inestimables que le Roi y conserve, se trouvoient cachés par de vieilles tapisseries, qui ont pu être en quelque estime autrefois, mais qui maintenant que ce talent a été perfectionné, ne méritent aucune attention (1).

Nous avons vu cependant une salle peu éclairée, où il y a quelques tableaux, entr'autres un qui

(1) C'est surtout en France que ce talent a été perfectionné. La Manufacture des Gobelins, & celle de Beauvais, s'y distinguent par une très-belle exécution.

paroît fort beau : c'est un Saint Pierre qui présente à Jesus-Christ une monnoie qu'il a pêchée (demi-figures de grandeur naturelle). Il est fort noir, mais d'une maniere très-ferme, & d'une couleur vigoureuse : il pourroit être de *Lanfranco*, & tient de la maniere de peindre du *Feti*.

Un autre, qui n'est en quelque façon que broffé (demi-figures) : c'est encore un Saint Pierre à genoux devant Jesus-Christ. On ne voit que la tête & les épaules de Saint Pierre ; les têtes, qui ne font que pochées, font faites de très-bonne intention, & en grand maître.

On passe par une salle où il y a plusieurs grands tableaux de batailles, dont deux, entr'autres, paroissent beaux : ils peuvent bien être du *Bourguignon*.

Dans l'un est un fort ou fabrique antique.

Celui de la bataille des Amazones, qui est vis-à-vis, n'est pas si beau, & est une imitation presque copiée de celle de *Rubens*.

Dans une autre salle il y a un plafond de *Solimeni*, à fresque, d'une fort belle couleur. Il imite beaucoup celui d'*Andrea Sacchi*, qui est à Rome, au palais *Barberini*, soit pour la figure principale, soit pour le ton général du tableau. Les grouppes qui posent sur la corniche, ne sont pas si beaux que le reste.

On voit dans deux salles, des plafonds anciens, représentant diverses actions des Souverains de Naples. Quoique ces tableaux ne soient pas composés, ni drapés d'une maniere fort élégante, il y a cependant des beautés, & entr'autres plusieurs têtes qui sont belles & d'une couleur vraie & naturelle.

Il y a deux tableaux de *Panini*, qui ne sont pas beaux, surtout celui qui représente l'église de Saint Pierre de Rome, dont les figures sont ridiculement trop grandes, & font paroître cette vaste église comme une petite chapelle : d'ailleurs ils sont de mauvaise couleur, trop clairs & tenant de l'éventail.

Dans la galerie d'en bas il y a une quantité assez considérable de tableaux.

Un tableau de *Pietro da Cortona* (figures grandes comme nature), où l'on voit une Vierge avec des enfans. Ce tableau est d'un pinceau facile, peu rendu, & en beaucoup d'endroits ne paroît qu'une ébauche avancée. La tête n'est pas noble, mais elle est jolie; le visage est court, & les traits élargis, physionomie très-usitée à ce maître, & que l'on reconnoît partout dans ses ouvrages ; l'ajustement est ingénieux, & avec une espece de mouchoir de couleur de bistre, qui lui est très-ordinaire. Ce tableau n'est pas du plus beau de

ce peintre, quoiqu'il y ait beaucoup de choses gracieuses.

Un portrait de Pape: on ne sçait si c'est l'original de *Raphael*, ou la copie d'André *del Sarte*. Il y a trois ou quatre figures vêtues de rouge, mais dont les étoffes sont très-bien variées. La table est aussi couverte d'un tapis rouge: tout cela fait néanmoins très-bien son effet. Le camail du Pape, de velours rouge, imite très-bien la nature de cette étoffe, & les manches de linge sont d'un pinceau large & très-facile ; ce qu'on trouve rarement dans ces maîtres. La tête du Pape n'est pas la plus belle; il y a quelque chose de noir dans l'enfoncement des yeux, qui n'est pas agréable. La tête de l'homme qui est à sa droite, est très-bien peinte & bien dessinée; la physionomie en est basse, mais c'est un portrait.

Une Leda, du *Tiziano*. La tête n'en est pas de la plus grande beauté ; le corps est dessiné avec beaucoup de vérité & une mollesse de chair fort belle ; la couleur, quoiqu'elle soit vraie, ne semble cependant pas assez fraîche, & les ombres paroissent d'un noir un peu sale : néanmoins c'est un bien beau tableau.

On voit du même maître une Vénus & Adonis. Ce même tableau se trouve en plusieurs endroits, en Italie & en France. Celui-ci est fort beau,

& paroît bien original : il est d'une très-belle couleur.

Il y a quelques portraits aussi du *Tiziano*, qui sont fort beaux, entr'autres un d'une jeune femme tenant un singe ou autre animal (on ne se souvient pas bien quel il est), qui lui descend de dessus l'épaule sur les mains. Ce portrait est de la plus grande vérité ; il semble sortir de la toile, & être prêt à parler.

Trois tableaux du *Schidone*, dont l'un représente un Saint Sébastien couché sur une pierre, & vu en raccourci : quelques personnes lui ôtent les fleches dont il a été tué. La composition de ce tableau est très-ingénieuse, de grande maniere & de peu de figures. La couleur en est vigoureuse, les ombres très-brunes, & en général trop noircies. Ce maître tient beaucoup du *Guercino* & de *M. A. da Carravagio* : cependant les têtes ne sont pas rendues avec de si beaux détails, & sont faites à peu-près & sans beaucoup de choix.

Un autre du même maître : on ne se souvient plus du sujet. Il paroît que c'est une Sainte Famille, avec Saint Joseph assis sur le devant du tableau : il est bien composé, mais très-incorrectement dessiné ; quelques têtes sont de beaucoup trop grosses. Il y a de l'effet, mais un effet dur, par l'opposition d'ombres très-noires à côté des

plus grandes lumieres ; on y voit des vérités de nature, mais d'une nature basse.

Un troisieme tableau du même maître, où il y a un Saint Diacre. Ce tableau est beaucoup plus correctement dessiné, mais toujours dur d'ombres & de lumieres. Les tableaux de ce peintre sont rares, & on ne se souvient pas d'en avoir vu ailleurs.

Un tableau de Luc *Giordano*, bien peint : les ombres en sont trop noires, mais il y a de fort belles demi-teintes.

Un tableau dit d'Annibal *Carracci*, représentant une Vénus vue par le dos, avec un Satyre & deux petits enfans, demi-figures. Ce tableau est fort beau ; le dos de cette femme est dessiné de grande maniere, & avec la plus grande vérité ; la tête en est belle & jolie, & la couleur en est si belle qu'elle s'opposoit à ce qu'on le crût du *Carracci*, malgré l'assurance avec laquelle on l'affirmoit, ce maître communément n'étant pas célebre pour cette partie de la peinture. Le vermeil des chairs est de la plus grande beauté ; les demi-teintes sont tendres, fraîches & belles, & les mollesses de la chair y sont rendues au degré le plus parfait. Ce tableau est si bien conservé, qu'il semble presque sortir de la main du peintre. Les fesses paroissent un peu trop vermeilles, &

l'emmanchement du bras droit avec l'épaule, a quelque chose qui n'est pas heureux. On est d'autant plus surpris de voir le *Carracci* d'une si belle couleur, qu'il y a dans la même chambre un tableau de lui, représentant une femme couchée (il paroît que c'est une Vénus), avec plusieurs petits enfans, qui, quoique dessiné sçavamment, de belle forme & de grande maniere, n'a point cette *morbidesse*, ni ces vérités aimables, & d'ailleurs il est d'une couleur triste & maussade (1).

Dans ces deux tableaux, les têtes des petits enfans, quoique très-bien dessinées, ne sont point agréables, & leur caractere n'est point d'un beau choix.

Un troisieme tableau du même maître, représentant un Christ mort, appuyé sur les genoux de la Vierge. Il paroît que ce tableau est le même que celui qui est à l'autel de la chapelle du palais Pamphile: cependant il est aussi d'une grande beauté, & paroît bien original. Les formes du dessein sont très-belles, & le caractere en est sçavant & naturel sans être chargé ; les expressions

(1) La vérité est que, quoique ce tableau soit très-beau, il ne peut être qu'une copie faite par quelque excellent peintre : on en voit l'original au cabinet de Florence. Il est admirable, & l'on y reconnoît bien mieux le *Carracci*.

font fortes; il est peint moëlleusement, & bien rendu; la couleur a quelque chose de sombre & de fatigué.

Dans cette même salle il y a un portrait par Léonard *de Vinci*, qui est d'une vérité à tromper, soit pour la couleur, qui en est fraîche comme s'il venoit d'être fait, soit pour l'effet. Il est très-finement dessiné, & fini comme il est ordinaire à ce maître.

Il y a encore deux ou trois tableaux de *Raphael*, dont quelques-uns ne sont pas fort attrayans. Celui de la Sainte Famille est cependant très-beau & d'une finesse de dessein admirable; il est bien peint & très-fini; la tête de la Vierge est gracieuse, noble & belle. Il semble qu'il y a un peu de sécheresse dans le *faire*. Il ne paroît pas cependant que ce soit de sa premiere maniere, lorsqu'il tenoit excessivement de *Pietro Perugino*: ce tableau est d'un meilleur temps.

Il y a une chambre où l'on voit plusieurs *Bassans*: mais ils ne paroissent pas fort beaux, & il semble qu'ils n'ont pas ce gras & ce pâteux de pinceau, ni ces belles demi-teintes & cette vivacité de couleur locale, qu'on voit dans plusieurs tableaux de ces maîtres. Il paroît qu'ils ne sont pas de Jacques *Bassano*, qui étoit le meilleur. En général les tableaux de ces peintres ne sont estimables

que lorsqu'ils sont dans leur plus grande beauté. Ils sont si bassement traités, & sont presque toujours si noirs partout, qu'à moins que leur couleur ne soit à son plus haut point de perfection, il reste peu de chose à admirer.

On y voit un petit tableau du jugement dernier, que l'on dit de la main de *Michel-Ange:* quelques-uns prétendent que cela n'est pas certain. Il est très-fini, correct & fort dans la maniere de ce maître.

On assure davantage le dessein du même sujet, qu'on fait voir dans la même galerie ou bibliotheque : il est également fort bien dessiné, mais très-fini ; ce qui semble donner lieu de douter qu'il soit original, parce qu'il ne paroît guere vraisemblable que *Michel-Ange* ait voulu se donner la peine de faire un dessein si soigné. Cependant, comme tous les desseins qu'on voit de ce maître sont très-proprement dessinés, cette raison ne suffiroit pas pour contester son originalité.

Il y a plusieurs desseins, dont on dit quelques-uns de *Raphael :* mais n'en étant point averti, & ayant beaucoup de choses à voir, on ne les a point assez considérés pour en rendre compte.

Il y a encore plusieurs autres tableaux fort beaux, dans ce lieu, dont on ne se souvient pas : il y en a aussi beaucoup de médiocres.

On y voit un médaillier dont on vante la curiosité : il s'y trouve beaucoup de médailles estimables du côté de l'art.

On montre un recueil de *Camées* fort rares. Il y en a quelques-uns, mais en petit nombre, qui sont assez beaux du côté de l'exécution. Au reste la plus grande partie est de figures mal-ensemble, & d'un travail fini mesquinement.

On vante beaucoup, entr'autres, une tête d'Auguste, mais elle paroît d'un travail très-froid & très-sec. Il semble que la plûpart de ceux qui ont travaillé dans ce genre, étoient des gens de talent médiocre, & qui souvent ont pour mérite le plus grand, l'art d'avoir sçu travailler une matiere difficile.

On fait remarquer une coupe ou tasse d'agathe, qui peut avoir huit pouces au moins de diametre : c'est une chose très-rare qu'un morceau si grand de cette matiere. Elle est travaillée d'une maniere assez moëlleuse ; mais la tête de Méduse, qui est dessous, n'est pas fort belle, & le bas-relief qui est dedans, ne vaut rien : il est de très-mauvais goût.

On montre un livre peint en miniature par *Macedo*, éleve de *Michel-Ange*, il y a deux cens ans. C'est une chose très-curieuse, soit pour le fini & la patience, soit pour le dessein, qui en gé-

néral est sçavant & fin, quoiqu'un peu maniéré dans le goût de ce temps. Ce qu'il y a de plus admirable, ce sont les figures en cariatides, & les ornemens de tous les genres, qui sont faits avec tout l'esprit possible, & composés de très-bon goût; petits bas-reliefs, camées imités, fleurs, oiseaux, figures, tout est très-bien & sçavamment dessiné.

Les sujets d'histoire de ce livre sont composés d'une maniere froide & séche, avec peu de goût, d'une couleur entiere, & qui n'est point rompue dans les ombres; peu de facilité, point de hardiesse de pinceau : il y en a beaucoup davantage dans les ornemens ou figures qui en font la bordure. Les paysages ne valent pas grand-chose, & sont d'une couleur fausse & tous bleus.

Le Dôme ou Cathédrale, dit S. Gennaro. Dans le chœur on voit deux grands tableaux, dont l'un du chevalier *Conca*, représente une Procession, où l'on porte des reliques. La composition en est d'un génie assez beau & fertile. Il est peint avec propreté, & d'un pinceau agréable. Les draperies en sont ingénieuses & bien exécutées : mais le tout est généralement d'une maniere petite & trop jolie. Toutes les têtes d'hommes sont trop agréables, & d'un caractere mesquin; la couleur en est fort maniérée, & sent trop l'éventail. L'autre

repréſente une armée & un Roi mis en fuite par deux Saints Evêques qui ſont en l'air : il eſt beaucoup moindre & très-médiocre.

Au ſanctuaire on voit deux colonnes portant deux chandeliers, d'un marbre rouge, fort rare.

Le plafond de la nef eſt de *Santa Fede*, peintre très-noir & d'un génie froid : d'ailleurs il n'eſt point de plafond.

Les côtés de la nef ſont décorés de pluſieurs tableaux (demi-figures) dans des ronds, & au deſſus autant de tableaux en hauteur, figures entieres. Les premiers repréſentent pluſieurs Saints Patrons de la ville de Naples ; & ceux de deſſus, les Apôtres & les Evangéliſtes. Tous ces tableaux ſont de Luc *Giordano*, & ſont fort beaux, ingénieuſement compoſés, d'une couleur vigoureuſe & harmonieuſe, d'une maniere grande, d'un pinceau moëlleux ; toutes les ombres ſont un peu trop du même ton.

Dans la croiſée de l'égliſe, à droite, il y a encore deux tableaux du même maître, très-beaux ; les couleurs locales en ſont belles & fieres, & les linges ſont peints d'une couleur très-brillante.

Au deſſus de ces derniers ſont deux tableaux de *Solimeni*, bien compoſés, & drapés d'un beau choix : mais les plis en ſont caſſés durement, & les ombres trop noires & trop méplates. Au reſte

cette nef n'est pas heureusement décorée par ces tableaux; elle est toute blanche, & les tableaux y font des taches noires.

Dans cette même nef, à gauche, on voit un vase antique, de pierre de touche sur un pied de porphire. Ce vase est d'une belle forme, mais la sculpture qui le décore, n'est pas belle: ce sont des attributs de *Bacchus*. Il est fort mal couronné par un couvercle moderne, de mauvaise forme, & travaillé de petits compartimens de marbre, de mauvais goût: il sert pour les fonds baptismaux.

A l'entrée de cette nef, dans une chapelle à gauche, on voit un tableau de Marc *Pino*, de Sienne, qui est assez sçavamment dessiné, correct, mais sec. Il y a plusieurs mauvaises têtes, & qui sont mal ensemble: la couleur en est triste & maussade.

Sous le maître-autel est une chapelle souterreine, dont l'architecture est d'une idée fort belle & fort sage: elle est toute de marbre blanc; les bas-reliefs d'ornemens sont fort dans le goût de l'antique, & bien travaillés. La figure de marbre, d'un Cardinal à genoux, est belle, mais sans finesse de détail, & les draperies n'en sont pas bien travaillées.

A droite est une grande chapelle, ou plutôt

une petite église: on la nomme le TRÉSOR. Le tout-ensemble en est fort beau; elle est ronde, & contient sept autels ornés de colonnes de marbre de *Brocatelle*. Il y a dans des niches vingt & une statues de Saints, de bronze, qui n'ont rien de fort beau. La coupole est de *Lanfranco*; elle est composée d'un grand & beau génie, d'une maniere fiere & hardie, d'un choix de figures singulieres & dessinées d'un grand caractere. Les grouppes sont bien enchaînés, mais il n'y a point d'effet de lumiere; la couleur en est bonne, quoique sans harmonie. Les angles de cette coupole sont du *Dominicho*; ils représentent des Saints volans & soutenus par des figures allégoriques, représentant des Vertus. Ils sont bien dessinés; les figures ont des graces simples & naïves: il en est de même des ajustemens. Les grouppes d'enfans sont dans des attitudes très-naturelles & sans maniere. Au reste il n'y a point d'effet, tout est plat & d'une couleur très-foible; le pinceau même en est sec. Tous les tableaux qui sont dans les arcs, & à presque tous les autels, sont du même; ils ont pour la plûpart les mêmes beautés & les mêmes défauts: il y en a cependant plusieurs qui sont ingénieusement composés, & avec feu. Ce maître est ici fort inférieur à ce qu'il est à Rome, à Saint André *della Valle*, à Saint Louis & à Saint Grégoire.

A un de ces autels, à droite, est un tableau qui paroît être de l'*Espagnoletto* : il représente un Saint Evêque lié, sortant d'une fournaise. Il est fort beau, bien composé, & d'un génie singulier, d'une très-belle couleur, & peint d'une maniere large, facile & moelleuse. Les bourreaux renversés aux pieds du Saint, sont grouppés d'une façon très-pittoresque. La tête du Saint n'est pas d'un beau choix, & n'a point de noblesse. Il y a encore dans la sacristie de cette chapelle quelques tableaux dont on ne se souvient pas, mais qui méritent d'être vus.

S. Philippe de Neri. Cette église a été bâtie par *Girolamini di Bartolomeo* : elle est belle & richement décorée. La nef principale est portée de chaque côté par six colonnes de granite, d'une seule piece. La masse générale du portail, qui est revêtue de marbre blanc, est fort bonne, & présente un bel aspect : c'est dommage que la porte principale soit assommée par un mauvais fronton, & que les niches & autres ornemens particuliers de ce portail soient de mauvais goût.

Le grand fronton d'en haut est mal-à-propos coupé par un couronnement en attique, où est une Vierge d'assez mauvaise sculpture.

Le tableau du maître-autel n'est pas mauvais.

A gauche

A gauche on voit une grande chapelle de deux ordres l'un sur l'autre, d'une fort belle architecture. Les figures de sculpture, qui sont dans les niches, ne sont pas belles, & sont drapées d'un goût sec & petit.

A l'autel il y a un tableau de *Pomarancio*, représentant la naissance du Sauveur. Ce tableau est dans une maniere un peu molle & indécise; il semble qu'il y regne un brouillard : il est cependant en général d'un assez bon ton de couleur. La tête de Vierge est très-gracieuse, & d'une couleur claire ; l'Enfant Jesus n'est point beau.

Celui d'en haut représente l'Ange annonçant aux bergers la venue de Jesus-Christ : il est d'une maniere plus fiere, & composé de peu de choses.

Entre le sanctuaire & cette chapelle est une petite chapelle en deux parties. La premiere est un quarré tout décoré de peintures ; la seconde, un sanctuaire avec une petite coupole : le tout peint par *Solimeni*. Toutes ces peintures sont d'une couleur extrêmement fraîche & gracieuse ; les ajustemens des figures sont bien drapés, & la composition des grouppes est ingénieuse. La grande coupole représente S. *Philippe de Neri* dans la gloire : tous ces morceaux sont d'une couleur légere; il y a peu de vérité, mais beaucoup d'art. Tous les sujets représentent diverses actions du Saint, &

Tome I, Part. II. K

les angles, des figures de Vertus. La petite coupole surtout, qui est une Gloire d'enfans, est très-bien, & paroît d'une couleur plus vigoureuse que le reste.

Le tableau d'autel est une mauvaise copie d'après le *Guide*.

De l'autre côté, à droite, après le grand autel & le sanctuaire, & avant la chapelle de la naissance du Sauveur, il y a une petite chapelle en pendant de celle de Saint *Philippe de Neri*, où l'on voit une coupole à fresque, de *Simonelli*, qui représente Judith tenant la tête d'Holopherne, & la montrant à toute l'armée, qu'elle effraie par cette action ; le Pere éternel est témoin de ce fait, avec plusieurs Anges : ces figures sont bien composées. Quoique ce sujet ne soit pas commode à mettre en plafond, cependant il est assez bien traité, & les défauts de vérité, qui s'y trouvent par rapport à ce point de vue, ne sont pas absolument choquans. Ce plafond est d'une couleur agréable, & d'un pinceau léger. Il est ingénieusement composé, & la machine générale en est bonne : elle n'est cependant pas d'un génie neuf, & les Anges, qui vraisemblablement sont du même, montrent qu'il n'étoit point dessinateur ; car ils sont incorrects, & les plis des draperies ne sont pas bien formés. Ils ont au premier coup

d'œil quelque chose de bon, mais ils sont très-mal dessinés, & la couleur n'est pas assez bonne pour compenser ce défaut.

On voit dans une chapelle à gauche, vers le haut de la nef, un Saint François, du *Guide*, figure seule, digne d'admiration; l'expression de la tête est belle, & les mains surtout; la droite particuliérement est admirable. La couleur de ce tableau est grise, comme dans beaucoup d'autres du même maître: cependant l'harmonie du tout est belle. Il paroît un peu noirci, & d'ailleurs il est dans un endroit obscur.

A droite, aussi en haut de la nef, est un tableau représentant des Religieuses tenant un Christ naturel en croix. Ce tableau est fort beau; les têtes en sont belles & gracieuses. On ignore le nom de l'auteur: il pourroit bien être de *Giordano*. Il est tout-à-fait dans le goût, & aussi beau qu'un *Pietro da Cortona*, quoiqu'un peu gris: il est peint en grand maître.

A droite, au commencement de la nef, on voit Saint Alexis mourant, avec une Gloire & des Anges qui le consolent, de *Pietro da Cortona*. Les têtes en sont gracieuses & coeffées ingénieusement, comme il est ordinaire à ce maître. Les Anges sont moins qu'adolescens; il y a peu de finesse de détail, mais beaucoup de graces. Les linges de

l'Ange principal, qui en est presqu'entiérement vêtu, sont à plis ronds, & d'une maniere un peu molle, qui est le défaut ordinaire de ce peintre. La draperie rouge du Saint incommode un peu le nu : c'est d'ailleurs un très-beau tableau, surtout la partie de la Gloire.

Au dessus de la porte, en dedans de l'église, est un grand tableau en détrempe, de Luc *Giordano*. Il représente les Vendeurs chassés du temple : c'est une grande & belle machine de composition. Tous les grouppes sont bien enchaînés les uns aux autres, & le plan en est ingénieux & grand. La Gloire de petits Anges, qui est en haut, est d'une couleur très-belle & très-céleste. Ce tableau est d'une assez belle harmonie, mais il semble qu'il y a une monotonie de tons rousseâtres dans tout le tableau, surtout dans les ombres, qui le fait paroître un peu tout d'une couleur. Au reste il y a de grandes masses d'ombres, qui devroient donner un grand effet à ce tableau, qui d'ailleurs est bien composé pour la distribution des ombres & des lumieres ; & cependant elles n'en font que peu, parce que toutes ces ombres ont une force & une couleur semblable. Il paroît encore qu'il seroit à désirer que les figures des grouppes ne fussent pas toutes si également resserrées en elles-mêmes, qu'elles ne semblassent pas se gêner pour ne tenir chacune

que peu de place dans le tableau, & qu'on en devroit voir en quelques endroits quelques-unes qui fussent plus élégamment développées. Il y a encore un défaut de composition dans ce tableau, eu égard à la place où il est. La porte de l'église s'éleve au dessus du bord d'en bas du tableau, & entre beaucoup dans son intérieur. Cette sujétion est une difficulté que l'on ne peut bien sauver qu'en trouvant un massif solide sur le bord du devant du tableau, auquel le chambranle de la porte paroisse immédiatement attaché, & dans lequel elle semble creusée. Le *Giordano* a sauvé en partie ce défaut, en faisant porter une ombre sur le massif solide de l'escalier qui est au fond, comme s'il y avoit une couverture à la porte, & des murs continus jusques-là, qui sont cachés par le chambranle de la porte, le point de vue étant supposé au milieu: mais le premier coup d'œil présente toujours l'idée d'un vuide, d'autant que ce solide supposé, paroît postiche & fait exprès pour n'avoir point de reproches, ne se liant pas d'une maniere naturelle avec l'architecture du tableau. Le devant du tableau commence aux deux côtés de la porte par un plan fuyant, assez profond. Il y a ensuite des marches qui, étant coupées par cette porte, se continuent après avoir été supposées passer parderriere. Or cette porte

étant un percé, cela fait naître le desir de les voir continuer par son ouverture. Quoique la peinture, dans ces grands objets, ne puisse pas atteindre à un degré d'illusion capable de tromper les hommes, ce doit toujours être son but, & le peintre ne doit rien faire volontairement qui détruise l'erreur, puisqu'il tâche de l'exciter dans tout le reste par le dessein & la couleur. Dans cette occasion l'illusion est détruite, puisque la porte étant une ouverture, on devroit voir par cette ouverture les objets que le tableau indique, continués derriere. D'ailleurs le chambranle de la porte s'élève seul, sans être soutenu, ni accompagné de rien ; ce qui est maigre & d'un mauvais effet, & fait voir que cette porte a gêné le peintre, & qu'il n'a point sçu l'adapter à son sujet. Autre défaut contre la perspective & l'illusion : on voit le dessus du terrein dans ce tableau, qui est cependant fort au dessus de la vue. Les peintres, même les plus excellens, n'ont ordinairement point eu assez d'égard à cela, & on voit peu de tableaux qui soient bien faits pour la place qu'ils occupent.

Dans une chapelle à gauche, on voit trois tableaux de *Giordano* : ils représentent des actions du Saint. Celui de l'autel paroît être une entrevue de Saint *Philippe de Neri* avec Saint Charles

Borromée. Ils sont beaux, mais un peu noirs.

Il y a deux autres tableaux dans cette même église, & dans les chapelles de la nef, du même *Giordano*, dont l'un représente Saint Janvier foulant aux pieds un lion, & l'autre, Saint Nicolas de Bari, à qui un enfant baise les pieds.

Dans la sacristie de cette église, il y a plusieurs beaux tableaux de grands maîtres.

Dans le petit oratoire on voit un tableau de *Guido Reni* : il représente un Jesus adolescent, & un Saint Jean à peu-près de même âge. Ce tableau est admirable ; il est dessiné avec la plus grande finesse ; les têtes en sont parfaitement belles & remplies de graces ; la couleur des chairs est grise, sans cependant que les ombres tirent sur le verd, comme il arrive souvent à ce maître : elles sont d'un gris argentin, qui a beaucoup d'agrément. Il y a une belle variété de couleur dans la différence des chairs de ces deux figures ; les draperies en sont touchées d'une maniere nette, & sont bien formées. C'est un des plus précieux tableaux de ce maître, & par conséquent un des plus beaux qu'on puisse voir : on ne peut trop l'admirer.

Une fuite en Egypte, du *Guide*, demi-figures, la même qu'on voit au palais Colonne, à Rome. Ces tableaux paroissent cependant également ori-

ginaux : celui-ci est de la plus grande beauté, & d'une exécution parfaite. La composition en est très-belle, & il est drapé avec beaucoup de délicatesse. La tête de Vierge est d'une finesse & d'une beauté admirables; les mains sont belles. Ce que ce tableau a de singulier, c'est qu'il est en général d'un ton de couleur très-roux. C'est apparemment une des premieres manieres du *Guide* : il est noirci.

Une tête de vieillard, petit tableau, qui paroît être du même maître, belle & de son ton gris.

On dit qu'il y a dans cette sacristie quelques morceaux du *Dominichino* : mais on ne reconnoît sa maniere dans aucun de ces tableaux.

Un Jacob luttant avec l'Ange (demi-figures), qui est fort beau.

Un autre tableau, où l'on voit un homme renversé à terre : on ignore le nom des peintres.

Un Saint André, de l'*Espagnoletto* (demi-figure, grandeur naturelle): c'est une très-belle chose.

Presque tous les tableaux qui sont dans cette sacristie, sont beaux. On dit qu'il y en a du *Giuseppino* & des *Bassani*.

S. LAURENT. On voit à droite & à gauche du sanctuaire, sur le mur & fort haut, deux tableaux (figures beaucoup plus grandes que nature),

l'un représentant le martyre de Saint Laurent, & l'autre, le même Saint vêtu en Diacre, & distribuant les aumônes. Celui du martyre est très-beau, d'une maniere fiere & grande, dessiné de grand caractere & sçavamment, bien composé de peu de figures qui remplissent bien le tableau; la couleur est bonne, bien ressentie, & faisant un effet sensible. Il y a un petit Ange au haut, qui est très-beau, & d'une couleur claire & gracieuse, comme s'il étoit du *Guide.* L'autre tableau paroît du même auteur, & quoique moins parfait, il a de fort belles choses. La tête du Saint Diacre n'a point de noblesse, & est trop grosse : on ignore le nom du peintre.

Dans une grande chapelle à gauche, qui a une petite coupole, & dont l'architecture est assez belle (il paroît que c'est la chapelle du Rosaire), sont deux grands tableaux, qui semblent être de la même main.

L'un représente une Sainte Religieuse couronnée; deux petits enfans à ses côtés, tiennent les instrumens de son martyre; elle regarde une Sainte Vierge dans la Gloire; à ses pieds & autour d'elle sont plusieurs Religieuses.

L'autre représente un Christ en croix, environné d'Anges; à ses pieds & autour de lui sont plusieurs figures d'Evêques & de Moines; dans le

fond, des Evêques assis & comme assemblés. Ces deux tableaux sont très-beaux, bien dessinés & faits avec une grande fierté de pinceau ; les ombres en sont vigoureuses, & peut-être un peu trop noires ; les têtes, surtout celles des Religieuses, sont très-belles, & d'un bon ton de couleur. Ils sont bien composés, bien grouppés & d'un bon effet. On ignore le nom de l'auteur : ils paroissent d'un ton tenant du *Valentin*.

On voit deux autres tableaux de moyenne grandeur ; l'un est un Christ, l'autre une Sainte Vierge: ils sont assez bien. Les peintures de la petite coupole ne sont point bonnes.

Un tableau à gauche, où il y a un Cardinal avec le camail rouge, qui paroît être Saint Janvier : on le croit de Luc *Giordano*, & il est fort beau.

SAINTE CROIX DE LUQUES. Il y a deux grands tableaux modernes : l'un représentant Sainte Hélene à genoux, qui fait élever la croix ; l'autre, la croix élevée, que l'on adore. Ce sont de grandes compositions & nombreuses de figures ingénieusement grouppées, dans le goût & de l'école de *Solimeni*. La couleur n'est point vraie, & est trop belle. Les reflets sont de trop belle couleur & trop clairs ; ce qui est cause que ces tableaux ne font point d'effet.

S. François Xavier. Au maître-autel on voit un tableau qui paroît être de *Giordano*, représentant Saint François Xavier baptisant des Indiens. Il est bien & ingénieusement composé, avec de bonnes masses de lumiere & d'ombres; la couleur est agréable; les ombres sont grises & harmonieuses; la maniere est un peu mesquine & trop propre.

Le tableau ancien qui est à l'autel, dans la croisée de l'église, à gauche, a de fort belles choses; la figure du Pere éternel est bien trouvée, & présente un aspect assez grand; les petits enfans sont beaux, & pour la plûpart gracieux & bien coëffés. La maniere tient un peu de *Rubens*. Il ne fait pas grand effet, & la composition n'est pas propre à en faire beaucoup.

A l'autel vis-à-vis, il y a un tableau qui a de bonnes parties, telles que la figure du Pere éternel, qui est ingénieusement tournée & peinte d'une maniere suave & moëlleuse; la tête du Saint est mauvaise, aussi bien que les petits enfans qui sont en bas. Presque toutes les peintures des plafonds de cette église sont de Paul *Matheis*: elles sont bien composées, & il y a une assez belle harmonie; mais elles font peu d'effet par le manque de grandes masses. Ce peintre a le défaut, dans la plûpart de ses ouvrages, que ses ombres

ne sont point rompues, & qu'elles sont la même teinte que ses lumieres, seulement plus forte dans la même couleur; ce qui les rend foibles de coloris, & fait que ses draperies de diverses couleurs, font des taches les unes auprès des autres.

On voit aussi quelques grisailles de bonne maniere.

Au Saint-Esprit. La voûte du sanctuaire ou chœur de cette église, paroît de Luc *Giordano*. Il y a de très-bonnes choses, & un mélange ingénieux de grisaille & de peinture colorée : mais en général il y a trop de peinture, & il n'y regne point de repos.

A l'autel, dans la croisée de l'église, à droite, il y a un excellent tableau de Luc *Giordano*, qui représente une Vierge sous un dais, tenant un rosaire; on voit à ses pieds Saint Dominique & une Sainte Religieuse. Ce tableau est d'une belle composition; la Vierge est dans une attitude très-noble & majestueuse; les têtes sont très-belles, & ont beaucoup de graces, surtout celle de la Sainte Religieuse. Il est peint d'un pinceau facile, très-moelleux & fondu, & l'accord général, l'effet & l'harmonie du tableau font le plus grand plaisir : cependant il semble qu'il y a un peu trop de monotonie, & que les ombres, qui sont

d'un gris noirâtre, sont un peu trop toutes de la même couleur.

Le tableau de Paul *Matheis*, qui est à l'autel vis-à-vis, n'est point beau; la Vierge est laide; il est fort mal dessiné, noir & dur. Toute la nef est décorée de fresques ou détrempe de ce peintre. Les figures sont assez gracieuses & ingénieusement tournées : mais la couleur en est très-foible, soit que le temps l'ait fait évaporer en partie, & aussi à cause qu'il ne rompt point ses ombres.

S. Louis du Palais, ou S. François de Paule. Le tableau derriere le maître-autel, est de Luc *Giordano :* il représente un Saint Michel terrassant le diable. Il paroît fort imité de celui du *Guide,* & n'est que médiocrement beau; les peintures de la voûte de ce sanctuaire, qui sont du même peintre, ne sont aussi que médiocres.

Les tableaux des côtés du chœur, sont encore du même.

La coupole, qui est de *Maria*, est une assez mauvaise chose, aussi bien que les autres peintures du même auteur, qui sont dans cette église. Pareillement il y a de mauvaises peintures de *Farelli.*

Dans l'attique de la nef, il y a plusieurs tableaux représentant divers miracles de Saint François. Ces tableaux sont composés de grande & bonne

maniere, ils paroissent peints largement & de bonne façon : mais ils sont fort noirs.

Dans la premiere chapelle, à droite, il y a deux petits tableaux de *Solimeni*, chacun d'une seule figure de femme. Les têtes en sont gracieuses ; ils sont bien drapés & bien composés ; les ombres sont trop noires, & tranchent trop.

Sainte Marie Majeure. On y voit un tableau à gauche de la nef, représentant la Vierge, Sainte Anne & plusieurs Anges, d'un ton de bon maître. La tête de Vierge est gracieuse, & la Sainte Anne assez bien. Il est en général mal dessiné. Il y a quelques grouppes assez bien retournés.

S. Pietro a Magella. Il y a quelques arcades, où sont représentés des Evêques : ces peintures paroissent de l'école de *Solimeni*, & sont assez bien ; la couleur en est gracieuse.

Sainte Marie des Ames du Purgatoire. Au maître-autel est un tableau représentant la Vierge qui délivre les ames du purgatoire, de *Massimo*, fort bon.

S. Paul le Majeur. Au portail il y a deux colonnes & quelques bases, qui sont des restes d'un temple de Castor & Pollux.

A la chapelle Sainte Agathe, on voit quelques statues de *Falconi*, qui sont passables, proprement travaillées & assez bien drapées, mais trop doucereusement traitées.

La sacristie est toute peinte par *Solimeni*. Les deux tableaux principaux sont la Conversion de Saint Paul, & Simon le Magicien, enlevé en l'air. Il y a beaucoup de génie, mais peu d'effet, & la couleur en est trop belle. Ce qu'il y a de plus beau, ce sont les petits plafonds représentant des symboles de vertus sous des figures de femmes. Il y a des têtes très-belles & très-gracieuses; la couleur en est plus vigoureuse; elles sont finement dessinées, très-bien ajustées, & tout-à-fait dans le goût de *Pietro da Cortona*, mais plus correctes.

LE MONT DE LA MISÉRICORDE. Le tableau du principal autel est de *M. A. di Caravagio*: on n'en a pu deviner le sujet. Il y a des anges en haut; à droite, une femme qui allaite un vieillard, un flambeau, &c. Ce tableau est fort beau, mais très-noir.

Il y a un tableau qu'on dit de *Giordano*: c'est un Christ enseveli, composé dans le goût du *Caravage*. Ce tableau est beau, bien peint, mais trop fondu: il semble qu'on le voye à travers un brouillard.

Le premier à gauche, en entrant, est de Louis *Roderic*, surnommé le *Sicilien*: il est fort dans le goût du *Caravage*, bien composé, un peu sec & fort noirci.

LES SAINTS APÔTRES. Tout le plafond de cette

église, nef, chœur & croisées, est peint à fresque par *Lanfranco*, excepté la coupole, qui est de *Benaschi*. La voûte de la nef a plusieurs grands tableaux, qui représentent quelques Apôtres martyrisés. Ils ne sont point de plafond. Cette même voûte est ornée de figures particulieres de Saints de l'ancien testament, traitées de plafond. La voûte du chœur représente des Saints du nouveau testament ; aux angles de la coupole sont les quatre Evangélistes. Dans les croisées, on remarque deux petits plafonds ovales ou ronds, très-bien de plafond. Les sujets en sont deux Prophetes volans, Saint Pierre & Saint Paul, aussi enlevés en l'air. Tout cela est mêlé de figures, feintes de *Stuc*. Tous ces morceaux de *Lanfranco* sont composés avec une hardiesse, un feu & un génie admirables ; la maniere en est fiere & terrible ; la couleur, belle & fraîche ; le dessein, du plus grand caractere, mais quelquefois incorrect & outré. Cette voûte est très-ornée par la beauté de ces peintures : on pourroit seulement souhaiter qu'elles y fussent répandues avec moins de profusion.

La grande chapelle, dans la croisée à gauche, toute du plus beau marbre blanc, seroit digne d'admiration, si l'architecture n'en étoit pas de mauvais goût. On y voit des colonnes nichées, &
des

des frontons brisés d'une maniere ridicule. Elle est décorée de cinq tableaux en mosaïque, d'après le *Guide* : mais l'original y est mal rendu, & la couleur en est mauvaise, quoiqu'ils soient d'ailleurs estimables pour la propreté du travail (1).

Le plus bel ornement de cette chapelle est un bas-relief de marbre blanc, de François *Flamand*, qui est admirable. Il représente un concert d'enfans; il est du plus beau fini, & il a toutes les vérités naïves que ce sculpteur a si bien rendues dans les enfans, en quoi il surpasse tous ceux qui en ont faits. La composition de l'autel est plus singuliere que belle; c'est une table arrondie, & dont l'épaisseur est ornée comme une frise Dorique, soutenue par deux lions, qui sont passablement bien.

Dans ces croisées sont placés, sur les murs,

(1) On a depuis beaucoup perfectionné ce genre de peinture à Rome, quant à l'approximation aux véritables tons de couleur du tableau, & celui de Sainte Pétronille, d'après le *Guercino*, à Saint Pierre de Rome, est ce que l'on voit de plus parfait en ce genre : cependant il est vrai de dire que cela est toujours bien inférieur aux tableaux originaux. C'est, à parler en général, une imitation plus approchée que n'est celle de nos tapisseries : peut-être la pourroit-on porter encore plus loin, si ceux qui se destinent à ce genre, commençoient par se rendre bons dessinateurs & bons peintres. Au reste cette peinture a de grandes difficultés, & est importante, à cause qu'elle est inaltérable.

Tome I, Part. II. L

quatre tableaux de *Giordano;* dans celle à gauche, d'une part, est l'Adoration des Bergers; de l'autre, le Songe de Saint Joseph. Le premier est d'un grand effet, d'une couleur suave & fraîche. La Vierge a beaucoup de grace; elle est belle & jolie. L'autre ne paroît pas si bien, quoiqu'encore fort beau. La Vierge est aussi du ton le plus gracieux & le plus suave; mais le grouppe du Pere éternel a quelque chose de gris : le tout est cependant bien composé & bien ajusté.

Dans la croisée à droite, est la Naissance de la Vierge, d'une très-belle couleur, d'un ton roux & moins gris qu'il n'est ordinaire à ce maître. Ce tableau a toutes les graces de *Pietro da Cortona;* il est bien composé, & la Gloire est très-belle.

La Présentation de la Vierge au temple fait le sujet du quatrieme tableau : il est beau, suave, harmonieux ; les têtes en sont gracieuses ; la maniere est moëlleuse & fondue.

Les dessus des archivoltes de la nef sont peints par *Solimeni.* Ces morceaux sont beaux, bien dessinés : mais la couleur en est maniérée, & les ombres noires.

Il y a encore quelques bons tableaux dans les chapelles, entr'autres un Saint Michel combattant contre les diables, composé avec un feu admira-

ble, dessiné d'un caractere fort & sçavant : c'est dommage que la couleur en soit jaune.

Un autre Saint Michel rendant graces à Dieu, moins beau.

NOTRE-DAME DU PEUPLE, ou les Incurables. Il y a un tableau d'une Madone habillée à la gothique, & de mauvais goût ; mais les petits Anges qui sont autour, sont fort beaux : ils paroissent de *Giordano*. Ce pourroit être un ancien tableau, consacré par la dévotion du peuple, que ce maître auroit restauré.

IL GIESU NUOVO, ou la Conception, maison professe des Jésuites : elle est très-belle pour le tout-ensemble de l'architecture. Au dessus de la porte d'entrée, on voit un grand tableau de *Solimeni*, représentant Héliodore battu de verges : c'est une composition grande, nombreuse de figures, & magnifique, bien agencée, les masses d'ombres & de lumieres bien distribuées, & cependant de peu d'effet. Le coup d'œil général de la couleur est d'un gris jaunâtre presque partout ; les ombres sont foibles & trop refletées ; le dessein est maniéré, & en beaucoup d'endroits peu correct. Les peintures de la premiere voûte des bas côtés à droite, qui sont du même, sont beaucoup mieux.

La seconde voûte qui suit, est peinte par

Giordano : ce sont des Vertus accompagnées d'Anges. Il y a beaucoup de graces dans la composition, dans la couleur & dans le dessein.

A la seconde voûte des bas côtés, à gauche, il y a trois des quatre angles, qui sont fort beaux, d'une maniere simple & gracieuse, dans le goût de *Le Sueur*.

Dans la grande chapelle de la croisée à droite, dite de Saint François Xavier, il y a en haut trois petits tableaux de *Giordano*, fort beaux : l'un représente un Jésuite qui baptise ; un autre, un Jésuite, à qui une écrevisse de mer rapporte une croix ; enfin dans le troisieme, un Jésuite portant trois grandes croix.

A l'autel de la croisée à gauche, les trois tableaux d'en haut sont fort beaux ; ils sont d'un ton de couleur vigoureux, & qui tient de *Rubens* : on les dit de Joseph de *Ribera*, surnommé l'*Espagnoletto*.

Les angles de la coupole sont de *Lanfranco*. Ils sont, comme tous les ouvrages de ce maître, d'une maniere hardie & très-grande, d'une couleur vigoureuse & belle, mais d'un dessein strapassé & incorrect. La coupole étoit anciennement peinte par lui : mais elle est tombée par un tremblement de terre. Celle qui y est à présent est une composition assez bien agencée, mais de peu d'effet.

Le portail de cette église est ridicule par la quantité de pierres taillées en pointe de diamans, qui font toute sa décoration.

Sainte Claire. On y voit un grand tableau, qui paroît de l'école de *Solimeni*: il représente une Gloire où est le Christ, Sainte Thérèse, & une Reine qui tient des fleurs dans sa draperie. Il est composé avec génie, quoique par petits grouppes trop égaux. Il y a des choses gracieuses & finement dessinées; la couleur est trop fraîche, & tient de l'éventail, surtout dans les ombres, qui sont aussi belles que les lumieres; le pinceau en est flou & doucereux.

Il y a un plafond qui paroît de la même main: il représente une Sainte Religieuse qui, avec le saint ciboire, met en fuite une armée. C'est une assez grande machine de composition, qui cependant n'est point assez de plafond: la couleur a les mêmes défauts.

S. Dominique le Majeur. Dans une chapelle à droite, à l'entrée de la nef, on voit un trèsbeau tableau de *M. A. di Caravagio*: il représente une flagellation. Il est fort noirci; la couleur est belle, & il est bien composé.

On voit encore dans le fond du chœur de cette église, deux peintures en hauteur, fort étroites, qui paroissent fort belles & gracieuses.

S. Severin. La voûte de la nef est décorée d'un grand tableau de *Francischello delle Mura* : c'est une grande composition ingénieusement grouppée, & riche de figures. La couleur en est agréable, mais fausse, & il n'est pas assez de plafond. L'architecture peche beaucoup contre les loix de la perspective ; les marches vues en dessous & en raccourci, demanderoient que les colonnes qui sont dessus, fussent aussi raccourcies, & elles ne le sont point. Les sofites de la corniche ne sont pas vus assez en dessous ; ce qui fait que tout le haut de cet édifice paroît prêt à tomber sur le spectateur.

Le Mont sacré de la Piété. On y voit un tableau ancien de *Burghasio*, d'une maniere séche : mais il y a de fort belles têtes, bien dessinées, & d'un beau caractere. Il représente l'Assomption de la Vierge.

S. Grégoire ou S. Ligorio. On voit dans une chapelle de cette église, deux fort beaux tableaux. L'un représente un Martyr que l'on descend dans un puits. Ce tableau tient du goût de Paul *Veronese*. Il y a beaucoup de vérités de nature, mais d'une nature ignoble, & le dessein en est peu correct ; la maniere en est moëlleuse, & le pinceau large ; la couleur belle & fraîche dans les lumieres, quoique ce tableau soit gâté par le temps : on le croit du *Calabrese*.

L'autre représente un Vieillard debout, à qui l'on présente un homme qui a la tête d'un sanglier: la tête du vieillard est belle. Ce tableau est d'une très-bonne couleur, & vigoureuse : il tient du *Guercino*, du *Caravagio* & de Paul *Véronèse*. Il pourroit bien être du même peintre que le précédent, quoique la maniere en paroisse un peu différente.

Le reste de cette église, plafonds, archivoltes, &c. est décoré de quantité de peintures de Luc *Giordano*. Elles ne sont pas pour la plûpart de son plus beau. Les figures sur les arcs ou archivoltes, sont les meilleures. La coupole est assez belle : elle fait peu d'effet par le défaut de masses d'ombres.

N. D. DE L'ANNONCIADE. Sur deux arcades, dans le sanctuaire, on voit deux peintures de *Lanfranco* : l'une représente Saint Joseph dormant; l'Ange lui annonce ce qu'il doit faire ; l'autre, une Vierge qui regarde sommeiller Jésus enfant : ils ne paroissent pas d'une beauté égale à quantité d'autres choses de ce maître. Celui à droite semble supérieur à l'autre ; la Vierge est fort belle : ils paroissent noircis.

Aux deux côtés de la croisée il y a deux grands tableaux : l'un de *Massimo*, représentant les nôces de Cana ; il est bien composé, dessiné avec un

caractere grand, la maniere ferme & les têtes belles ; l'autre, de *Criscolo*, représente Jesus disputant avec les Docteurs, bien composé, maniere ferme, beaux caracteres de têtes, & bien drapé. Une des principales figures a une draperie d'étoffes à fleurs, qui paroît déplacée, d'autant plus qu'elle est seule de cette espece dans le tableau.

A côté de ces tableaux il y en a plusieurs autres de *Giordano*, tous fort beaux : la Reine de Saba, la lutte de Jacob, l'Ange & Tobie, Jacob levant la pierre du puits, David jouant de la harpe, le Cantique de Marie, sœur de Moïse. Le plus piquant de couleur & d'effet est la Reine de Saba ; la tête de la femme est très-gracieuse ; le David est aussi très-beau, & plus encore le grouppe d'Anges portant la Sainte Jérusalem.

Un autre tableau de la Présentation de Jesus au temple, a aussi des beautés : il est sagement & correctement dessiné, & est assez bien composé, quoique les grouppes paroissent trop percés à jour ; mais le sujet ne semble pas traité avec assez de sérieux. Il y a des épisodes puérils, tels que Saint Joseph & un Prêtre courant après une colombe qui s'envole : d'ailleurs le Saint Simeon se jette trop à l'Enfant Jesus, & on est obligé de le retenir. Ce tableau est de Charles *Melein*, apparemment François.

On voit encore dans ce même côté, deux autres bons tableaux, dans une maniere reſſemblante à *Giordano*, quoiqu'ils ne paroiſſent pas être de lui, & qu'ils lui ſoient inférieurs : l'un repréſente une Femme triomphante ſur un âne ; l'autre, une Femme cuiraſſée, qui prêche.

L'Annonciata, à *Pizifalcone*. On y voit une demi-coupole peinte par *Franciſchello delle Mura*, très-foible de couleur, & incorrecte de deſſein.

Un Chriſt enſeveli, tableau de demi-figures, peint de fort bonne maniere, & avec fermeté, belle tête, bien compoſé : il paroît de *Maſſimo*.

S. Pietro d'Ara ou *ad Aram*. On voit dans une petite chapelle à gauche du chœur, à l'autel, un tableau de Léonard de *Vinci*, demi-figures, un peu plus petites que nature : il repréſente une Vierge & l'Enfant Jeſus accompagné de quelques Saints. Il y a pluſieurs belles têtes dans ce tableau, entr'autres une tête de Vieillard ſans barbe, qui eſt d'une belle exécution & d'une grande vérité ; la Vierge n'eſt pas belle ; l'Enfant eſt mal, quoique la tête en ſoit aſſez jolie & fine.

A gauche de la chapelle, en haut, eſt un autre tableau du même maître, mais moindre & très-froid ; les têtes ſemblent être des portraits : il repréſente Jeſus-Chriſt entre deux Anges, demi-figures.

Le tableau qui est au dessous est mauvais, & d'une maniere gothique: il représente une Vierge & l'Enfant sous un portique, où elle ne pourroit être debout, & qui est ridiculement trop petit; plusieurs Anges embrassent les petites colonnes qui l'environnent.

On voit dans le chœur cinq tableaux.

Celui du milieu est de *Zingaro*. Les deux suivans, qui sont à ses côtés, sont de *Massimo*, & les deux autres de *Giordano*. Ceux de *Massimo* sont assez beaux, mais fort noirs. Ceux que l'on dit de *Giordano* sont mauvais, & dans une maniere bien différente de ce qu'il a coutume d'être.

L'Incoronata. On y voit un petit reste de peinture de *Giotto*.

Sainte Marie la neuve. Le plafond est peint par *Massimo*. Il y a à gauche, sous l'orgue, deux petits Anges, qu'on dit avoir été peints par *Giordano*, à l'âge de six ans: ils ne sont curieux que dans cette supposition.

Sainte Anne des Lombards. Dans la croisée, à gauche, on voit un tableau représentant une Vierge & l'Enfant Jesus donnant un chapelet à Saint Dominique. Un Saint en chape, qui peut être Saint Janvier, baise la main de l'Enfant, & tient une phiole. Ce tableau est de la plus grande beauté, d'un bel agencement de composition,

d'une couleur admirable, & d'un effet très-brillant & frappant. La tête de la Vierge est d'un caractere grand, noble & majestueux. Cette figure est d'ailleurs belle, sage, ingénieuse de composition, & bien drapée. La tête du Saint en chape est bien peinte, de la plus belle exécution, avec de très-beaux détails. On y voit un grand Ange debout sur un piédestal, qui soutient une draperie: c'est une très-belle figure. Il semble cependant qu'il y a quelque puérilité à faire profiter de la corniche d'un piédestal un Ange qui n'a besoin que de ses aîles pour se soutenir dans l'air. Le grouppe d'enfans, qui est en haut, est d'une très-grande beauté, soit pour le dessein, soit pour la couleur. Ce tableau est de *Lanfranco*, & c'est un des plus beaux de ce maître. On dit qu'il avoit été fait pour les Chartreux, & que la figure, qui est maintenant Saint Dominique, étoit d'abord Saint Bruno; que les Chartreux n'en ayant pas voulu, les Dominicains l'acheterent, & que c'est *Giordano* qui a changé l'habit, & de Saint Bruno en a fait Saint Dominique.

Dans la troisieme chapelle, à gauche, on voit un tableau représentant la Résurrection de Jesus-Christ. C'est une imagination singuliere, le Christ n'est point en l'air, & passe en marchant au travers des gardes; ce qui donne une idée

baisse, & le fait ressembler à un coupable qui s'échappe de ses gardes. D'ailleurs le caractere de nature est d'un homme maigre, & qui a souffert. La composition du côté de l'agencement pittoresque est fort belle, & la maniere en est ferme & ressentie avec goût. Il est fort noirci. On ignore le nom de l'auteur. Ce morceau est beau.

On voit encore dans la même chapelle un Saint Jean-Baptiste, qui est beau, quoique la figure soit d'une nature trop courte : mais il est peint en maître. De l'autre côté est un tableau si noirci, qu'on n'y découvre presque rien : il paroît être de bonne main.

S. Nicolas ou la Carita de Pii operarii. Il y a plusieurs morceaux de *Solimeni*, qui sont fort beaux & faits d'un pinceau large & facile.

N. D. des Anges. Dans la quatrieme chapelle, à droite, il y a un tableau qui est bon : il représente la Vierge & l'Enfant Jesus; le petit Saint Jean lui baise le pied. Il y a dans cette église de très-grands tableaux, qui ne sont pas sans mérite; ils sont ornés de beaucoup d'architecture, & les figures y sont distribuées d'une maniere fort simple & naïve, à peu-près dans le genre de composition des *Bassani* : on prétend qu'ils sont d'un Moine nommé *Caselli*.

La Trinité des Religieuses. On y voit un

grand tableau représentant la Vierge debout, avec l'Enfant Jesus, Saint Bruno à genoux devant elle; autour sont les principaux Fondateurs d'ordres monastiques, comme Saint Benoît, Saint François, Saint Dominique. Ce tableau est très-bien peint, d'une maniere ferme & méplate, & de bonne couleur. Saint Bruno est d'une couleur trop grise, & a trop l'air d'un mort. Il y a des têtes de vieillards très-belles: mais celles de la Vierge & de l'Enfant Jesus ne le sont point, non plus que les petits Anges qui sont en haut. Ils sont bien dessinés, mais peints d'une maniere séche: cependant ce tableau est de l'*Espagnoletto*.

Dans la croisée, à droite, on voit un Saint Jérôme à genoux; un Ange sonne du cor; les têtes sont belles, le vieillard est très-bien dessiné, & très-bien peint, & il y a beaucoup de vérité dans les détails; l'Ange est peint d'une maniere un peu séche. La couleur générale est belle & très-vraie; l'effet de lumiere est bon: il est d'ailleurs bien composé.

LA SOLITARIA. Au fond du chœur on voit un tableau représentant Jesus-Christ mis au tombeau, la Vierge & plusieurs autres figures. Il est fort beau, mais obscur & noirci: il paroît de *Massimo*.

N. D. in portico. Derriere l'orgue il y a une voûte bien composée, bien traitée de raccourci, d'une couleur claire & agréable, peu finie & touchée avec facilité.

N. D. de la Santé. Il y a six tableaux de *Giordano*, fort beaux. Les plus remarquables sont Saint Dominique qui prêche, & celui où est encastré un tableau tenu par la Vierge. Le grouppe d'en haut est ingénieux, de belle couleur & de bonne harmonie.

S. Janvier, hors les murs de la ville, ou S. Gennariello. On y voit les catacombes : ce sont des souterreins de plus de dix-huit pieds de largeur dans les grands sentiers. Il y a dans les murs des enfoncemens capables de recevoir un corps humain, & quantité de petites chambrettes, qui paroissent avoir été des sépulchres pour des familles particulieres. On trouve dans presque tous, au fond & à terre, deux tombes en forme d'auge longue, & d'autres dans les côtés des murs : elles sont plus curieuses, & beaucoup plus grandes que celles de Rome.

La Mere de Dieu, Carmes déchaussés. On y voit deux tableaux de *Giacomo del Po*, composés avec feu, d'un coloris vigoureux, mais excessivement maniéré & outré; d'un effet brillant, mais faux. L'un représente, à ce que l'on croit, un

repos de la Vierge en Egypte; l'autre, une bataille secourue par des Saints.

Regina cœli. On y voit un tableau de *Giordano*, qui paroît représenter une controverse sur la présence réelle. Il est peint moelleusement : néanmoins il n'est pas des plus beaux de ce maître.

Un autre, Saint Augustin converti, d'une maniere un peu pesante & trop fondue.

S. Joseph dei Ruffi. On y voit une coupole de *Solimeni*.

A gauche, un tableau de *Giordano* : Saint Guillaume.

L'Ascension, à *Chiaya*. Au maître-autel, on voit un tableau de *Giordano*, qui représente le combat des Anges : ce tableau est un des plus beaux de ce maître. Saint Michel est debout, les pieds sur Lucifer, qui est tout-à-fait en l'air ; deux démons portent le trône de Lucifer, qui tombe avec eux ; en bas sont plusieurs démons, déja tombés dans les fumées de l'enfer; en haut le Pere éternel sur son trône, en chape. La couleur de ce tableau est très-gracieuse, fraîche & brillante; l'effet en est piquant, & la vivacité des couleurs locales le rend très-éclatant. Il semble que les figures sont trop isolées, & qu'il y a un peu trop de percés de lumiere autour de chacune d'elles; de plus le dessein des figures de dé-

mons est un peu rond, & manque de caractere.

Dans la croisée, à droite, on voit Sainte Anne présentant la Vierge au Pere éternel, qui lui envoye le Saint-Esprit, beaucoup d'Anges enfans. Ce tableau est beau, bien composé, bien drapé; les enfans sont bien dessinés, & avec beaucoup de mollesse de chair; les couleurs des demi-teintes des chairs sont trop olivâtres.

LA TRINITÉ DES PÉLERINS. On y voit un tableau à gauche, représentant un homme malade, couché, bien composé, bien grouppé, traité d'une maniere grande, & dessiné avec vérité, mais d'une couleur foible & de peu d'effet.

N. D. DES SEPT DOULEURS. Au maître-autel on voit un bon tableau.

Au premier autel, à gauche, il y a un Saint Sébastien assis, percé de fleches. Cette figure est très-bien dessinée & d'un grand caractere; la tête en est très-belle, & il y a de beaux pieds. Le tableau est bien peint, & d'une couleur vigoureuse; il est un peu noirci : cependant c'est un très-beau morceau.

S. MARTIN, Chartreuse, sur le haut d'une montagne. Cette église est fort riche.

Sur la porte d'entrée, en dedans, on voit un tableau de *Massimo*, représentant un Christ mort, la Vierge, la Magdeleine, Saint Jean & Saint Bruno

Bruno prosterné, qui baise les pieds de Jesus-Christ. Ce tableau est fort noirci & gâté par le temps, surtout le Christ. Il est composé de la maniere la plus ingénieuse; les attitudes sont toutes fort animées & vives d'action; les expressions des têtes sont fortes & très-belles.

Aux deux côtés sont deux tableaux (demi-figures), représentant Moïse & Elie: on les dit de Luc *Giordano*, quoiqu'ils paroissent dans la maniere de l'*Espagnoletto*. En effet les têtes sont fort dans le goût de ce maître, mais la couleur n'est pas précisément du même ton, & les draperies ne sont pas de la même maniere, ni du même pinceau. Ils sont fort beaux, & les têtes en sont belles.

Aux deux côtés de la nef, entre les archivoltes & les pilastres, sont les douze Prophetes. Ce sont des figures seules & artistement introduites dans ces espaces, bien ingénieusement composées, bien drapées & d'un pinceau méplat; les têtes sont très-variées de caractere, parfaitement bien peintes, & avec les détails les plus vrais. Ces morceaux sont dignes d'admiration, & d'une couleur très-vigoureuse. Ils sont de l'*Espagnoletto*.

Toute la voûte de la nef est décorée de peintures à fresque, de *Lanfranco*, mêlées de quelques figures de grisaille. Le principal sujet est un Christ

montant au ciel, & soutenu de plusieurs Anges. Dans quelques-unes on voit des grouppes d'Anges, se réjouissant de sa venue. Ces morceaux sont composés avec beaucoup de feu & bien de plafond ; l'effet de lumiere n'en est pas fort ingénieux, & les masses d'ombres & de lumiere sont trop divisées. D'ailleurs ils sont fort incorrectement dessinés & outrés en beaucoup d'endroits, mais cependant faits d'une très-grande maniere, avec une belle facilité & un caractere de dessein très-fier.

Il y a dans les chapelles, à côté de la nef de l'église, plusieurs tableaux fort beaux, entr'autres, à gauche, trois tableaux représentant des Chartreux, qui sont de *Massimo*.

Dans la premiere chapelle, dans le coin, à droite, on voit un Christ mort, & la Sainte Famille, de *Massimo*, fort beau.

Dans la seconde ou troisieme chapelle, il y a encore de fort beaux tableaux.

Dans la quatrieme, deux tableaux de *Solimeni*, qui sont mauvais & d'une très-méchante couleur.

Dans le chœur, le tableau du maître-autel est du *Guide* ; il n'est pas achevé : il représente l'Adoration des bergers. C'est une grande composition bien agencée ; la distribution des masses d'ombre & de lumiere y est belle ; l'Enfant Jesus

donne toute la lumiere du tableau; il est d'un dessein admirable; les têtes sont pleines de graces; la Vierge est de la plus grande beauté, aussi bien que les autres têtes de femmes, qui sont d'une grande correction de dessein, & qui ont des graces simples & naïves. Les têtes d'hommes & de jeunes adolescens, qu'on y voit, sont dessinées & coëffées avec la naïveté & la simplicité la plus naturelle, & de la plus grande beauté. La couleur n'en est pas belle; toutes les chairs d'hommes sont de la même couleur & trop rouges: c'est dommage que ce tableau ne soit pas achevé; il est composé de maniere à faire un grand effet.

A droite, on voit un tableau de l'*Espagnoletto*, fort beau, représentant Notre Seigneur qui donne la communion aux Apôtres. Ce morceau est d'une très-bonne couleur.

Du même côté, plus près de la nef, est un tableau de *Caracciolo*, représentant le lavement des pieds, fort dans le goût (quant au caractere de dessein) de *M. A. de Caravagio*, d'une nature basse, mais avec beaucoup de vérité, des caracteres de têtes fort variés & bien rendus, bien peints, avec feu & expression. Ce tableau est noirci; la couleur tire un peu sur un gris bleuâtre, les ombres sont fort noires: il est bien composé.

A gauche, près de l'autel, on voit le repas de

la cene, grand tableau, de l'école de Paul *Veronese*. Ce tableau ne fait pas là beaucoup d'effet, & n'a pas de grandes beautés : il y a cependant un bel agencement de composition, & de belles têtes. Il paroît que le temps en a détruit l'harmonie.

Du même côté, plus près de la nef, est un tableau de *Massimo*, fort beau & ingénieusement composé : on croit qu'il représente Jesus-Christ appellant les Apôtres à lui.

Dans la sacristie il y a un tableau de l'*Espagnoletto* : c'est un Christ mort, une Vierge pleurante, Saint Jean soutenant le Christ, la Magdeleine lui baise les pieds, &c. Ce tableau est de la plus grande beauté ; il est bien composé ; le Christ est dessiné d'un grand caractere, & bien peint ; la tête de la Vierge est digne d'admiration pour la force & la beauté de l'expression, & d'un fort beau caractere. Ce tableau est très-noirci par le temps.

Tout le plafond est de *Giordano* : il représente Judith qui effraye l'armée, en lui présentant la tête d'Holopherne. On ne sçait qui est plagiaire, de lui ou de *Simonelli*, à l'église de Saint Girolamini, où le même sujet est traité à peu-près de la même maniere : celui-ci est en beaucoup d'endroits fort bien de plafond, surtout la Judith. Aux Angles sont des Femmes fortes de l'écriture

sainte, comme Débora, &c. Cette peinture est des derniers temps de ce maître ; il y a beaucoup de maniere ; la couleur n'a point de vérité, & tire en général sur le jaune, & il y a peu d'effet : il est cependant ingénieusement grouppé & composé avec feu.

Saint Matthieu appellé à l'apostolat, tableau (demi-figures) de Luc *Giordano*. Le Saint Matthieu est d'une maniere assez ingénieuse : il tient de l'imitation de Paul *Veronese*. Il est vigoureux ; il a de l'harmonie, mais elle est monotone, & l'effet, qui en est piquant, vient d'avoir entièrement sacrifié les couleurs locales & les ombres des objets, au besoin de les détacher l'un sur l'autre.

Le tableau qui est vis-à-vis, est dans le même cas : c'est Saint Pierre & Saint André dans une barque, appellés à l'apostolat. Ces tableaux sont bien composés ; les figures y sont très-grandes ; le pinceau en est moëlleux, & en quelque façon indécis.

Il y a aussi beaucoup de petits plafonds du cavalier d'*Arpino*.

On fait remarquer un tableau ; (on a oublié le nom du peintre. C'est un Christ attaché à la colonne). Ce qu'il a de plus beau est la tête du Christ ; le reste de la figure est dessiné d'une façon

très-maniérée, & peint d'une maniere froide & trop fondue.

On fait encore remarquer un Christ (demi-figure), qui paroît dans l'attitude d'un Christ attaché à la colonne: on le dit de *Michel-Ange Bonarotti*. Il y a de belles choses; il est peint moëlleusement & d'un pinceau assez gras; la tête exprime bien la douleur; les morceaux du corps sont trop comptés & trop semblables un côté à l'autre.

La voûte est enrichie d'une quantité de petits morceaux à fresque, de Joseph d'*Arpino*, faits avec beaucoup d'esprit & de facilité.

Dans une des pieces qui conduisent à la sacristie, on voit au dessus d'une porte un tableau qui est de plusieurs personnes: les figures sont de *Massoni*. Il est bien composé pour la place: c'est un escalier sur lequel est un *Ecce Homo*. Les figures sont bien touchées.

Un grand tableau d'un Christ en croix, avec la Vierge, Saint Jean & la Magdeleine, de Joseph d'*Arpino* (figures de grandeur naturelle). Ce tableau est d'une très-belle couleur, qui tient beaucoup de *Rubens* & du *Barocci*. Il est d'un pinceau fort large & moelleux; il fait beaucoup d'effet. Les têtes du Christ, de la Magdeleine & de Saint Jean, sont fort belles, surtout celle de la Magde-

leine, qui a beaucoup d'expression. La figure du Christ est d'un dessein très-maniéré, & les contours généraux extérieurs de la figure forment un tout trop semblable à un balustre ; les jambes sont trop outrées, & les os en sont tortillés.

Au dessous est un tableau de *Michel-Ange di Caravagio* (demi-figures de grandeur naturelle). On y voit Saint Pierre qui renie Jesus-Christ ; trois ou quatre soldats jouant sur une table ; derriere eux & au coin, une femme vue par le dos, qui est la servante qui l'interroge. Ce tableau est très-beau, quoique noirci par le temps. La tête du Saint Pierre est très-belle, & exprime beaucoup. Tout cela est d'une grande vigueur, & les détails en sont bien rendus.

Dans l'appartement du prieur, on voit encore quelques beaux tableaux de l'*Espagnoletto*, de *Giordano* & autres. Du premier, un homme à genoux devant une Vierge : on prétend qu'il s'est peint lui-même à genoux, sa femme en Madone, & que l'Enfant Jesus est le portrait de son enfant.

Du même, un Saint Jérôme (demi-figure de grandeur naturelle) ; un Saint Sébastien, qui en fait le pendant. Ces tableaux sont fort beaux, surtout les deux derniers.

Il y a deux fort beaux tableaux de *Giordano* ;

figures d'un pied & demi ou deux pieds : l'un est la tête de Saint Jean, présentée à Hérode & à Hérodiade ; l'autre, les nôces de Cana. Ces tableaux sont composés dans le goût de Paul *Veronese*, & sont d'une belle exécution & d'une belle couleur : elle est seulement un peu monotone.

Il y a encore d'autres tableaux dont on ne se souvient point, qui sont cependant beaux.

Il y en a un où l'on voit plusieurs Chartreux à genoux, & une Furie qu'on empêche de les approcher : il paroît que cela représente les Chartreux préservés de la peste. Il y a de fort bonnes choses dans ce tableau, qui d'ailleurs ne fait pas un grand effet.

On fait voir dans un des cloîtres de ce couvent, une statue de marbre, qu'on dit être du *Bernin* : mais qui n'est point belle ; elle est d'une maniere tortillée, & d'ailleurs toute estropiée.

Palais du Prince della Torre.

On voit dans ce palais un tableau de l'*Espagnoletto*, représentant Saint Pierre & Saint Paul (demi-figures, un peu plus que nature). Les têtes en sont très-belles & touchées avec fermeté; elles ont beaucoup de caractere ; les mains sont bien dessinées, avec beaucoup de fermeté & de

justesse. Ce tableau est peint d'une maniere très-fiere, & d'une couleur très-vigoureuse : c'est un très-beau morceau.

Un *Ecce Homo*, du *Guide* (demi-figure de grandeur naturelle). La tête est d'un beau caractere & d'une belle expression. Le dessein du tout est très-fin, avec quantité de beautés de détail & de vérités de nature : il y a cependant quelque chose de pauvre & d'une nature basse dans le bras droit. Le pinceau y est admirable, & rend bien toutes les mollesses de la chair. La couleur de ce tableau est tellement foible, qu'il paroît n'être qu'une grisaille.

Un autre tableau du *Dominichino*, figures tiers de nature : c'est un Christ mort, sur les genoux de la Vierge, la Magdeleine, &c. Il y a de très-belles choses dans ce tableau ; l'agencement de la composition est sage, & le dessein est simple & vrai. La tête de la Magdeleine est expressive, d'un très-beau caractere, & même d'assez belle couleur. Ce tableau, au reste, est d'un pinceau sec & froid, & de couleurs entieres, dures & sans harmonie.

De l'autre côté de la galerie, vis-à-vis, est une Sainte Famille, aussi du *Dominichino*) figures de grandeur naturelle), représentant une Vierge, un Enfant Jesus & le petit Saint Jean, un Saint

Joseph avec des lunettes ; à droite, deux Anges adolescens. Ce tableau est bien composé, bien grouppé, bien drapé & très-bien dessiné. La tête de la Vierge est très-gracieuse, belle & d'un fort beau caractere : cependant elle n'a point le caractere affecté à la Vierge, soit par son ajustement ou autrement ; elle paroît plutôt une belle paysanne. La tête de l'Enfant Jesus est fort agréable, & lui & le petit Saint Jean sont rendus avec des détails simples & vrais. La tête de Saint Joseph n'est pas de fort beau caractere ; les ajustemens sont ingénieux dans un genre simple. Il y a plusieurs mains qui, à force d'être dans des attitudes simples, & dans des vues ingrates, sont peu agréables ; de sorte qu'au premier coup d'œil elles paroissent mal dessinées. Ce tableau est aussi d'une couleur entiere, sans harmonie, sans passages variés de tons dans les demi-teintes, & d'un effet sec & dur. Il paroît fait froidement & pesamment.

Une Fuite en Egypte, avec plusieurs Anges, de *Pietro da Cortona*, figures d'un pied & demi de proportion. Ce tableau est d'un dessein plus fin & plus correct que ne le sont d'ordinaire ceux de ce maître. Les têtes en sont très-gracieuses & d'un dessein pur ; la couleur en est très-agréable. Il est d'un pinceau net & propre, & moins mol que

ce peintre ne l'est ordinairement. C'est un fort bon tableau, & très-bien composé.

Un Saint François mourant, consolé par les Anges, de *Lanfranco* (figures de grandeur naturelle): il est beau. On y voit quelques têtes d'Anges, dans le goût du *Dominicain*. La couleur en est vigoureuse, & la maniere est grande & fiere. La tête du Saint paroît trop doucereuse & trop finie.

Les trois Maries, d'Annibal *Caracci*, tableau dont l'estampe est fort connue. Ce morceau est très-fini; les draperies sont d'un beau choix, & très-bien rendues; la couleur en est bonne; le pinceau en est net & décidé; les figures sont d'un beau choix, simples & d'un très-beau dessein. La tête de l'Ange assis sur la pierre, n'est pas belle; le caractere en est bas. Les figures peuvent avoir environ trois pieds de haut.

Une Annonciation, du *Poussin*, avec le Pere éternel, & une Gloire d'anges & d'enfans. Ce tableau n'est pas achevé; les principales têtes ne paroissent qu'ébauchées, & sont fort grises; quelques parties, & surtout les draperies qui sont finies, sont d'une très-belle touche méplate, riches de plis bien formés. La composition du tout est riche de figures, & ingénieuse; les grouppes bien enchaînés, & le dessein en est fin & sçavant; la

couleur locale eſt belle : les chairs cependant ſont un peu griſes, & leurs ombres paroiſſent trop claires. On apperçoit les mêmes beautés & les mêmes défauts dans un autre tableau de la même galerie, auſſi du *Pouſſin*, qui repréſente un Repos en Egypte, avec un Saint Joſeph dans le fond, qui lit dans un livre. Il y a pluſieurs petits Anges qui ont beaucoup de graces & de naïveté, & qui ſont d'un deſſein très-correct. Les figures de ces tableaux peuvent avoir un pied & demi de haut.

Il y a quelques autres tableaux d'études de têtes ou autres, qui ſont bons.

Un autre tableau repréſentant un buſte de femme, dit du *Tiziano*, qui paroît douteux.

Palais du Prince della Rocca.

Une Préſentation de Jeſus au temple, Saint Siméon & pluſieurs autres figures : c'eſt un tableau fort beau. On n'a pas ſçu le nom du peintre. Les figures ſont de grandeur demi-naturelle ou environ.

Quatre Evangéliſtes, du *Guide*, buſtes (de grandeur naturelle) très-beaux, d'un pinceau & d'une touche faciles, de bonne couleur, bien deſſinés. Les têtes de Saint Matthieu & de Saint Marc ſont d'un beau caractere ; la tête de Saint Jean eſt d'un caractere bas & trivial.

Un tableau d'une Visitation de la Vierge, qu'on dit être de l'école des *Carraches*, figures d'environ un pied & demi. Ce tableau est beau & bien exécuté : il semble tenir de la maniere du *Poussin*.

Un petit tableau, figures d'environ un pied, qu'on dit de l'*Albano* : c'est un Repos de la Vierge en Egypte, avec plusieurs Anges, dont il y en a un dans le fond qui mene boire l'âne. Ce tableau est fort noirci : on pourroit douter qu'il fût de ce maître, à cause des principales têtes qui ne sont point correctes de dessein, ni d'un beau caractere. Cependant la couleur en est gracieuse, & il y a des petits enfans bien peints & dessinés avec beaucoup de graces.

Un tableau d'Annibal *Carracci*, représentant Latone changeant les paysans en grenouilles, fort connu par l'estampe (figures d'environ deux pieds). Ce tableau est fait très-facilement, & n'est pas beaucoup fini : mais d'ailleurs il est admirable par la facilité du pinceau & le grand caractere du dessein. La couleur en est bonne; les deux enfans paroissent un peu trop petits : c'est un excellent morceau.

Un autre représentant Judith, de *Massimo* (grandeur naturelle), il est vigoureux & d'un effet de bon maître, mais noirci. Le caractere de la tête est beau.

Un Songe de Saint Joseph, avec la Vierge & l'Enfant Jesus: c'est un tableau ovale en long (demi-figures de grandeur naturelle), de *Pietro da Cortona*. Il est bien composé, de grande maniere & de peu de figures, qui sont grandes dans le tableau: il est d'un ton de couleur vigoureux & sourd, d'un pinceau moelleux & large. La tête de la Vierge est gracieuse, quoiqu'elle ne soit pas noble; le petit Enfant est fort beau; le Saint Joseph est trop gros de proportion, & d'un caractere lourd & incorrect; l'Ange est ingénieusement tourné: ce tableau est obscur ou noirci.

Un tableau représentant David coupant la tête de Goliath. Ce morceau est ingénieusement composé, & a du mérite, quoiqu'il soit incorrect & d'un mauvais ton de couleur: les figures sont un peu moins grandes que nature.

Un autre, où l'on voit Débora qui cloue la tête de Sisara. Ce tableau a du mérite, & est d'une maniere de maître: les figures sont de grandeur naturelle.

Deux petits tableaux du *Bassano*.

On voit un autre tableau qui représente un petit Enfant qui semble jouer avec la coëffure d'une femme: on ignore le nom du peintre. Il est dessiné finement, correct & d'un beau choix de nature; l'enfant est d'une grande vérité; la

couleur en est claire, dans le goût du *Guide*.

Environ une douzaine de tableaux de Simon *Vouet*, peintre François, représentant des Anges, demi-figures de grandeur naturelle. Ces tableaux ont du mérite, & sont d'une maniere grande, quoiqu'un peu séche & sans rondeur: les ajustemens sont ingénieux & d'un pinceau facile.

Il y en a un autre représentant une Sainte Famille (demi-figures) du même, aussi bien que deux petits Enfans Jesus & Saint Jean, qui sont bien dessinés & d'une couleur gracieuse.

Palais du Prince de Francavilla.

Un tableau représentant une Magdeleine parfumant les pieds de Jesus-Christ chez le Pharisien. Ce tableau a à peu près cinq pieds de large (figures d'environ deux pieds & plus): il est de Paul *Veronese*. Ce morceau est d'une belle composition, riche de figures & d'architecture, d'un grand effet, quoique les ombres en soient fort noircies; les chairs, qui sont conservées, sont du plus beau coloris, frais & clair; les têtes sont belles, vraies, d'un pinceau agréable, & faites avec une facilité singuliere. Le Christ est fort gâté, & paroît la moins bonne figure: c'est un très-beau morceau.

On voit encore dans ce palais plusieurs tableaux fort bons, sans être de la premiere beauté.

Un tableau qu'on dit de *Teniers*, mais qui n'en est pas, quoiqu'il soit dans son ton de couleur; il est trop mal dessiné dans beaucoup d'endroits, & les têtes n'en sont pas touchées avec hardiesse.

Un petit tableau, qui est fort beau, & où il y a des choses colorées & dessinées tout-à-fait dans le goût de *Rubens*. C'est une Bacchanale d'enfans.

Autre petit tableau représentant Marthe & Marie aux pieds de Jesus: il paroissoit fort beau, quoiqu'il fût placé dans un lieu obscur.

On ne se souvient pas si c'est dans ce palais ou dans quelqu'un des précédens, qu'on voit un tableau du *Caravage*, où sont deux Moines & un jeune homme couché & vu en raccourci.

On ne se souvient pas non plus dans quel palais on voit les tableaux suivans.

Un tableau de *Capucino*, représentant les Pélerins d'Emmaüs: il est bon & d'un vigoureux ton de couleur dans les chairs & dans les draperies; le dessein en est incorrect.

Un autre du même, représentant une Sainte à qui l'on trouve des fleurs dans son tablier, en croyant la surprendre commettant un vol: on croit que c'est à Sainte Génévieve qu'une fausse

tradition

tradition attribue ce miracle. La couleur de ce tableau est moins vraie; la tête de la Sainte est d'un profil très-gracieux.

Du même, un tableau d'une Vieille à sa toilette, très-bien peint, mais noirci.

Quelques autres tableaux du même peintre.

Un portrait de l'*Espagnoletto*, très-noirci. Il n'y a que le visage & la main de bien visibles; la couleur en est belle & vraie, aussi bien que le dessein, mais particuliérement dans la main.

Un David, du *Guide*, qui peut n'être qu'une copie, & qui est cependant d'une grande beauté, & très-bien peint; les tons en sont beaux & frais, & il est correctement & finement dessiné.

Deux esquisses en grisaille : l'une, du *Carracci*, représente la Samaritaine, & est touchée de grand goût ; l'autre est belle aussi.

Un tableau représentant une Vierge dans la Gloire, & trois Saints en bas, d'André *del Sarte*. La Vierge & l'Enfant sont très-bien; le reste est moindre & d'une couleur un peu trop rouge.

Une tête dite de *Raphael*, très-bien dessinée, peinte d'une couleur grise.

Un autre tableau représentant une Princesse en pied, dit de *Rubens*. La tête est très-belle, fraîche & vermeille de couleur. Ce morceau ne semble cependant pas dans le ton de couleur or-

dinaire à ce maître ; les satins sont traités avec beaucoup d'art & de facilité ; le fond d'architecture est noirci.

Il y a beaucoup d'autres têtes que l'on dit de *Rubens* & de *Vandyk*, qui pourroient bien n'être que des copies.

Quelques portraits du *Tiziano*, entr'autres un que l'on dit être le sien propre : il est si gris qu'il ne paroît qu'une ébauche, & qu'à peine le distingue-t'on.

Une tête d'un vieux homme sans barbe, fort belle.

Il y a quelques autres tableaux assez bons, quantité de mauvais, & beaucoup de copies.

Dans une maison particuliere, vis-à-vis le palais du Prince de Francavilla.

On voit dans cette maison un tableau représentant la Résurrection du Lazare, du *Guercino* (figures de grandeur naturelle), bien composé & d'une idée singuliere, très-bien grouppé. Les figures sont grandes dans le tableau ; les têtes très-belles & d'un beau choix, bien dessinées & de grand caractere. Les têtes de Marthe & de Marie sont d'une grande beauté & d'une belle forme ; celle du Christ est très-belle aussi. Ce tableau est géné-

ralement très-bien peint ; le Lazare est d'une nature basse, surtout ses jambes & ses pieds, qui d'ailleurs sont très-bien dessinés & d'une grande vérité. On y trouve le défaut que toutes les chairs, excepté celles du Christ (& il y en a beaucoup), sont d'une couleur gris d'ardoise, qui lui donne une monotonie de *Camayeu*. Il y a de très-belles mains & beaucoup de vérités de nature. On y voit une figure qui se bouche le nez en respirant l'odeur du tombeau ; ce qui paroît une idée basse & dégoûtante.

Toutes les maisons de Naples sont sans toits & couvertes de terrasses environnées d'appuis. Il y a beaucoup de grandes rues. On voit dans la plûpart, à presque toutes les fenêtres, des balcons de bois, fort saillans, & les vitraux également avancés & saillans en dehors ; ce qui produit un aspect désagréable.

Le goût moderne de l'architecture, à Naples, est fort mauvais ; les ornemens de la plûpart des chambranles (1) extérieurs des fenêtres, sont tout-à-fait ridicules. On bâtit dans cette ville, avec beaucoup de dépense, des aiguilles ou pyramides,

(1) On les fait, aussi bien que les chambranles des portes, de la *lave* du Vésuve, qui, opposée au blanc, paroît bleue, & tranche d'une maniere trop dure. On rencontre cependant quelques palais anciennement bâtis, dont l'architecture est mâle & belle.

toutes revêtues de marbre, mais de la plus mauvaise forme, du plus méchant goût, & assommées de mauvaise sculpture. Il en coûteroit beaucoup moins pour les faire belles, & d'un goût sage & simple.

Il y a presque partout, sur le bord de la mer, des fontaines pour l'usage des matelots : mais elles sont toutes décorées de mauvais goût & de mauvaise sculpture, excepté une, où il y a deux figures d'hommes debout, qui soutiennent une architrave : ces figures sont assez belles.

Il y a un palais du Roi, sur une hauteur, dans les fauxbourgs de la ville, que l'on appelle, *Capo di monte* : il n'étoit que commencé lorsque nous l'avons vu ; mais ce qui en étoit élevé, étoit beau & d'excellent goût. On croit que c'est *Van-Vitelli*, Romain, qui en est l'architecte.

Les peintres que cette ville peut regarder proprement comme siens, sont : *Massimo*, qui avoit vraiment du mérite ; *Luca Giordano*, de qui l'on y voit une quantité d'ouvrages, dont plusieurs sont très-beaux ; *Solimeni*, peintre d'un très-beau génie & d'une grande facilité; & les modernes, ses éleves, qui y brillent maintenant. On peut encore compter parmi les Peintres Napolitains, du second ordre, *Simonelli*, dont il y a quelques

morceaux aſſez bons; Paul *Matteis*, peintre médiocre, quoiqu'avec quelque génie, mais qui a trop abuſé de ſa facilité. Il y en a beaucoup d'autres, tels que *Maria*, *Farelli*, &c. dont les ouvrages ſont, pour la plus grande partie, mauvais, & les meilleurs méritent peu d'attention. Les plus diſtingués de ces Peintres Napolitains, que nous venons de nommer, quoique excellens à bien des égards, ne ſont cependant point du premier ordre. On peut en général les qualifier de peintres maniérés, médiocrement ſçavans dans leur art, & preſque tous imitateurs de *Pietro da Cortona*. *Maſſimo* a quelque choſe de plus ſolide & de plus propre à inſtruire ceux qui étudient la peinture : mais il n'a pas les graces & l'agrément des autres dans le caractere de ſon deſſein & dans ſon coloris. Le plus ſéduiſant de tous c'eſt *Luca Giordano*. Son génie eſt abondant; ſon *faire* eſt de la plus belle facilité; ſon coloris ſans être bien vrai, ni bien précieux pour la fraîcheur & la variété des tons, eſt cependant extrêmement agréable; & l'on peut dire en général que c'eſt une belle couleur. Son deſſein n'a point de ces fineſſes ſçavantes, qui viennent d'une étude profonde. La nature n'y eſt pas d'une exacte correction : cependant ſes ouvrages ſont aſſez bien deſſinés, & ne préſentent point de ces fautes groſſieres, qu'on

trouve quelquefois dans des maîtres plus grands que lui. C'est un de ces maîtres qui ont réuni toutes les parties de la peinture dans un degré suffisant pour produire le plus grand plaisir à l'œil; sans exciter à l'examen le même sentiment d'admiration qu'on éprouve à la vue des ouvrages de ceux qui, ne donnant leur principale attention qu'à une des parties de la peinture, sont parvenus à la porter au plus haut degré. Ils n'ont point produit ce que la peinture a de plus étonnant, mais ils ont fait les tableaux les plus tableaux (qu'on me passe cette expression), & dont le tout-ensemble fait le plus de plaisir. Il seroit difficile de décider lequel est à préférer, ou de réunir toutes les parties de la peinture dans un beau degré, ou de n'en posséder qu'une à un degré sublime. Ce qu'on en peut dire, c'est que le peintre qui n'aura qu'une partie sublime, essuyera pendant sa vie mille critiques sur celles qui lui manquent, mais il sera l'objet de l'étude & de l'admiration de la postérité ; au lieu que celui qui possédera l'art du tout-ensemble agréable, sera dédommagé par l'estime de ses contemporains, & les agrémens qui la suivent, de ce que la postérité pourra lui refuser. Les talens qui ont peu coûté, & qui sont presque entièrement le fruit des dons naturels, sont les plus séducteurs: on

ne peut résister à leur impression. Quoique ce soit avec raison que l'on dit que ce qui a été fait vîte doit être vu de même, néanmoins il y a des beautés de facilité & d'heureuse négligence, auxquelles on ne peut refuser son admiration: mais ceux qui étudient la peinture, ne doivent point se les proposer pour modeles : il est & trop facile de les imiter mal, & trop difficile de les égaler. Il faudroit avoir les mêmes dons de la nature, ce dont on ne doit jamais se flatter. Ces maîtres faciles accoutument ceux qui les suivent à être superficiels ; & si leurs imitateurs ont un degré de talent moindre, ils tombent dans une médiocrité tout-à-fait méprisable. Ce qu'on peut principalement considérer dans ce maître, & qu'on répétera ici, quoiqu'il ait déja été dit à l'occasion de quelques-uns de ses ouvrages, c'est l'accord & l'effet harmonieux de ses tableaux. L'artifice dont il s'est servi, & qu'il est important de connoître, est dévoilé plus clairement dans ses ouvrages, que dans la plûpart des autres maîtres, parce qu'il l'a souvent porté à l'excès. Il consiste à faire toutes les ombres de son tableau, en quelque façon, du même ton de couleur. Pour faire entendre ceci, supposons qu'un peintre ait trouvé un ton brun, composé de plusieurs couleurs qui se détruisent assez les unes les autres pour qu'on

ne puisse plus assigner à ce brun le nom d'aucune couleur, c'est-à-dire qu'on ne puisse le nommer ni rougeâtre, ni bleuâtre, ni violâtre, &c. alors il auroit un moyen d'ombrer tous ces objets, comme la nature nous les présente. L'obscurité dans la nature n'est qu'une privation qui n'a aucune couleur, & qui détruit toutes les couleurs locales, à mesure qu'elle est plus grande. On remarquera dans tous les maîtres qui peuvent être cités pour l'harmonie, qu'ils ont adopté un ton favori, avec lequel ils ombrent tout, les étoffes bleues, les étoffes rouges, &c. Dans les ombres même des étoffes blanches, ce ton y entre assez pour les accorder avec le reste. On le voit distinctement dans *Luca Giordano*, & dans *Andrea Sacchi*, dont le ton d'ombres est assez semblable. C'est un brun qui tient de la couleur naturelle de la terre d'ombre. Dans les tableaux de *Pietro da Cortona*, il est gris brun ou argentin; dans le *Baccicio*, jaunâtre. Paul *Veronese* fait ses ombres violâtres. Le *Guercino*, dans son meilleur temps, les fait bleuâtres. Dans *la Fosse*, c'est un brun rousseâtre, &c. Celui de tous les tons d'ombres qui imitera le mieux la nature, sera celui qui tiendra le moins d'une couleur qu'on puisse nommer. *Solimeni*, plus fin de dessein, & plus correct en tout que *Luca Giordano*, lui cede

cependant par l'agrément du coup d'œil de ses tableaux, par la facilité du pinceau, & même par les graces. Ce n'est pas que sa touche ne soit très-belle, & ses demi-teintes de la plus grande fraicheur: mais ses tableaux sont tout-à-fait déparés par le mauvais ton de ses ombres, qui sont souvent d'un noir bleu, tout-à-fait faux, & qui plus il noircit, plus il devient désagréable. D'ailleurs il disperse souvent ses lumieres par petites parties qui détruisent l'effet total de ses tableaux. Cependant il n'est pas toujours tombé dans ce défaut, & les figures qui sont dans la sacristie de Saint Paul, sont d'un meilleur ton: aussi est-ce un des plus beaux ouvrages qu'il ait fait, & qui peut être comparé à *Pietro da Cortona*, parce que s'il lui cede en quelque partie, il l'emporte pour la correction & la finesse du dessein. Les éleves de *Solimeni*, tels que *Francischello delle Mura*, ont conservé une partie de ce génie surabondant qu'on admire en lui, & la beauté de sa touche. Ils sont aussi dessinateurs assez corrects & spirituels: mais leur maniere est plus petite, leurs ombres sont trop réflétées & trop belles, c'est-à-dire que les couleurs (1) locales n'y sont pas assez

———————————

(1) Je me sers partout de l'expression de couleur locale dans le sens qu'on lui donne ordinairement, & qui signifie la couleur propre de chaque objet, quoiqu'elle ne soit pas exacte, & qu'elle dût plutôt signifier la couleur occasionnée par le lieu & par la distance de l'œil.

rompues ; ce qui empêche leurs tableaux de faire de l'effet. A la vérité on peut efpérer qu'en vieilliffant, ils prendront un meilleur accord. Il vaut beaucoup mieux que des tableaux péchent par avoir les ombres trop claires, qu'autrement, parce que le temps ne fera que les améliorer.

La ville de Naples n'eft pas moins embellie par les ouvrages de plufieurs maîtres célebres, qui lui font étrangers. Ceux du *Dominichino*, quoique moindres que ce qu'il a fait à Rome & à Bologne, font cependant remplis de grandes beautés. On y trouve des morceaux admirables du *Lanfranco*, & aucune ville d'Italie n'en préfente un fi grand nombre. Il en eft de même d'*Antonio di Ribera*, dit l'*Efpagnoletto*, dont il y a des ouvrages de la plus grande beauté, & nombreux : c'eft certainement un des plus grands coloriftes qui aient exifté, & fon exécution eft admirable.

PORTICI.

Le Palais du Roi. L'architecture en est telle qu'il n'y a rien à en dire, si ce n'est que c'est dommage que, faute d'un bon architecte, les Souverains fassent des dépenses en bâtimens dont on ne peut faire aucun éloge.

On voit dans quelques chambres de ce palais, un Recueil des restes de peintures & autres curiosités qu'on a tirées de la ville souterreine d'*Herculanum*. On ne peut parler que de celles qu'on y voyoit alors; car comme on travaille continuellement, on doit avoir fait beaucoup de découvertes nouvelles. Le nombre des tableaux qu'on en avoit tiré, pouvoit monter à plusieurs centaines. Toutes ces peintures sont faites sur le mur, à fresque: on enleve dans le souterrein la partie de mur qui est peinte, on l'apporte dans le palais, où on la conserve, & on fait reparoître les couleurs par le moyen d'un vernis.

On parlera d'abord des morceaux dont les figures sont de grandeur naturelle ou à peu-près, comme étant les plus importans.

On voit un tableau qui représente Thésée vain-

queur du Minotaure. Thésée est debout ; il a seulement une draperie sur l'épaule & sur le bras gauche ; de jeunes Athéniens lui baisent les mains, & lui embrassent les genoux ; le Minotaure, désigné par un homme à tête de taureau, paroît renversé à ses pieds ; on voit une figure de femme sur un nuage ; le carquois qu'elle porte sur le dos, fait présumer que c'est Diane. La composition en est froide, & tient du bas-relief, excepté le Minotaure, qui est en raccourci. Ce tableau est médiocrement dessiné, sans sçavoir & sans finesse : la tête de Thésée est cependant assez belle & d'un bon caractere. La maniere est en général assez grande, & le pinceau facile, mais peu fini : ce n'est qu'une ébauche avancée.

Il y a un autre tableau (figures de grandeur naturelle), dont on ignore le sujet. On y voit une femme assise, appuyée sur le bras droit, & tenant un bâton de l'autre main ; elle est couronnée de fleurs & de feuilles qui paroissent mêlées de quelques épis de bled ; elle a à sa droite un panier de fleurs ; ce qui fait conjecturer qu'elle représente Flore. Derriere elle on voit un Faune qui tient une flûte à sept tuyaux ; il a un bâton recourbé en forme de crosse. Un homme debout, & vu par le dos, est placé devant elle : on croit que c'est Hercule. En effet son carquois est recouvert d'une

peau de lion ; il regarde un enfant qui tette une biche ; la biche careſſe cet enfant, & leve la jambe de derriere pour lui donner plus de facilité. Entre l'Hercule & l'enfant, on voit un aigle, les ailes à demi-déployées. De l'autre côté d'Hercule eſt un lion en repos, & au deſſus, ſur un nuage, une figure de femme, qui repréſente quelque Divinité. Ce tableau eſt ſi foible de couleur, qu'on ne ſçait s'il eſt camayeu, ou ſi l'on doit le regarder comme colorié. Il eſt mal deſſiné, ſans formes juſtes & ſans détails ; les têtes ſont médiocres ; l'enfant eſt eſtropié ; il a les reins trop larges, & les cuiſſes écartées avec excès. La figure du Faune eſt aſſez belle ; elle a du caractere ; les animaux ſont mauvais. Ce tableau paroît de la même main que le précédent ; il a la même facilité ; la touche en eſt hardie, & il eſt auſſi peu fini.

Un autre tableau repréſentant le Centaure Chiron, qui enſeigne à Achille à jouer de la lyre. Le Centaure eſt aſſis ſur ſa croupe, & embraſſe le jeune homme : il paroît faire ſonner la lyre qu'Achille touche en même temps, & qui eſt pendue à ſon col. On voit derriere ces figures un fond d'architecture ; les moulures en ſont peintes avec du rouge, de façon qu'elles reſſemblent à une étoffe. Ce tableau eſt encore aſſez mal deſſiné ; les muſcles de l'eſtomac & des bras du Centaure,

ne font pas juftes, & le contour extérieur n'eft pas de bonne forme; la pofition des jambes de derriere eft d'un choix très-déiagréable. La figure d'Achille eft meilleure, mieux enfemble, & le contour en eft affez coulant. Il paroît que c'eft une imitation de quelque ftatue : d'ailleurs cette figure n'eft pas mal peinte. Les demi-teintes paffent affez moelleufement de la lumiere à l'ombre, & elles ont de la vérité, quoique dans un ton fort gris.

On voit encore un tableau que l'on dit repréfenter le Jugement d'*Appius Claudius*. Le Décemvir eft affis, & fe touche le front avec le doigt. Derriere lui on voit une femme qui l'embraffe du bras droit, & qui femble le retenir de la main gauche. Au milieu, & fur le devant du tableau, eft une figure d'homme, affife & vue par le dos, qui tient de la main gauche un papier. A fa droite on voit une vieille femme qui a le doigt fur fa bouche, & derriere elle, fur un plan plus éloigné, un homme dans l'âge viril, dont le vifage exprime de la douleur, mais foiblement. A côté il y a une autre figure de femme. Enfin, dans le fond du tableau, on voit Diane dans une attitude de ftatue, mais cependant colorée. Ce tableau paroît d'une autre main, & encore moindre que les précédens; le *faire* en eft pefant & froid,

& la couleur mauvaise; le dos nu est d'une couleur de brique noirâtre jusques dans les lumieres, mal dessiné, & aussi large des hanches que des épaules; les têtes sont touchées avec un peu plus de hardiesse, mais elles ne sont pas de beau caractere.

Il y a quelques autres tableaux, dont les figures sont à peu-près de grandeur naturelle.

Un que l'on dit être le Jugement de Pâris. On y voit, sur le devant, trois demi-figures de femme, & dans le fond, un homme qui tient un bâton recourbé, & qui paroît dans l'eau jusqu'à la poitrine.

Un autre que l'on croit Chiron enseignant Achille. Ici Chiron n'est point Centaure, mais un homme âgé: Achille adolescent tient deux flûtes.

Autre tableau d'Hercule enfant, qui étouffe deux serpens. On y voit quelques autres figures, comme un homme assis, une femme & un vieillard qui tient un enfant. L'Hercule enfant est très-mal dessiné & très-vilain.

Un autre tableau d'Hercule enfant, qui lutte contre un Satyre, avec quelques autres figures: elles sont d'un pied & demi de hauteur. L'Hercule & le Satyre sont si petits, en comparaison des autres figures, qu'ils en sont ridicules.

En général ces tableaux sont très-médiocres, sans finesse de dessein, & d'une couleur très-foible: d'ailleurs ils sont peu finis, & traités à peu-près comme nos décorations de théâtres.

Il y a un grand nombre de tableaux, dont les figures sont d'une proportion plus petite.

Ariane abandonnée (figure d'environ un pied), de bonne couleur, assez correcte, & qui a de l'effet.

Deux Sacrifices Egyptiens (figures d'environ un pied), curieux par le sujet, mais mauvais : ce ne sont que des ébauches informes & d'une mauvaise perspective.

Un grand nombre de tableaux d'animaux, d'oiseaux, de poissons, de fruits, d'ustensiles, &c. de grandeur naturelle. Ces morceaux sont les meilleurs ; ils sont faits avec goût & avec facilité, mais peu finis.

Il y en a encore de plus petits, qui représentent des animaux, comme des éléphans, des tigres, &c. Plusieurs de ceux-ci sont très-jolis & touchés avec beaucoup d'esprit.

Un grand nombre de ces tableaux représente de petites figures peintes sur des fonds d'une seule couleur, & ils sont assez précieux. Dans d'autres on voit de petits enfans joliment peints, mais qui sont trop formés, & n'ont pas les graces enfantines ;

tinès ; quelques figures d'hommes travaillant à différens métiers (on y voit les outils de leur profession); des danseurs de corde, &c. des mascarons grotesques, des masques de théâtre, des arabesques ou figures chimériques d'hommes & de femmes, qui se terminent en queue d'oiseau.

Il y a quantité de tableaux d'architecture, mais absolument mauvais ; non seulement il n'y a pas de perspective, mais même l'architecture en est de mauvais goût : il semble qu'elle soit gothique par anticipation.

Quelques camayeux peints sur marbre, qui semblent des desseins au crayon rouge : ils sont en partie hachés. On les soupçonneroit d'avoir été retouchés, c'est-à-dire, gâtés par les Napolitains. Ceux qui sont les plus usés & les moins visibles, sont les meilleurs.

La sculpture que l'on a tirée d'*Herculanum* est de beaucoup supérieure à la peinture. Le plus grand & le plus beau morceau est une statue équestre, de marbre blanc, qui représente *Nonnius Balbus*. La figure d'homme est de la plus grande beauté, simple, correcte & d'un contour coulant & pur. Le cheval est bien, mais cependant plus maniéré. Les canons des jambes de devant paroissent trop longs.

Tome I, Part. II. O

Il y a une autre statue équestre que nous n'avons pu voir, parce qu'elle n'étoit pas encore restaurée.

On voit onze ou douze figures de marbre blanc, de grandeur naturelle, qui, sans être du premier ordre, ont cependant de la beauté. Les draperies en sont travaillées avec goût & avec délicatesse, mais les têtes sont presque toutes médiocres.

Il y a sept ou huit figures de bronze, dont une plus grande que nature, paroît représenter Jupiter. La tête & le corps ont été applatis par le poids de la lave : cependant on y découvre encore des beautés. Les jambes, qui sont mieux conservées, sont très-belles & de grand caractere. Une autre, qui représente un Consul, & une autre, qui paroît avoir eu des yeux incrustés d'un autre métal : cet usage a été pratiqué dans l'antiquité, mais il n'a jamais dû faire un bon effet. Ces figures, en général, sont bonnes, sans être de la premiere beauté.

Quelques restes d'une statue équestre, de bronze, fort belle, qui font regretter ce qui en est perdu.

Plusieurs bustes de marbre ou de bronze, qui ne sont pas sans mérite.

On voit encore, dans les appartemens, quelques figures de marbre, d'un pied & demi ou environ, qui sont fort bonnes.

Une Vénus semblable à la Vénus surnommée de *Médicis*.

Une autre Vénus habillée, qui est fort bien.

Un Bacchus, de grande maniere & d'un contour sçavant.

Quelques bas-reliefs, de marbre blanc, dont le plus beau représente un vieillard faisant des libations sur un autel, une femme assise & voilée, & derriere, une autre femme debout.

Une Scene comique, curieuse par le sujet, mais médiocre d'ailleurs.

On a trouvé quantité de vases, de chandeliers, de trépieds ou autres ustensiles de bronze, dont la forme est belle, & le travail précieux (1).

(1) Voyez à ce sujet le Livre intitulé, *Observations sur les antiquités d'Herculanum*, in-12. *A Paris, chez Jombert.*

ON voit à quelque distance de Pouzzoles, dans une maison de Capucins, une *Citerne* singuliere. C'est une très-grande cuve de briques, revêtue de stuc, qui ne touche point au mur, & qui est portée sur un pilier ou massif de pierre : elle a été bâtie par un François.

POUZZOLES.

On y voit beaucoup de restes d'édifices antiques, ruinés; un Colisée ou Amphithéâtre, qui a été considérable: mais il est tellement détruit, qu'on ne voit plus de quel ordre il a été décoré.

L'église cathédrale est élevée sur les fondemens d'un ancien temple de Jupiter.

Il y a quelques restes d'un réservoir pour conserver les eaux.

Dans la place publique on voit le reste d'un piédestal de marbre blanc, orné de bas-reliefs.

Les restes d'un temple de Sérapis, que le Roi des deux Siciles faisoit alors fouiller, & d'où l'on avoit déja tiré plusieurs statues, & découvert quelques parties de l'architecture.

On s'embarque à Pouzzoles pour aller à Bayes. Dans ce trajet, on côtoie les arcades d'un mole à demi-ruiné, qu'on nomme le Pont de Caligula. De Bayes on passe au Cap de Misène. Parmi plusieurs ruines on trouve un grand réservoir, qu'on appelle, dans le pays, la Piscine admirable.

C'est un quarré long, qui renferme treize arcades sur sa longueur, & cinq sur sa largeur: au

milieu est un petit canal. Cet édifice est sous terre: il ne reste qu'un des deux escaliers par lesquels on y descendoit.

Près delà on voit quantité de tombeaux, qui sont de petites chambres voûtées, où sont pratiquées de petites niches propres à renfermer des urnes : il y en a ordinairement une plus grande que les autres, & capable de contenir une statue. On nomme ce lieu les *Champs Elisées*.

Sur le chemin qui conduit de là à Bayes, on trouve une voûte isolée, en plein ceintre, qu'on dit être le tombeau d'*Agrippine*. Cette voûte est décorée de compartimens de sculpture, & de bas-reliefs de très-bon goût & très-bien travaillés. On voit encore sur les murs quelques restes de peintures antiques, mais en très-mauvais état.

On passe ensuite au bas du fort de Bayes, & l'on débarque proche du temple de Neptune. Son plan est octogone à l'extérieur, & circulaire en dedans : cet édifice est fort ruiné. Ce qu'on y peut remarquer de plus particulier, ce sont les fenêtres terminées en ceintre surbaissé (1) : usage fort rare chez les Anciens.

(1) Cette maniere est assez bonne en soi, & bien dans le genre de construction propre à un bâtiment de pierre. Cependant il est fâcheux qu'elle ait été si universellement adoptée en France, qu'on n'en veut plus faire d'autres : on voit même de beaux bâtimens, où les fenêtres étoient quar-

On va voir le temple de Mercure: il y a dans les voûtes quelques restes de peintures antiques.

Les bains ou étuves de *Tivoli* sont une curiosité d'histoire naturelle.

On y voit encore des antiquités fort ruinées, qu'on appelle *les Chambres de Vénus* : il y a des bas-reliefs antiques, fort beaux.

L'Antre de la Sybille est un souterrein curieux, quoiqu'il n'y reste rien qui puisse intéresser un artiste.

rées, qu'on a gâtés pour les assujettir à cette mode. Il est vrai qu'elle n'est point blamable à la rigueur : mais l'abus qu'on en fait, en prodiguant ces ceintres surbaissés à tous les étages, devient ennuyeux & ridicule.

RONCIGLIONE.

Cette ville a une grande rue, assez proprement bâtie, & un vallon au pied du rempart. On y voit des maisonnettes, dont l'aspect est pittoresque. Il y a des vues très-agréables à dessiner, entr'autres des forges, dont le marteau est mu par une chûte d'eau, ce qui forme une machine fort pittoresque. Il en est de même des cabanes voisines le long du ruisseau. On y trouve de petites chambres à portes rondes, taillées dans les rochers, & de belles roches.

CAPRAROLA.

CHATEAU appartenant aux Princes Farneses: c'eſt un pentagone. La cour eſt ronde, & paroît un peu reſſerrée. Le plan du tout eſt très-ingénieux. Il y a de fort beaux eſcaliers pour arriver aux cours, & ils ſont d'une belle grandeur. Le bâtiment domine une plaine d'une très-belle étendue, & riche en arbres: on n'y voit point de villes, & l'horizon eſt terminé par des montagnes.

L'architecture, qui eſt de *Vignole*, eſt d'un goût très-ſage, compoſée de formes quarrées ou rondes réguliérement; les grandes portes ſont d'un bon goût; les portiques circulaires à arcades, autour de la cour, l'un ſur l'autre, ſont d'un très-beau profil: le premier, orné de refends, eſt Dorique ruſtique; le ſecond eſt un Ionique très-correct: il ſemble que ce ſoit un peu de bas-relief, & que cela diminue de ſon effet. Les voûtes ſurbaiſſées, & le fond de ces portiques, ſont ornés d'arabeſques peints à ornemens très-légers. Ces ornemens, quoique de bon goût & très-bien exécutés, font un mauvais effet, parce que le mê-

lange des diverses couleurs dont ils sont peints, ne convient point du tout avec l'uniformité de ton de l'architecture, qui est toute d'une pierre un peu de couleur d'ardoise. D'ailleurs leur délicatesse excessive ne convient point avec les grosses moulures de cette mâle architecture.

Les différentes peintures qui ornent ce palais, sont des *Zuccari*. Les tableaux sont dessinés élégamment; les figures sont bien ensemble, mais le contour en est maniéré: ces contours sont si grands, que souvent les membres en paroissent tortus. Il y a des figures particulieres de Vertus, qui sont, & d'un ensemble très-élégant, & très-bien drapées. On voit quantité de petites figures mêlées avec les ornemens, qui sont faites avec beaucoup d'esprit & de grande maniere. Il y a de grands morceaux bien composés, mais de peu d'effet, & les plafonds ne sont point composés de plafond. La couleur en est agréable & assez bonne, mais la composition est quelquefois extrêmement froide, particuliérement la chûte des Anges, où les combattans ne combattent point, & semblent sourire. Il y a dans une de ces pieces un méchant morceau de sculpture en bas-relief, de pierres de diverses couleurs: c'est une Fontaine qui doit avoir beaucoup coûté. Les principales chambres sont quarrées, & les intervalles qu'elles laissent,

étant inscrites entre un pentagone & un cercle, sont ingénieusement distribués pour y former des dégagemens. La décoration extérieure est belle & d'un goût très-sage, sans cependant faire un grand effet : ce ne sont que des pilastres en bas-relief.

On voit au troisieme ordre le mauvais effet des piédestaux trop longs de *Vignole* : il semble que ce soient des pilastres courts, qui en portent d'autres. Les deux bastions, au bas de la principale face, sont trop nus de décoration. On voit un beau bois de *Piceas*, au fond du château, où l'on monte par un escalier, & une cascade. La cascade est trop petite, & d'une forme tortillée : elle n'est point belle. Au pied de l'escalier du cabinet, il y a une fontaine composée d'un vase & de deux fleuves, qui sont beaucoup trop colossaux : elle est ornée de grosse mosaïque de fort bon goût. Le milieu du *casin* est décoré de trois arcs soutenus par des colonnes ; les deux pavillons sont trop nus pour le milieu ; le dessous du portique est entiérement peint en arabesques. En général toutes ces peintures d'arabesques sont trop délicates pour être mêlées avec une architecture mâle. Les escaliers pour monter derriere le *casin*, sont bien placés & bien décorés : le tout est pavé de mosaïque de cailloux de diverses couleurs, tirés de la riviere de Genes.

CAPRAROLA. 219

A l'escalier, avant que d'arriver au *casin*, il y a des mascarons en sculpture, dont plusieurs sont beaux, mais tous d'une proportion trop forte. Derriere le *casin* sont plusieurs plans en gradins, pour mettre des fleurs : le tout terminé par une décoration en attique . de pierre, avec niches ; mais elle a le défaut de n'être point liée par la corniche, & elle fait de chaque massif une piece détachée.

Il y a une chambre du château, qui est décorée de cartes géographiques & astronomiques : elle rappelle le souvenir de quelques chambres de la maison de plaisance du Cardinal *Albani*, à Nettuno, qui sont pareillement ornées de cartes, dont la mer est représentée par des fonds de glaces ; ce qui fait un effet fort agréable.

Le village, dont la grande rue est enfilée par le château, est bâti sur une langue de terre, entre deux vallées étroites & profondes. Il y a dans celle à droite des vues très-agréables à dessiner, & des maisons qu'on voit en amphithéâtre, élevées l'une sur l'autre, & qui forment des aspects très-pittoresques.

Vis-à-vis le château, de l'autre côté du vallon, est l'Eglise de S. SILVESTRE, où l'on montre trois tableaux. Celui du maître-autel représente Saint Joseph debout, & une Sainte : on le dit de *Guido*

Reni. Il est très-froidement composé, & fait peu d'effet. Il paroît cependant, à de certains détails très-bien rendus, lorsqu'on le regarde de près, que ce tableau est de ce grand maître : mais ce n'est pas un de ses beaux ouvrages.

Celui du principal autel, à droite, est de Paul *Veronese* : c'est un assez beau tableau, mais il ne paroît pas au degré de bonté qu'on attend de cet excellent homme.

Celui de l'autel, à gauche, est donné à *Lanfranco* : mais il paroît si foible, qu'il est difficile de le croire. Les têtes sont mesquines ; les mains mauvaises, & il n'est pas peint avec la franchise qu'on connoît à ce maître : s'il est de lui, c'est un de ses plus foibles ouvrages.

VITERBE.

Cette ville, située dans la plaine, est fort jolie ; plusieurs tours quarrées, qui y sont élevées, font de loin un effet agréable : elle est proprement bâtie. Le goût de la décoration des maisons y est bon & sage ; il y a quelques fontaines agréables, & quelques portails d'église d'assez bonne architecture. Les chambranles, portes & fenêtres, sont d'une pierre de couleur d'ardoise, à peu-près semblable à celle de Naples. Elle est toute pavée de pierres de trois à quatre pieds, sur environ un & demi, & fort propre.

MONTEFIASCONE, ville agréablement située sur une montagne : nous allâmes voir l'*Est*, *Est*, *Est*, plaisanterie qui n'en vaut pas la peine.

LE LAC DE BOLSENE. Il fait des flots semblables à une petite mer, & est fort grand.

Aqua pendente. C'est un lieu propre à dessiner pour le haut & bas.

RADICO FANI. Ce bourg ou ville est pauvre, mais il présente des aspects très-pittoresques, parce que c'est un pays de montagnes : il y a de mauvais chemins.

SIENNE.

La Cathédrale, décorée de marbre noir & blanc, ressemble assez à un catafalque : d'ailleurs c'est un gothique dont le plan n'est pas mauvais. Le pavé du chœur est couvert de planches, & il faut demander à le voir : c'est une très-belle chose. C'est proprement une gravure sur marbre, avec des hachures ; dans les parties ombrées, le marbre est plus brun & d'une couleur de grisaille. On y voit le Sacrifice d'Abraham : la figure principale n'est pas belle. On y voit aussi le Frappement du rocher, & d'autres sujets de l'ancien testament. En général tous ces morceaux sont dignes d'admiration ; ils sont dessinés, & d'aussi grande maniere, & avec des caracteres de têtes aussi admirables que les belles choses de *Raphael*.

Il y a dans cette église, à droite, vers la croisée, une chapelle, où sont deux tableaux de *Carlo Maratti*. L'un est la Visitation de la Vierge : la figure principale est très-belle, bien drapée, gracieuse & de bonne couleur ; la Sainte Anne a aussi de la beauté, mais on ne conçoit pas bien l'ensemble de la figure, qui paroît courte, & n'avoir

pas de place pour ses jambes. La figure debout, à gauche, n'est point belle; elle a une mauvaise tête & de mauvais pieds: c'est cependant un bon tableau. L'autre est la Fuite en Egypte. La tête de la Vierge est d'un caractere noble: il n'en est pas de même de celle du Saint Joseph; elle a quelque chose de chargé: d'ailleurs ses membres nus ne sont pas d'un dessein fin. Cela fait néanmoins un bon tout-ensemble. L'architecture de cette chapelle est belle, & ne laisseroit rien à désirer, si les colonnes n'avoient pas le défaut d'être nichées dans une profondeur qui paroît faite uniquement dans cette intention: cela est cause que les impostes des niches finissent mal, & que le chapiteau n'est pas à son aise. C'est, en général, une très-mauvaise invention que les colonnes nichées, & on n'a vu nulle part que cela fit un bon effet.

On y voit deux figures de sculpture du *Bernin*, qui ne sont pas fort belles; sçavoir, une Magdeleine & un Saint Jérôme. La Magdeleine a la tête grosse & les bras courts; la jambe est trop longue & très-mal emmanchée: d'ailleurs elle est très-maniérée, & il y a plusieurs plis de chair, pour y donner de la mollesse, qui sont d'une nature basse. Le Saint Jérôme est mieux; la tête est assez belle, mais les bras sont courts, & les jambes ne sont

pas bien de la nature d'un vieillard, comme le reste.

A l'entrée de l'église, à droite, il y a un tableau du *Calabrese*, qui a de grandes beautés : il est fort noir, comme le sont ordinairement ceux de ce maître.

A la premiere & à la seconde chapelle, à droite, on voit deux tableaux du *Trevisani*, dont un représente un Martyr : ils ne sont pas très-beaux, quoiqu'il y ait de bonnes choses, surtout dans la figure du Saint.

La Bibliotheque, qui n'est autre chose qu'un chœur détaché de l'église, contient plusieurs morceaux que l'on dit de *Raphael*, dans sa premiere maniere, du *Pinturicchio* & de *Pietro Perugino*. Ces tableaux n'ont rien de fort recommandable, que la fraîcheur avec laquelle ils sont conservés, quelques bons caracteres de têtes, de la justesse dans la perspective linéale, mais sans aucun effet. Il y a beaucoup d'or & d'argent employés avec la peinture, & du relief, qui cependant y paroît supportable. La voûte est ornée d'arabesques, qui sont beaux, mais trop petits pour la place.

Ces tableaux représentent divers sujets de la vie de Pie II.

Il y a dans le milieu de ce chœur un grouppe antique des trois Graces nues : il est fort bon, mais mutilé.

On fait voir aussi plusieurs miniatures dans des antiphoniers anciens, qui n'ont pas grand mérite, si ce n'est la vivacité des couleurs, & le bon emploi de l'or.

Il y a encore dans cette église quelques peintures de *Beccafumi*, qui ne sont pas sans mérite.

Toutes les sculptures en bois du chœur de l'église de Sienne, qu'on fait admirer, ne sont qu'un travail de patience, qui cependant mérite d'être vu.

La porte intérieure de l'église est belle, quoique mêlée de gothique & d'une architecture romaine.

L'Hôpital. Il y a un grand morceau de peinture à fresque, qui tient tout le fond de l'église, derriere le maître-autel : il est du Chevalier *Conca*. Il représente la Piscine miraculeuse. C'est une très-grande composition, distribuée avec beaucoup de sagesse ; le choix des figures est beau ; il semble cependant qu'il pourroit y en avoir un plus grand nombre, & qu'il y a un peu de vuide : mais d'autre part il en résulte un repos qui fait plaisir à l'œil ; c'est ce que j'ai vu de mieux de ce peintre, & l'on y remarque nombre de figures, où il y a beaucoup de nu, qui sont excellemment bien dessinées & peintes d'un très-beau pinceau,

surtout celles d'hommes. Il y a quelques têtes de femmes, qui ne sont pas d'un bien beau caractere. L'intelligence du clair-obscur en est bonne, mais sans avoir rien d'extraordinaire, ni qui marque une grande connoissance de cette partie de l'art. La dégradation en est simple, forte sur le devant, foible dans les fonds, & il en résulte que les figures du fond sont si foibles qu'elles en sont indécises. La perspective en est assez bonne, & les devants font très-bien leur effet. Il y a un effet de perspective qui peut étonner ceux qui ne sont point au fait de cette science. Comme le haut de ce morceau est en cul-de-four, les colonnes, quand on les regarde de près, sont tortues par en haut, & se redressent lorsqu'on les voit de loin. Au reste, quoique cela soit assez bien rendu, c'est toujours une entreprise folle que de prétendre forcer la nature d'un lieu à présenter autre chose que ce qu'il est ; & l'illusion de la peinture, qui ne pourroit au plus tromper que d'un seul point, en présentant un aspect ridicule de tous les autres, ne peut pas même à ce point être assez forte pour satisfaire l'œil. On pourroit aussi désirer que, comme l'œil de ceux qui regardent cette peinture, est plus bas que le tableau, on ne vît point le dessus du plan, afin que l'illusion pût être plus parfaite ; mais la nécessité du sujet oblige à ce

défaut: sans cela on n'auroit pas pu voir la Piscine. Le morceau d'architecture ceintré, qui est dans le fond, est mal en perspective, & l'enfoncement circulaire ne descend pas assez bas pour l'horizon.

Au Palais on voit quelques tableaux, entr'autres un fort beau, de *Luca Giordano*; un autre, représentant le Jugement de Salomon, & un autre, où l'on voit une Bataille, par un Peintre *Flamand*, qui sont bons. La voûte est peinte par *Beccafumi*: il y a de fort bonnes choses, & d'un bon caractere.

Dans la chambre de Sainte Catherine il y a plusieurs tableaux, représentant divers miracles, dont quatre entr'autres sont bons. Le plus beau est celui de la guérison d'une Démoniaque. Il est bien composé, d'un assez bon effet, & l'on y voit de fort belles têtes: il est de *Pietro Soris*. Les autres sont de *Francesco Vanni*, & sont beaux, surtout celui de la mort de la Sainte, où il y a des têtes bien peintes & belles; un petit, au dessus de la porte, où est la Sainte & un Christ tenant un cœur à la main; enfin celui du Pape, à qui l'on présente les clefs de Rome.

San Quirico. Il y a un *Ecce Homo*, de *Francesco Vanni*, qui est très-bien dessiné. Les expressions en sont belles; il est bien peint, &

beaucoup dans la maniere du *Barocci*, mais plus dur. Les couleurs sont entieres & peu d'accord: c'est cependant une fort belle chose.

Du même, une très-belle Fuite en Egypte. La tête de la Vierge, qui est la plus belle, n'est pas d'un grand caractere, mais elle est fort jolie, très-bien peinte, bien coëffée, & d'une expression délicate.

Un autre, du même ou d'un de ses freres, représentant le tombeau de Jesus-Christ, & l'Ange qui répond aux Maries. Les femmes ne sont pas fort belles, mais la tête de l'Ange est une très-bonne chose, fort gracieuse & bien peinte. Toutes ces figures, en général, sont belles.

Les autres tableaux sont de la même école, & de plusieurs freres, mais moins beaux.

S. Martino. On y voit un tableau du *Guide*, très-gris de couleur, mais bien dessiné & composé d'une maniere sage & grande : c'est la Circoncision. Il y a beaucoup de ces naïvetés de nature, qui sont particulieres à ce maître.

On voit à côté un tableau du *Guercino*, fort gâté, & qu'on ne distingue plus. Il paroît n'être qu'une foible imitation de son bon tableau de *Marino*, & précisément le même, mais bien inférieur.

Le fond de l'église, peint à fresque, est beau,

fait avec beaucoup de feu, & d'une maniere sçavante.

Dans une maison particuliere, on voit un tableau du même *Guercino*, parfaitement conservé, représentant Agar; l'Ange & Ismael. Il est très-beau; la tête de femme est trop petite; les linges en sont brillans, mais l'Ismael est trop indécis pour le plan où il est: c'est cependant un morceau capital.

Les Augustins. L'église est de *Van Vitelli*: elle n'est pas achevée, mais la pensée en est belle.

Les Dominicains. Le premier tableau, à droite, représente Jesus-Christ aux limbes: il est dessiné sçavamment, mais tortillé & maniéré. Le premier tableau, à gauche, est dans le goût du *Calabrese*: il y a de fort bonnes choses. Le troisieme ou quatrieme tableau, à gauche, représente un Saint que l'on étend à un poteau: il est beau, mais presque sans couleur.

On y voit quelques tableaux dans le goût de *Pietro da Cortona*, surtout un qui est à la seconde chapelle, à gauche du maître-autel: on le croiroit de *Ciro Ferri*, s'il étoit touché avec plus d'assurance.

Les Franciscains. On y voit des tableaux de a même école, dont plusieurs sont bons.

On remarque, à Sienne, une place creusée

selon la forme de l'intérieur d'une coquille. Il n'en peut résulter d'autre agrément que celui de former une espece d'amphithéâtre, s'il y avoit quelque cérémonie curieuse dans le lieu où elle est la plus enfoncée.

Une autre particularité de cette ville, c'est qu'elle est toute pavée de briques posées de champ.

Fin du Tome premier

www.ingramcontent.com/pod-product-compliance
Lightning Source LLC
Chambersburg PA
CBHW071525220526
45469CB00003B/653